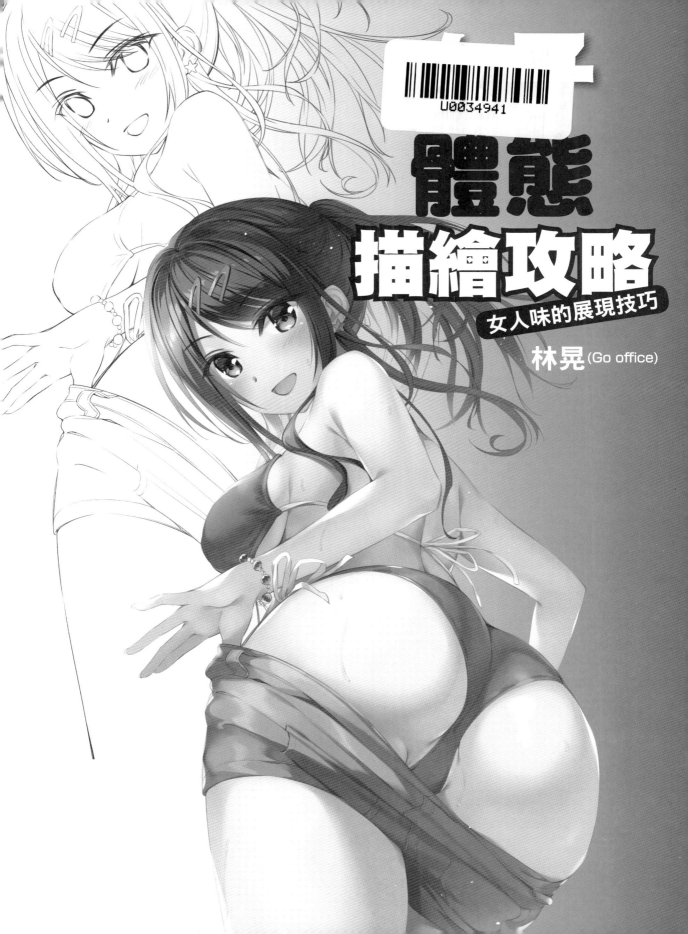

體態描繪攻略
女人味的展現技巧

林晃 (Go office)

U0034941

本書的目的　# 「將女孩子展現得很有女人味的思考方法」

將本書拿至手中觀看的讀者朋友，相信您一定是想要描繪出一名既有女人味又充滿著
魅力的女孩子。可是，單只是很正常地去描繪出一名女孩子，是無法呈現出女人味
的。那麼是只要描繪一些露出度很高的衣服就可以了？　還是說只要將胸部跟屁股描
繪得很大就可以了？……其實這兩者無論是哪種方法都不是關鍵所在。
因為要表現出女人味，是需要「展現技巧」的。

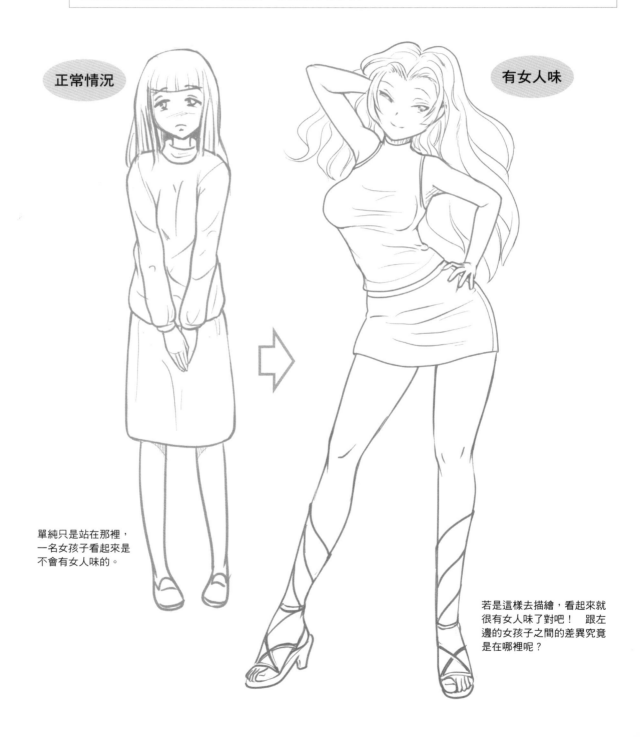

正常情況

有女人味

單純只是站在那裡，
一名女孩子看起來是
不會有女人味的。

若是這樣去描繪，看起來就
很有女人味了對吧！　跟左
邊的女孩子之間的差異究竟
是在哪裡呢？

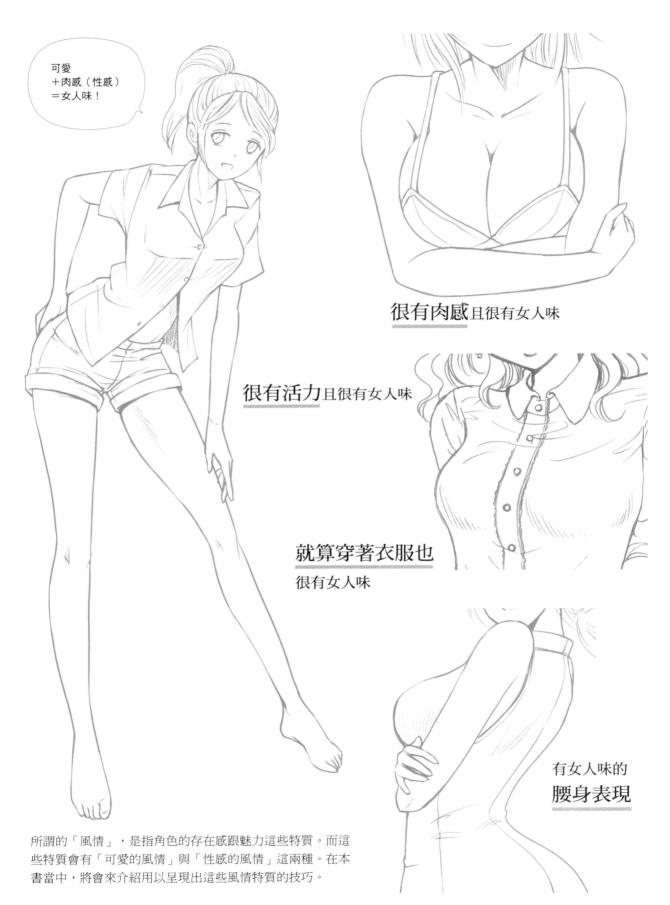

可愛
＋肉感（性感）
＝女人味！

很有肉感且很有女人味

很有活力且很有女人味

就算穿著衣服也
很有女人味

有女人味的
腰身表現

所謂的「風情」，是指角色的存在感跟魅力這些特質。而這
些特質會有「可愛的風情」與「性感的風情」這兩種。在本
書當中，將會來介紹用以呈現出這些風情特質的技巧。

3

目次

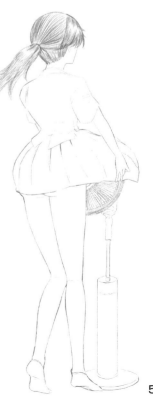

前言
描繪一些有女人味的女子角色，來增強你的作畫力吧

● 對女子角色心頭小鹿亂撞
一個人會對一名女子角色心頭小鹿亂撞，通常是發生在因為「很可愛」或是「走光」這類場景畫面，而撼動了你的嚮往心跟好奇心的那個瞬間。

是自己在心頭小鹿亂撞。是自己想要再多看看。

然而很神奇地，似乎「自己以外的所有人」也大多會有同樣的想法。

漫畫跟插畫，基本上還是要自己畫起來開心才重要。

自己畫起來覺得開心，而看的人同樣也很欣賞畫作，這種事是會讓人高興到覺得不可思議的一件事情。雖然自己覺得很棒的事物，並不見得其他所有人都會有共同的看法，但既然可以畫成一幅漫畫或插畫作品的話，這種事還是會讓人覺得很開心的。

本書會從許許多多的角度，來介紹一些很有魅力的女子角色作畫，例如看到後會很怦然心動的女孩子，或是會讓人內心為之一震的小場面等等。

● 有女人味……那就是存在感
在演戲方面的「風情萬種的演技」「風情萬種的演員」這種講法，是在指「有吸引人的神奇魅力」跟「有種不一樣的存在感」這類情況。而在作畫方面「風情萬種的線條」這種「風情萬種」，則是指那種會讓「所有人都會目不轉睛」的力量。

不過，雖說要吸引目光，但若是描繪出一個只是露出肌膚的人物角色，反而會被當作是一種「奇葩角色」而敬而遠之；有時運氣一個不好，甚至還會被瞧不起。因此要用女人味去掌握人心，是需要「技巧」的。

「有女人味的女子角色作畫」當中，充滿著許許多多角色作畫技法的精髓，如姿勢、衣著跟呈現方式（用來作為演出效果的視角效果）等等。

要是能夠一面欣賞觀看，一面去掌握技巧並透過大量作畫來提升畫力……本書就是在這種想法心願下，所製作出來的一本書。

若是能夠在各位的作畫跟創作上，多少幫上一點忙，那就是本書的榮幸了。

Go office　　林　晃

序章

一個女孩子的女人味究竟是指什麼呢？

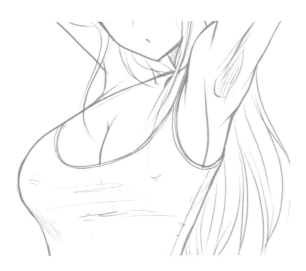

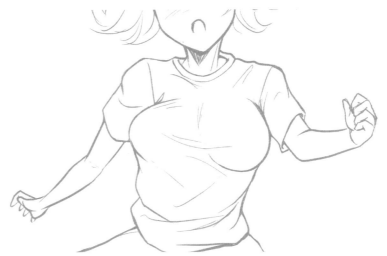

性感表現五大重點

遮起來・姿勢・表情・運鏡技巧・演出效果

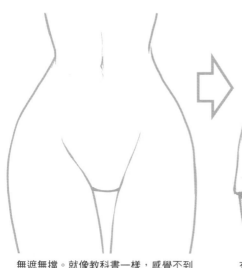 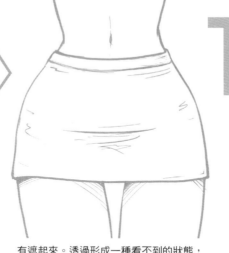

1 遮起來

無遮無擋。就像教科書一樣,感覺不到風情。

有遮起來。透過形成一種看不到的狀態,會令看得到的部分(在這裡是腰部跟大腿)以及被遮住的部分獲得強調。

2 姿勢

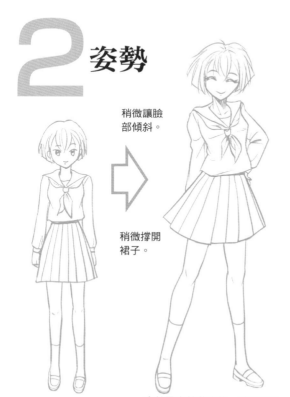

稍微讓臉部傾斜。

稍微撐開裙子。

直立不動。沒有動作的站姿,就如同一項擺飾品,存在感會很薄弱。

會給予姿勢動作的,並不是只有身體而已,表情、頭髮跟裙子的擺動也會。如此一來就會產生一股很活生生的存在感。

3 表情

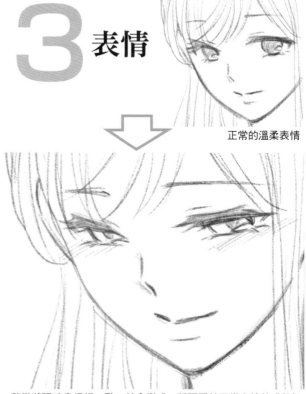

正常的溫柔表情

稍微將眼睛畫得細一點,就會變成一種不同於正常表情的成熟氣息。若是再以臉頰斜線來加上臉部緋紅表現,就會產生一股害羞感跟心情上的高昂感。

4

運鏡技巧

這是透過切換視點,如仰視視角、俯視視角跟特寫放大等等視點,來進行描繪的一種手法。描繪時,就當作自己是在「拍攝(展現)」身體曲線、胸部跟屁股這等等的主題吧。

正常進行拍攝。用於如果想要展現出整體角色(Long·遠景風表現)。

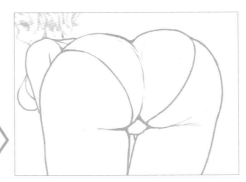

若是從後面針對屁股來攝影,整個印象就會變成有點色色的。

5

演出效果

這是去設定一個情節處境,如內褲走光、洗澡跟游泳池場面的一種手法。有時也會以擴增角色形象多樣性的效果(落差演出效果)為呈現目標。

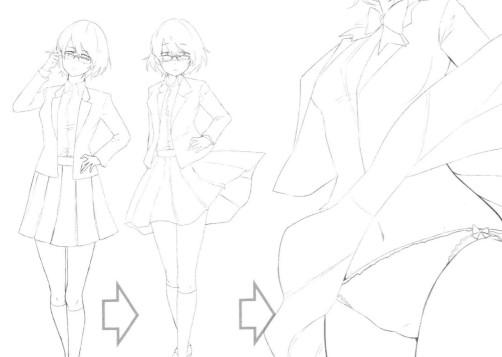

認真、嚴厲、拘謹等等的角色形象。

裙子被風吹動起來。讓「大腿暴露出來」的演出效果。

這個作畫是從有點下面的視角,去拍攝裙子掀得更起來的模樣。是運鏡技巧「仰視視角」效果與情節處境,這兩者相輔相成的效果範例。

1 遮起來看看

這是可以透過「遮起來」來表現出來的女人味。通常單純的裸體是無法令人心動的，但是用布匹（衣服）跟手遮起來的話，就會變成一種讓人怦然心動的畫面了。這種方式有分成完全遮起來、只遮住一部分、沒辦法完全遮住等等的演出效果。除了可以利用衣著打扮、肢體動作，有時也會去利用蒸氣跟葉子等等事物來進行演出。

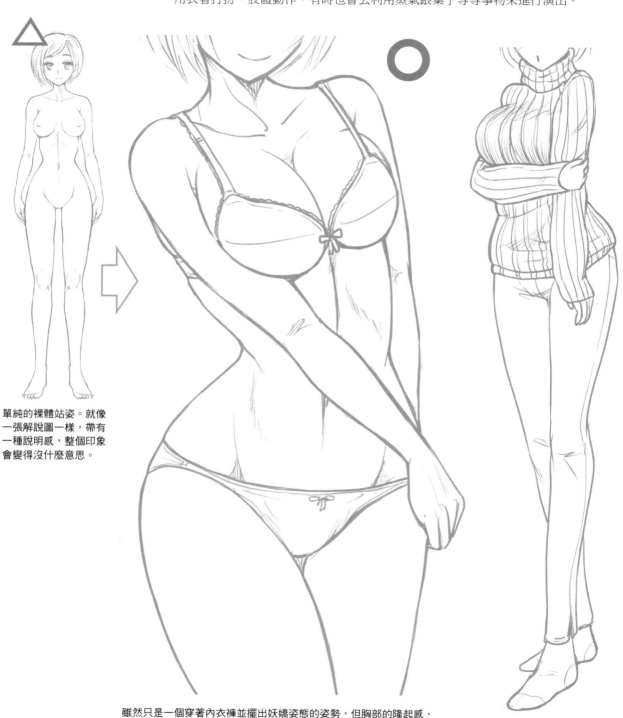

△

○

單純的裸體站姿。就像一張解說圖一樣，帶有一種說明感，整個印象會變得沒什麼意思。

雖然只是一個穿著內衣褲並擺出妖嬌姿態的姿勢，但胸部的隆起感、腰部的體態、下腹部跟大腿的存在感都會隨之而生。右手臂不經意地撐住乳房側面的肢體動作也是一種會彰顯出胸部的養眼畫面。

覆蓋全身的衣服。合身的毛線衣與長褲，會令身體線條明確化起來。

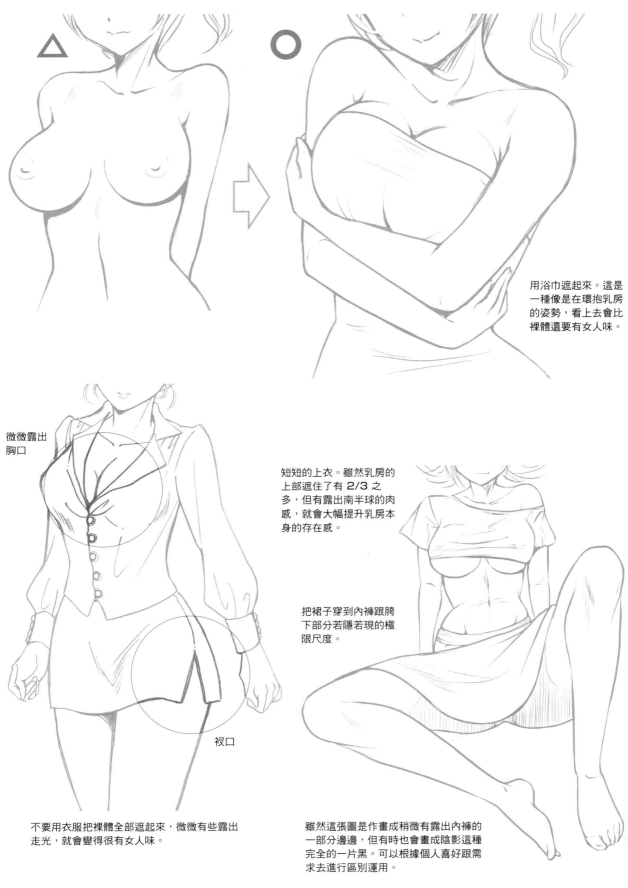

△ ○

用浴巾遮起來。這是一種像是在環抱乳房的姿勢,看上去會比裸體還要有女人味。

微微露出胸口

短短的上衣。雖然乳房的上部遮住了有 2/3 之多,但有露出南半球的肉感,就會大幅提升乳房本身的存在感。

把裙子穿到內褲跟胯下部分隱若現的極限尺度。

衩口

不要用衣服把裸體全部遮起來,微微有些露出走光,就會變得很有女人味。

雖然這張圖是作畫成稍微有露出內褲的一部分邊邊,但有時也會畫成陰影這種完全的一片黑。可以根據個人喜好跟需求去進行區別運用。

11

2 「姿勢」所產生的女人味

扭身跟傾斜的動作，會產生一股「女人味」。因此若是把具有動作的姿勢，當成是「角色登場！」這類用來彰顯角色的單一片段（或場面等等），構思起來就會比較容易。

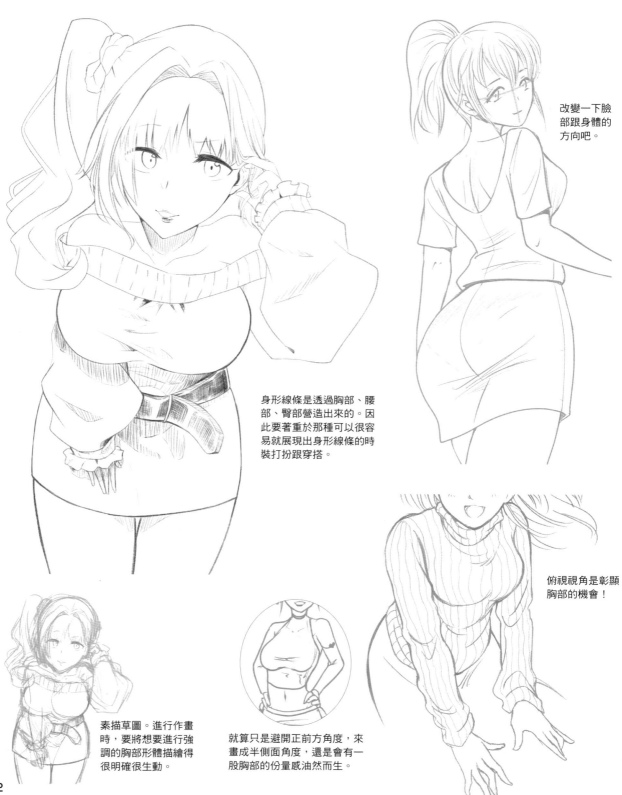

改變一下臉部跟身體的方向吧。

身形線條是透過胸部、腰部、臀部營造出來的。因此要著重於那種可以很容易就展現出身形線條的時裝打扮跟穿搭。

俯視視角是彰顯胸部的機會！

素描草圖。進行作畫時，要將想要進行強調的胸部形體描繪得很明確很生動。

就算只是避開正前方角度，來畫成半側面角度，還是會有一股胸部的份量感油然而生。

12

3 挑戰有女人味的「表情」

將正常的喜怒哀樂這類感情表現，描繪得感覺有些含蓄，就會產生一種很有女人味的「表情」。

感覺有點低下頭。是一種既平靜且溫柔的正常微笑臉。

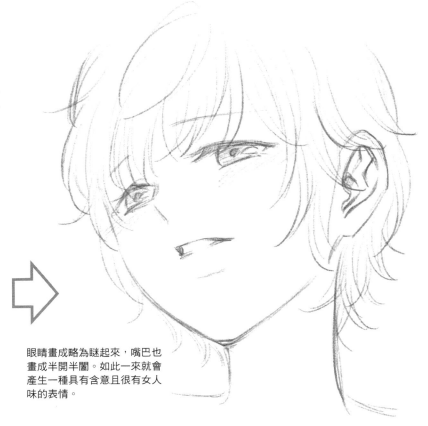

表情若是描繪得很正常，就會變成是「可愛」「美人」那種感覺。那麼要描繪出什麼樣的表情，看起來才會顯得有女人味呢？有女人味的表情，比起著重於可愛感，還更要著重於那種稍微帶有點神秘感的形象。訣竅就在於，與其描繪出笑、生氣這類感情很明確的表情，不如使表情帶有一種很微妙的感覺或含意。試著將眼睛大小畫成「平常的一半」左右看看吧。

將眼睛畫成有點小且細的那種眼睛半闔風格，來強調眼睫毛。眼眸的黑色部份也描繪得含蓄一點。而閉起來的嘴巴若是畫成一種稍微較大且緊實的感覺，那麼這個微笑就會含帶著一種「若有所指」的意思，並出現一股神秘的感覺。

略為仰視視角。明亮的笑容。有一種很清新的氣氛。

眼睛畫成略為瞇起來，嘴巴也畫成半開半闔。如此一來就會產生一種具有含意且很有女人味的表情。

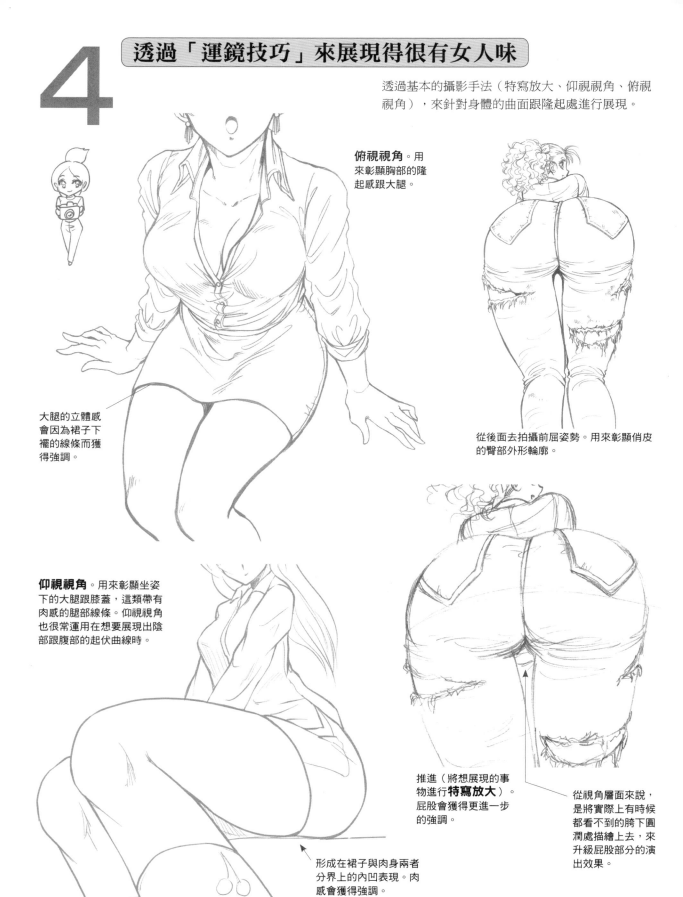

4 透過「運鏡技巧」來展現得很有女人味

透過基本的攝影手法（特寫放大、仰視視角、俯視視角），來針對身體的曲面跟隆起處進行展現。

俯視視角。用來彰顯胸部的隆起感跟大腿。

大腿的立體感會因為裙子下襬的線條而獲得強調。

從後面去拍攝前屈姿勢。用來彰顯俏皮的臀部外形輪廓。

仰視視角。用來彰顯坐姿下的大腿跟膝蓋，這類帶有肉感的腿部線條。仰視視角也很常運用在想要展現出陰部跟腹部的起伏曲線時。

推進（將想展現的事物進行**特寫放大**）。屁股會獲得更進一步的強調。

從視角層面來說，是將實際上有時候都看不到的胯下圓潤處描繪上去，來升級屁股部分的演出效果。

形成在裙子與肉身兩者分界上的內凹表現。肉感會獲得強調。

5 讓一個場面跟情節處境有「演出效果」

這是透過洗澡、更衣、起風帶來的走光跟乳搖這類場面跟情節處境，來展現出身體曲線跟柔軟魅力的「養眼」鏡頭。遮起來、動作感、運鏡技巧，有時因應需要甚至連表情都會運用上，乃是「女人味表現」的集大成。記得要慎重對待「動作感」。

如果沒有胸罩。在暗示著「沒穿胸罩」這個設定。

更衣場面的演出效果。是一種脫到一半，露出一半肌膚的演出效果。

沐浴場面。這是在娛樂色彩很強烈的電影跟影劇中，屢屢會獲得採用的一種演出效果，毛巾、蒸氣跟水（熱水）這些事物作為一種「遮掩道具」將會大派用場。

乳搖＆內褲走光。胸部的搖晃表現，會隨著動作將乳房的柔軟感同時傳遞出來。記得要讓左右兩邊的曲線帶有著差異。

內褲走光是附贈的。這是透過裙子的撐開跟翻飛表現，來呈現出正在奔跑的動作感。

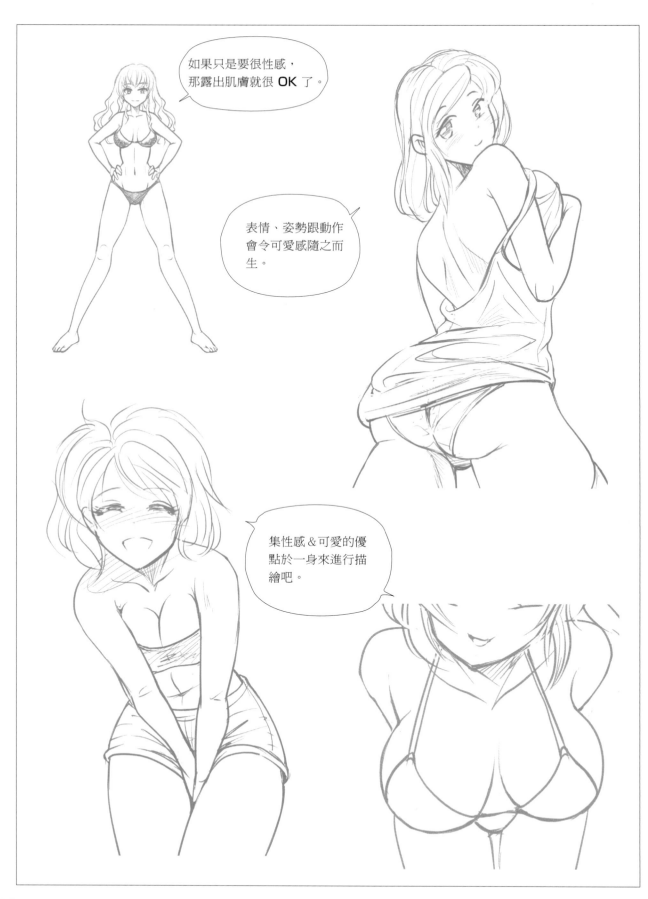

如果只是要很性感，
那露出肌膚就很 OK 了。

表情、姿勢跟動作
會令可愛感隨之而
生。

集性感＆可愛的優
點於一身來進行描
繪吧。

第 **1** 章

透過姿勢和肢體動作
來展現得很有女人味

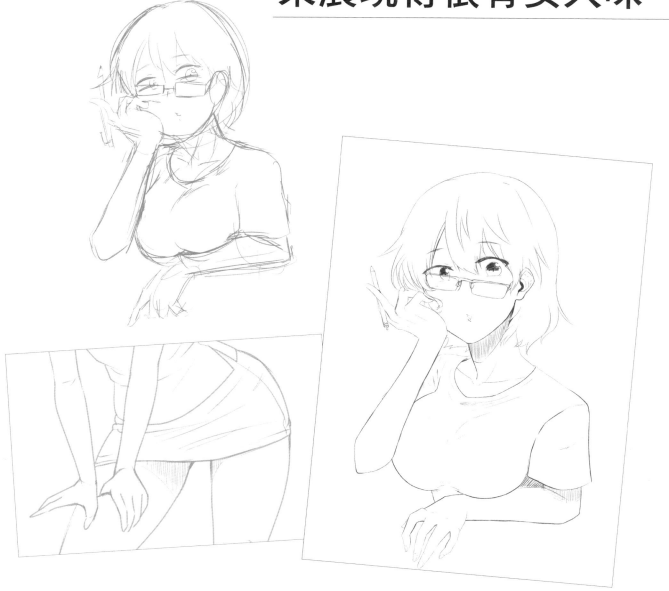

只要改變姿勢和肢體動作就會變得如此有女人味！

站姿和肢體動作

若是讓角色帶有一個具有曲線感的外形輪廓，那麼動作之中就會產生出一股可愛感跟魅力。記得要透過一點點的身體「側彎」跟「肢體動作」來進行呈現，而不是透過「動作」。

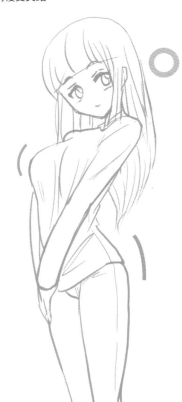

身體側彎站姿。頭部、軀體會傾斜成反方向，腿也會前後交叉站。

仁王站姿。用來彰顯威風感跟帥氣感，一種很頂天立地的站姿。印象會顯得跟女人味相差甚遠。

帶有直線感的外形輪廓

帶有曲線感的外形輪廓

避免給人一種帶有直線感的印象（外形輪廓），並活用身體曲線，就是有女人味的訣竅所在。

全身上下也會帶出一個巨大曲線（逆 S 字形）。

胸部與屁股的圓潤感會顯現在外形輪廓上的一種姿勢。

胸上景的肢體動作

讓臉部（頭部）跟肩膀呈傾斜狀態。光是有下這一道工夫，胸上景就會變得「更加可愛」並產生一股「魅力」。

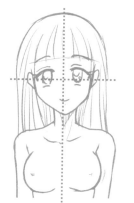

基本型。正面角度。很筆直。（無論是頭部還是身體都沒有傾斜）

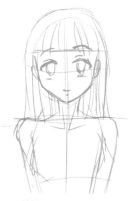

草圖‧作畫中的狀態

正面角度的骨架圖

描繪來作為捕捉雙眼位置（高度）參考基準之用的構線。

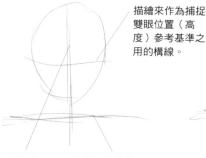

水平

平行

中心線 　連接雙肩的線條。用來表示肩膀的傾斜程度。

骨架圖，是一種將結構圖形化到很單純的圖。一般都會描繪來作為「經過簡略的樣貌圖」，像是完成氣氛也包含在內的「設計圖」之類的。

如果歪著脖子，同時軀體也擺出一個妖嬌姿態。這會讓頭部與軀體呈傾斜狀態。

將頭部歪向一邊的動作，是一種會誘發角色可愛氣息的動作。

因為有頭髮的飄動，所以即使是臉部保持筆直，只有身體是傾斜的情況，還是會出現一股有女人味的氣氛。

骨架圖

草圖

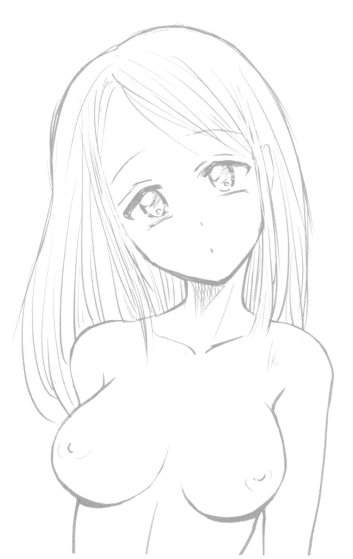

來試著將胸上景描繪得很有女人味吧

樣貌感覺很有女人味的描繪步驟

臉部的作畫步驟，基本上都是按照骨架圖圓圈→髮型外形輪廓→決定眼鼻的場所→描繪刻畫的這個順序。如果是「有女人味」這類主題很明確的情況，那就要從姿勢動作的樣貌開始描繪起。

稍微低下頭的臉

 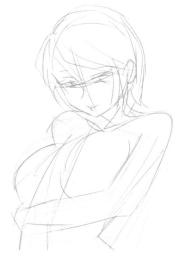 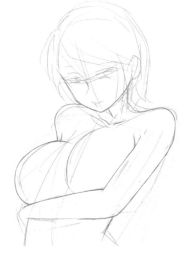

① 大略描繪出樣貌。為了讓那種感覺有靠在東西上的姿勢（外形輪廓）圖像明確化起來，要一直描繪到腰部一帶為止。

② 粗略描繪出表情跟髮型。

③ 描繪出臉部輪廓跟身體的輪廓線。

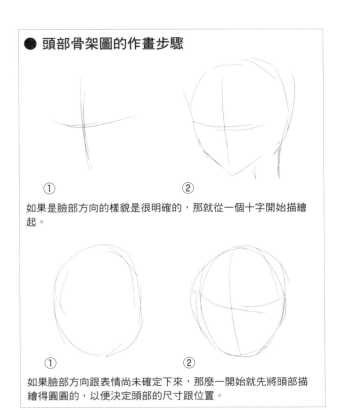

● 頭部骨架圖的作畫步驟

① ②

如果是臉部方向的樣貌是很明確的，那就從一個十字開始描繪起。

① ②

如果臉部方向跟表情尚未確定下來，那麼一開始就先將頭部描繪得圓圓的，以便決定頭部的尺寸跟位置。

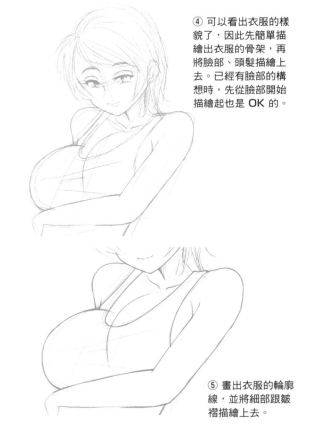

④ 可以看出衣服的樣貌了，因此先簡單描繪出衣服的骨架，再將臉部、頭髮描繪上去。已經有臉部的構想時，先從臉部開始描繪起也是 OK 的。

⑤ 畫出衣服的輪廓線，並將細部跟皺褶描繪上去。

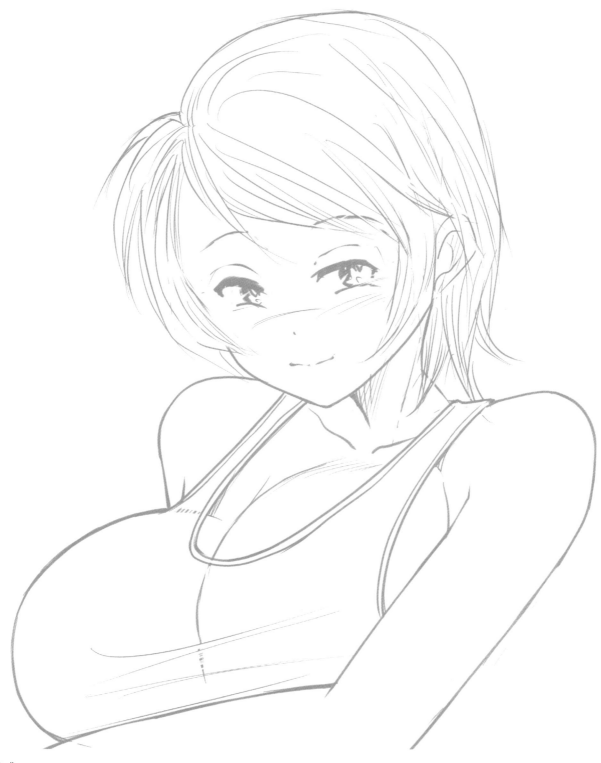

⑥ 完成

因為主題是要讓胸上景展現得很有女人味,所以就變成了一種胸部有經過強
調的姿勢。有點低下頭且聳起肩膀的這個樣貌,是假想著情節處境是她靠在牆上看著這裡。
因為原訂的形象是「眼睛炯炯有神的女孩子稍微瞇起眼睛」,所以這裡有將眼瞼畫得比較寬一些。
臉頰緋紅的筆觸,是意識著「稍有一點風情」的一種作畫。

稍微仰視視角的臉部

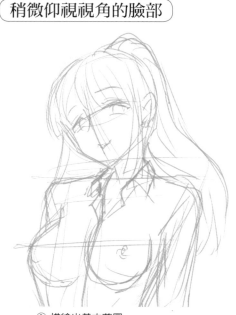

① 描繪出基本草圖。

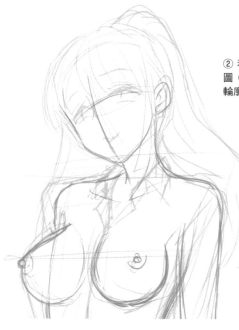

② 利用基本草圖當作骨架圖（草稿）。描繪出臉部輪廓跟身體輪廓。

※不需要描繪出裸體時，就描繪出衣服的輪廓線。雖然原則上「衣服要描繪在比身體大一圈的位置上」，但有時會導致身體變得太大或太胖，使得整體形象跑掉。
要描繪一名穿著一般衣服的角色時，衣服的輪廓線樣貌（穿上衣服後的外形輪廓）記得要慎重以對。描繪在身體線條上或描繪在身體內側也是 OK 的。

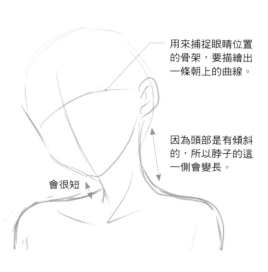

用來捕捉眼睛位置的骨架，要描繪出一條朝上的曲線。

因為頭部是有傾斜的，所以脖子的這一側會變長。

會很短

③ 讓陰影落在下巴的下面（脖子），來給予頭部一股立體感。如此一來，整體角色看起來就會變得很凝聚。

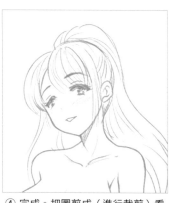

④ 完成。把圖剪成（進行裁剪）看不出有沒有穿衣服的這種手法，也是用來展現性感的一種技巧。

側臉

顏面的傾斜程度

① 描繪出姿勢構想圖的外形輪廓。

② 配合顏面的傾斜程度，在頭部上描繪出一個十字。

頭部中央

③ 描繪出耳朵。位置會比頭部中央還要後面。

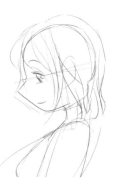

④ 將臉部與頭髮描繪上去。

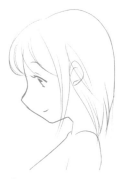

⑤ 修整線條，並因應需要進行刻畫來完成作畫。

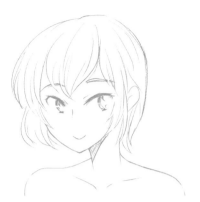

記得拿自己順手就描繪得出來的「自己平常就在畫的角色」來作為基準。

臉部的中心線（通過左右橫向寬度中央的線條）。鼻子跟下巴的前端，要描繪在這條中心線上。

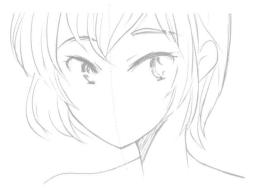

擦掉鼻子與嘴巴後的模樣。鼻子越是靠近眼睛，感覺就會變得越像是名小孩；而眼睛跟鼻尖的距離越寬，感覺就會變得越像是名大人。

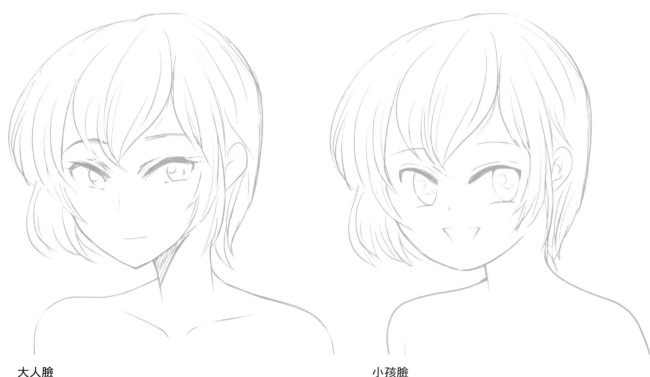

大人臉

小孩臉

・眼睛要畫得小一點
・鼻子要畫得長一點
　（下眼瞼與鼻頭的距離要拉開）
・眼睛與嘴巴的距離要畫得很寬

・眼睛要畫得大一點
・鼻子要畫得短一點或小一點
　（有時也會將鼻頭描繪在跟下眼瞼一樣的高度上）
・眼睛與嘴巴的距離要畫得很窄

來試著描繪全身姿勢吧

前方角度的姿勢

要意識著起伏很優美的身體線條來進行描繪。記得好好利用可以彰顯出胸部隆起感、屁股圓潤感跟腰部腰身感的時裝打扮。

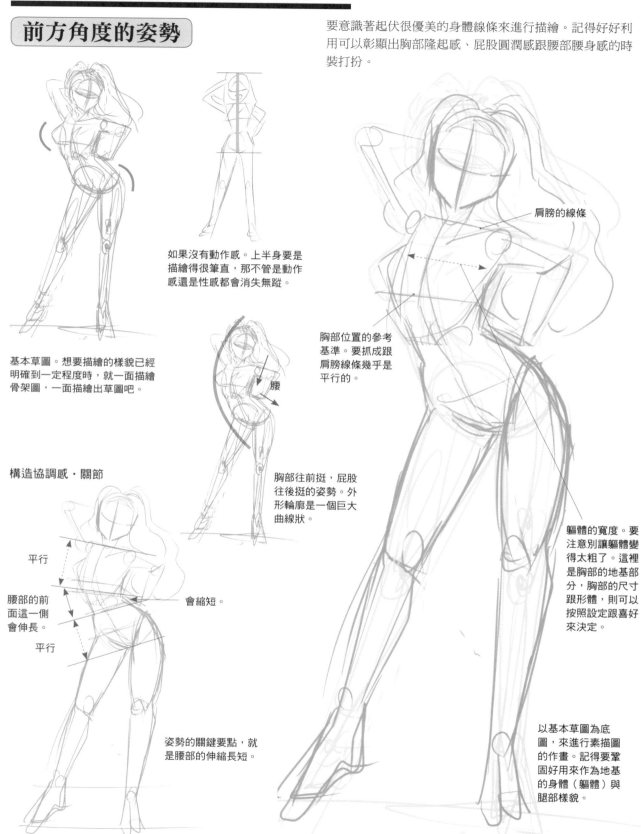

如果沒有動作感。上半身要是描繪得很筆直，那不管是動作感還是性感都會消失無蹤。

基本草圖。想要描繪的樣貌已經明確到一定程度時，就一面描繪骨架圖，一面描繪出草圖吧。

構造協調感·關節

平行

腰部的前面這一側會伸長。

平行

姿勢的關鍵要點，就是腰部的伸縮長短。

腰

胸部往前挺，屁股往後挺的姿勢。外形輪廓是一個巨大曲線狀。

會縮短。

肩膀的線條

胸部位置的參考基準。要抓成跟肩膀線條幾乎是平行的。

軀體的寬度。要注意別讓軀體變得太粗了。這裡是胸部的地基部分，胸部的尺寸跟形體，則可以按照設定跟喜好來決定。

以基本草圖為底圖，來進行素描圖的作畫。記得要鞏固好用來作為地基的身體（軀體）與腿部樣貌。

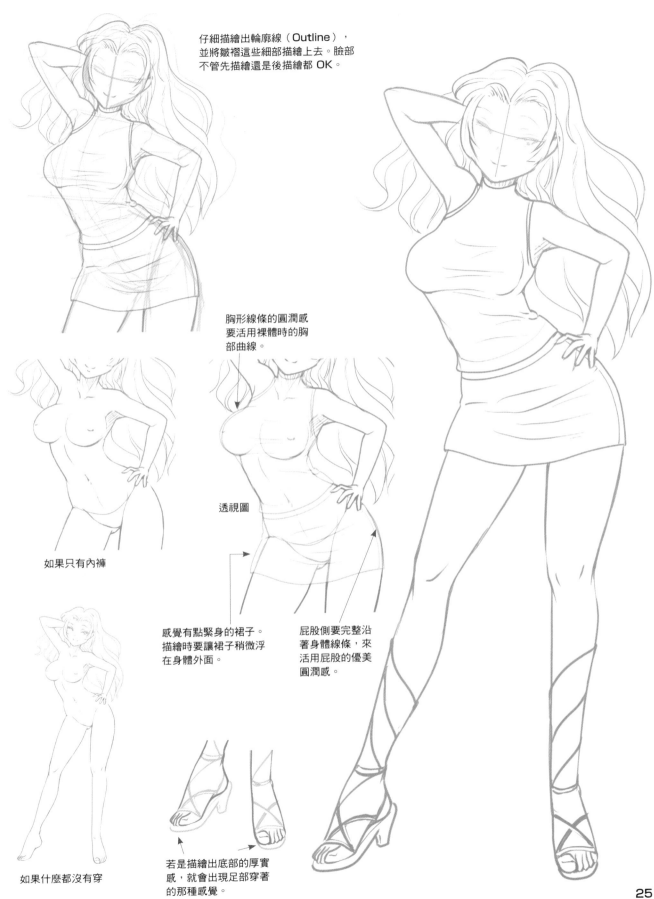

仔細描繪出輪廓線（Outline），
並將皺褶這些細部描繪上去。臉部
不管先描繪還是後描繪都 OK。

胸形線條的圓潤感
要活用裸體時的胸
部曲線。

如果只有內褲

透視圖

感覺有點緊身的裙子。
描繪時要讓裙子稍微浮
在身體外面。

屁股側要完整沿
著身體線條，來
活用屁股的優美
圓潤感。

如果什麼都沒有穿

若是描繪出底部的厚實
感，就會出現足部穿著
的那種感覺。

25

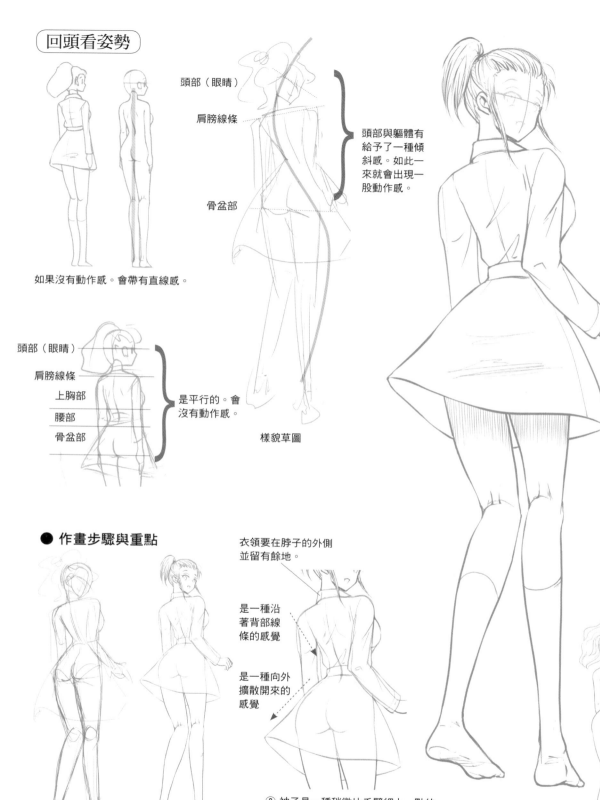

回頭看姿勢

頭部（眼睛）

肩膀線條

骨盆部

頭部與軀體有給予了一種傾斜感。如此一來就會出現一股動作感。

如果沒有動作感。會帶有直線感。

頭部（眼睛）

肩膀線條

上胸部

腰部

骨盆部

是平行的。會沒有動作感。

樣貌草圖

● 作畫步驟與重點

衣領要在脖子的外側並留有餘地。

是一種沿著背部線條的感覺

是一種向外擴散開來的感覺

① 以樣貌草圖為底圖，來描繪出身體的草圖。

② 描繪出臉部、頭髮、身體、衣服（一般是不需要明確描繪出被衣服擋住的部分）。

③ 袖子是一種稍微比手臂細上一點的感覺。若是畫得比較粗一點，就會顯得很可愛；而若是畫得比較細一點，則會顯得很帥氣。裙子要活用屁股的堅挺感，以一種緩和擴散開來的感覺來進行描繪。裙子下襬則要畫成波浪線狀的曲線，來給予裙子一股很輕盈的翻飛感並呈現出動作感。

參考　如果明確描繪出裸體

側面角度的姿勢

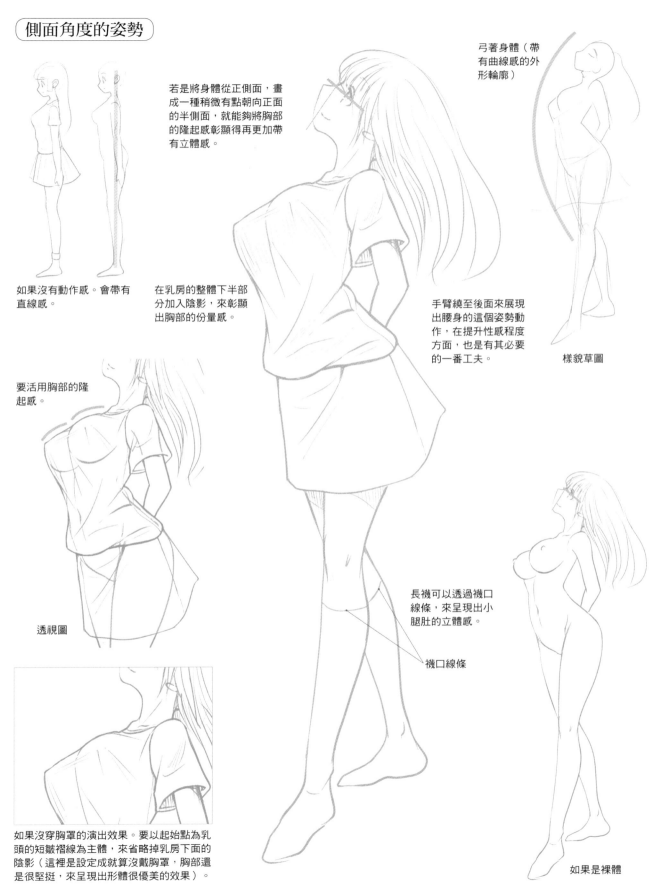

若是將身體從正側面，畫成一種稍微有點朝向正面的半側面，就能夠將胸部的隆起感彰顯得再更加帶有立體感。

弓著身體（帶有曲線感的外形輪廓）

如果沒有動作感。會帶有直線感。

在乳房的整體下半部分加入陰影，來彰顯出胸部的份量感。

手臂繞至後面來展現出腰身的這個姿勢動作，在提升性感程度方面，也是有其必要的一番工夫。

樣貌草圖

要活用胸部的隆起感。

透視圖

長襪可以透過襪口線條，來呈現出小腿肚的立體感。

襪口線條

如果沒穿胸罩的演出效果。要以起始點為乳頭的短皺褶線為主體，來省略掉乳房下面的陰影（這裡是設定成就算沒戴胸罩，胸部還是很堅挺，來呈現出形體很優美的效果）。

如果是裸體

專欄　關於頭身比例

● 如果是全身

以頭部大小為基準來捕捉全身比例的思考方式，就稱之為頭身比例。大多數情況，小不點角色都是 2.5 頭身或 3 頭身，而模特兒體型則是 8 頭身跟 9 頭身。這些分類會利用來作為角色區別描繪的參考基準。

7 頭身角色

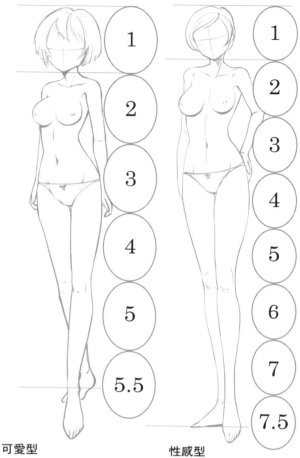

| 1 | 2 | 3 | 4 | 5 | 6 | 7 |

（中間人物）1 2 3 4 5 5.5

（右側人物）1 2 3 4 5 6 7 7.5

可愛型

頭部要畫得比較大一點。
※可愛型會因為頭部，特別是因為頭髮的份量，而使得頭部看起來很大，因此要將包含頭髮在內的頭部視為 1 個頭身。差不多會在 5～6 頭身之間。

性感型

是一種頭部比較小的角色，參考基準為 6.5 頭身以上。

・會因為髮量而改變的頭身比例

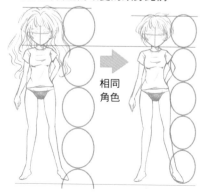

相同角色

因為頭髮的份量而使得頭部顯得很大的角色。差不多是 4.2 頭身左右。

若是減少頭髮，就會是 5 頭身。

Q 版造形人物的範例。差不多是 2.3 頭身左右。

● 如果是膝上景

相對於頭部的大小，軀體的長度（胯下的位置）是會隨每個角色而定的。因此要描繪膝上景時，要以頭部的大小為參考基準來決定胯下的位置，然後再進行作畫。

可愛角色・小孩角色

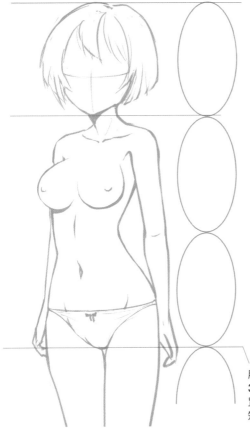

性感角色・大人角色

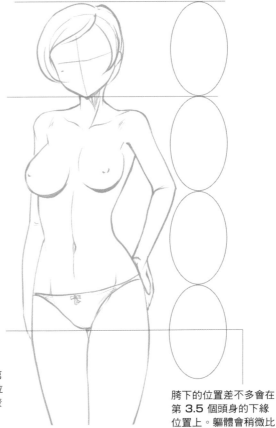

胯下的位置會在第 3 個頭身的下緣位置上。軀體會比較短一些。

胯下的位置差不多會在第 3.5 個頭身的下緣位置上。軀體會稍微比較長一些。

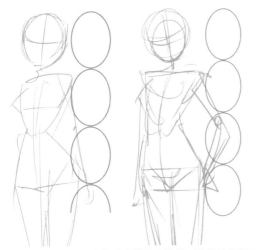

膝上景的骨架圖。通常都會先描繪出頭部，再描繪出身體。這種時候，身體就要先決定出胯下的位置，再去進行描繪。

● 如果是胸上景

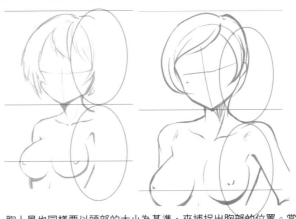

胸上景也同樣要以頭部的大小為基準，來捕捉出胸部的位置。當習慣後，那麼就算不去一一量測頭身位置，也一樣還是描繪得出來。要描繪一個比例協調感自己還不熟悉的角色時，以及要學習別人的畫作特徵跟比例協調感時，若是去利用頭身比例，就可以看出自己跟對方的畫作是哪裡不同，也可以看懂畫畫很厲害的人其畫作跟比例協調感的秘密為何。

來試著描繪膝上景姿勢吧

從裸體開始描繪起

要描繪出一個很有女人味的角色，記得一開始要先描繪出裸體，然後再讓她穿上衣服。

基本草圖

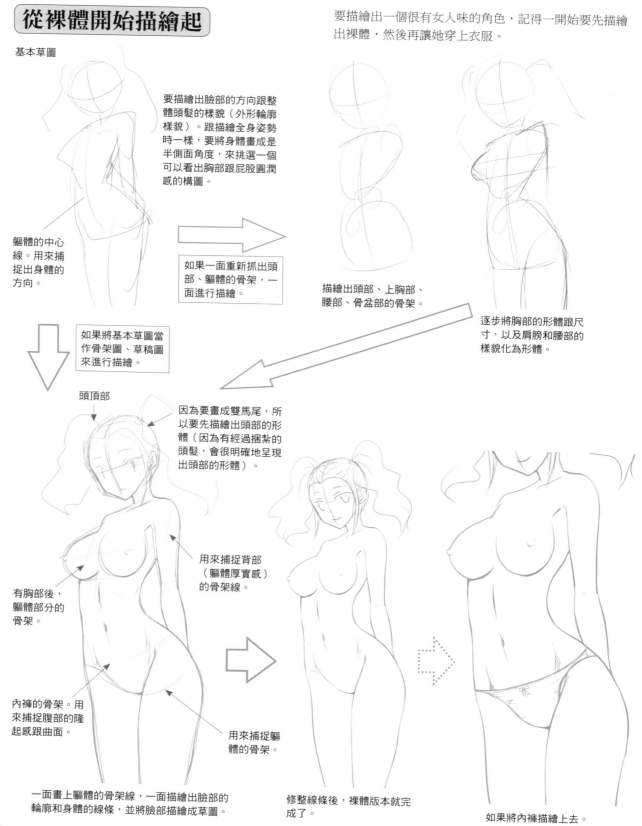

要描繪出臉部的方向跟整體頭髮的樣貌（外形輪廓樣貌）。跟描繪全身姿勢時一樣，要將身體畫成是半側面角度，來挑選一個可以看出胸部跟屁股圓潤感的構圖。

軀體的中心線。用來捕捉出身體的方向。

如果一面重新抓出頭部、軀體的骨架，一面進行描繪。

描繪出頭部、上胸部、腰部、骨盆部的骨架。

逐步將胸部的形體跟尺寸，以及肩膀和腰部的樣貌化為形體。

如果將基本草圖當作骨架圖、草稿圖來進行描繪。

頭頂部

因為要畫成雙馬尾，所以要先描繪出頭部的形體（因為有經過捆紮的頭髮，會很明確地呈現出頭部的形體）。

用來捕捉背部（軀體厚實感）的骨架線。

有胸部後，軀體部分的骨架。

內褲的骨架。用來捕捉腹部的隆起感跟曲面。

用來捕捉軀體的骨架。

一面畫上軀體的骨架線，一面描繪出臉部的輪廓和身體的線條，並將臉部描繪成草圖。

修整線條後，裸體版本就完成了。

如果將內褲描繪上去。

30

描繪衣服

根據衣服的不同，會分成有活用裸體的線條會比較好的畫法，以及配合衣服外形輪廓去改變身體會比較好的畫法。

● Ｔ恤

正常情況

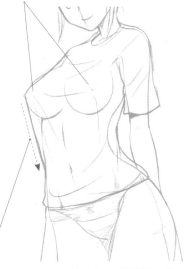

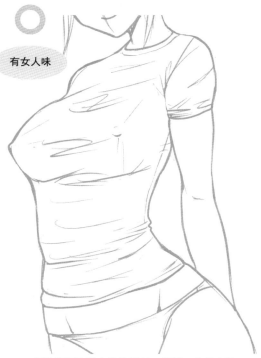

有女人味

胸口的皺褶，要描繪成是從位在身體最外側的乳頭開始擴散起的。

很寬鬆的Ｔ恤。胸形線條看起來有些不協調。

Ｔ恤若是描繪得很自然，乳頭到腰部這一段會是一條很平緩的曲線，軀體的凹凸有致感就會減少，而變得不是很有女人味。而若是描繪成像右圖那樣，Ｔ恤捲入到胸部的南半球部分裡，就會變得很有女人味。

很貼身且比較小件的Ｔ恤。要用一些很小又很細微的皺褶，來呈現出貼身感。皺褶線條，記得要意識著軀體的曲面，以曲線為主體來進行運用。

● 罩衫

正常情況

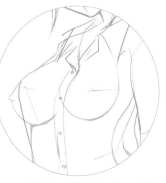

有女人味

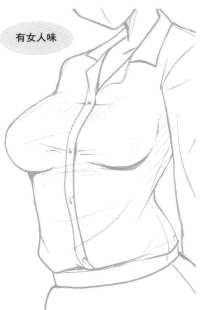

胸形線條會跟實際的乳房輪廓線不一樣。雖然有時也會根據胸罩來進行修補校正，但穿著衣服時，還是要著重於衣服的外形輪廓，來改變形體並進行描繪。

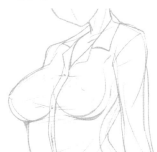

也有人說罩衫的「胸部的隆起感」這點本身就女人味的重點所在了。因此要去補正輪廓線，使胸形線條看起來很漂亮。

這是有「強調女人味」的作畫。雖然會變得有點不像是罩衫，不過還是要意識著胸部那種好似很柔軟的外形輪廓，來以曲線描繪出胸形線條。胸圍尺寸要強調得比較大一點。

來試著描繪各種有女人味的姿勢吧

描繪穿著體育服的姿勢

「遮起來的性感」的代表範例。是一項就算沒什麼動作感,性感程度還是會高於泳裝跟內衣褲的物品。幾乎擁有穿衣時會帶來的所有基本性感表現。

● 運動短褲風格的特徵

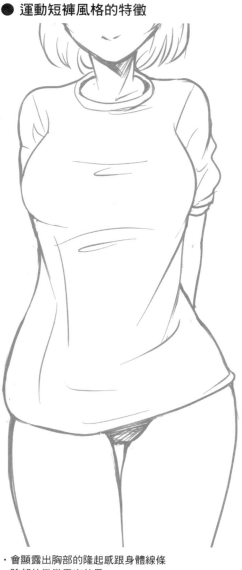

骨架圖。描繪出姿勢與動作的樣貌。

草圖。描繪出身體線條、身體。

一對較碩大的胸部,要描繪成會稍微突出到軀體之外。

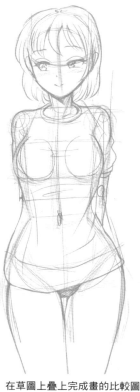

在草圖上疊上完成畫的比較圖(軀體透視圖)

・會顯露出胸部的隆起感跟身體線條
・陰部的微微露出效果
　在蓬鬆的上衣給予角色一股可愛形象時,白色上衣與深色短褲的對比,也會同時彰顯出「被包起來的肉體」「被遮起來的身體」這兩者的存在感。

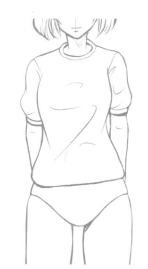

一般的穿法。運動短褲露出來的面積,會因為上衣的下襬長度而有所改變。

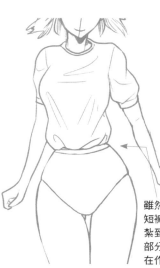

如果將上衣的下襬紮到運動短褲裡。

雖然實際上運動短褲會因為上衣紮到裡面的下襬部分而隆起,但在作畫上還是要以帥氣度為優先來進行描繪。

● 姿勢範例與女人味的彰顯重點

拉扯上衣的下襬

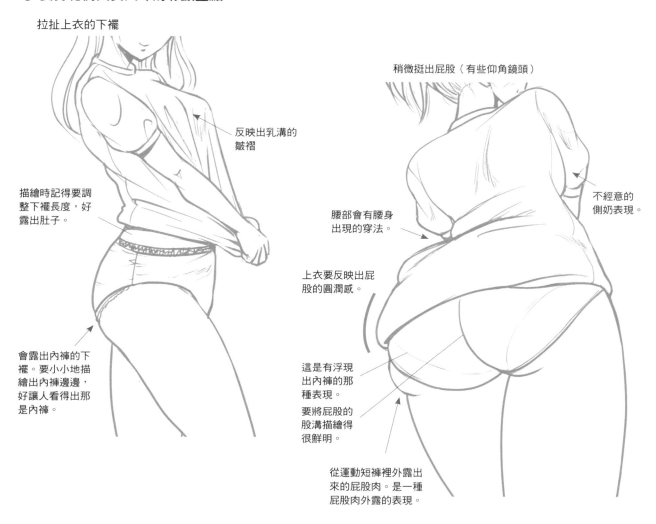

稍微挺出屁股（有些仰角鏡頭）

反映出乳溝的皺褶

描繪時記得要調整下襬長度，好露出肚子。

會露出內褲的下襬。要小小地描繪出內褲邊邊，好讓人看得出那是內褲。

腰部會有腰身出現的穿法。

上衣要反映出屁股的圓潤感。

不經意的側奶表現。

這是有浮現出內褲的那種表現。
要將屁股的股溝描繪得很鮮明。

從運動短褲裡外露出來的屁股肉。是一種屁股肉外露的表現。

● 後側的表現　來看看各種運動短褲的表現吧。

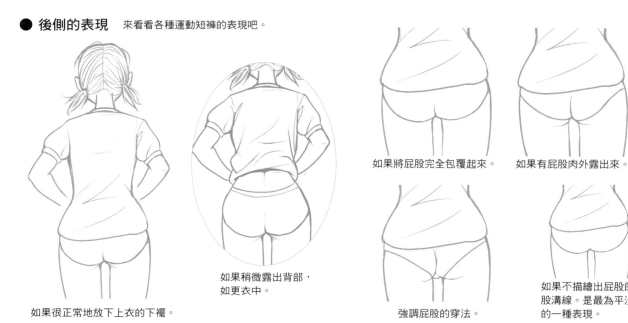

如果很正常地放下上衣的下襬。

如果稍微露出背部，如更衣中。

如果將屁股完全包覆起來。

如果有屁股肉外露出來。

強調屁股的穿法。

如果不描繪出屁股的股溝線。是最為平淡的一種表現。

泳裝跟內衣褲的姿勢動作

除了內衣褲、泳裝、透視裝這些衣著的本身魅力以外，還要再加上動作來彰顯魅力。

● 穿著內衣褲露出腋窩的自我展現姿勢

穿著連身泳裝進行奔跑的場面

要透過輪廓線來表現出那種好似很柔軟的豐滿胸部。

因為胸罩效果所形成的柔嫩乳溝。會彰顯出豐滿的胸部。

從緊實的腰部冒出來的大份量腰部，會營造出一種很有女人味的外形輪廓。

透過形成在腰部・肚子的皺褶表現，來彰顯軀體的立體感。

大腿根部的些微縫隙，以及從後面露出來的屁股肉，乃是性感的重點所在。

讓雙膝靠在一起，來描繪出來自大腿的優美腿線線條外形輪廓，並去強調那雙帶有肉感的大腿。

帶著一股柔韌線條的軀體。

斜向的搖晃

上下的搖晃

胸部的輪廓線，要先決定好搖晃方向再來進行描繪。

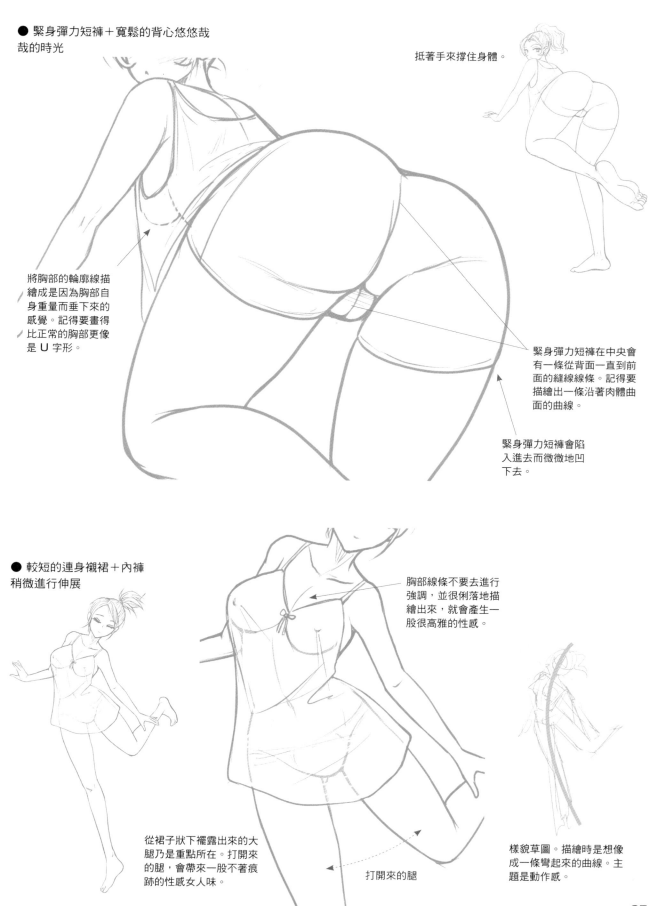

● 緊身彈力短褲＋寬鬆的背心悠悠哉哉的時光

抵著手來撐住身體。

將胸部的輪廓線描繪成是因為胸部自身重量而垂下來的感覺。記得要畫得比正常的胸部更像是 U 字形。

緊身彈力短褲在中央會有一條從背面一直到前面的縫線線條。記得要描繪出一條沿著肉體曲面的曲線。

緊身彈力短褲會陷入進去而微微地凹下去。

● 較短的連身襯裙＋內褲稍微進行伸展

胸部線條不要去進行強調，並很俐落地描繪出來，就會產生一股很高雅的性感。

從裙子狀下襬露出來的大腿乃是重點所在。打開來的腿，會帶來一股不著痕跡的性感女人味。

打開來的腿

樣貌草圖。描繪時是想像成一條彎起來的曲線。主題是動作感。

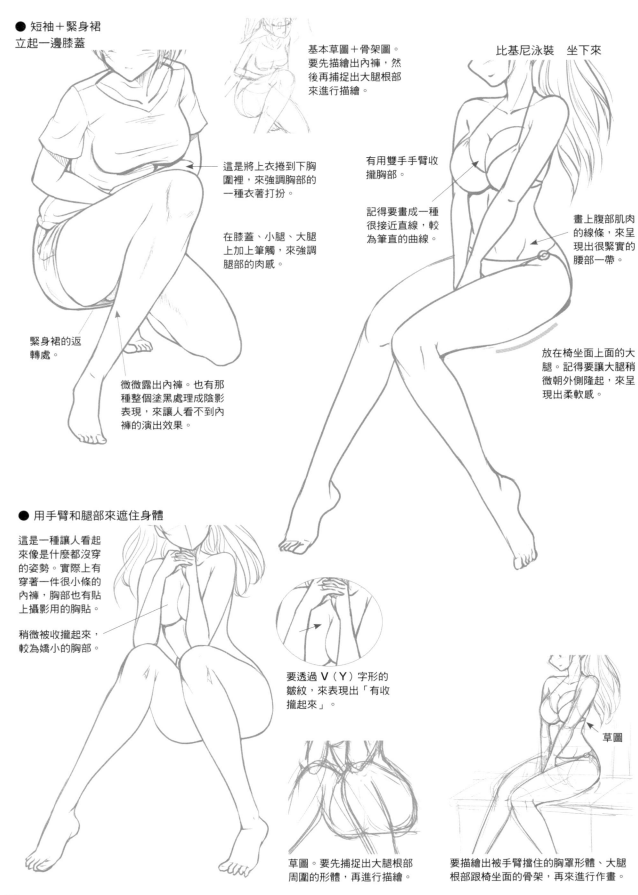

● 短袖＋緊身裙
立起一邊膝蓋

基本草圖＋骨架圖。
要先描繪出內褲，然
後再捕捉出大腿根部
來進行描繪。

比基尼泳裝　坐下來

這是將上衣捲到下胸
圍裡，來強調胸部的
一種衣著打扮。

在膝蓋、小腿、大腿
上加上筆觸，來強調
腿部的肉感。

緊身裙的返
轉處。

微微露出內褲。也有那
種整個塗黑處理成陰影
表現，來讓人看不到內
褲的演出效果。

有用雙手手臂收
攏胸部。

記得要畫成一種
很接近直線，較
為筆直的曲線。

畫上腹部肌肉
的線條，來呈
現出很緊實的
腰部一帶。

放在椅坐面上面的大
腿。記得要讓大腿稍
微朝外側隆起，來呈
現出柔軟感。

● 用手臂和腿部來遮住身體

這是一種讓人看起
來像是什麼都沒穿
的姿勢。實際上有
穿著一件很小條的
內褲，胸部也有貼
上攝影用的胸貼。

稍微被收攏起來，
較為嬌小的胸部。

要透過 V（Y）字形的
皺紋，來表現出「有收
攏起來」。

草圖

草圖。要先捕捉出大腿根部
周圍的形體，再進行描繪。

要描繪出被手臂擋住的胸罩形體、大腿
根部跟椅坐面的骨架，再來進行作畫。

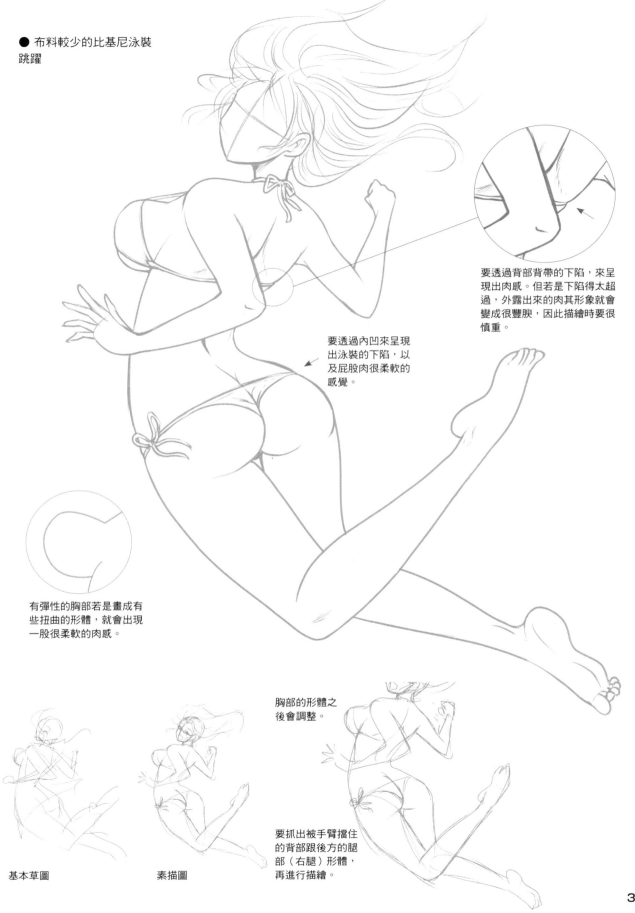

● 布料較少的比基尼泳裝
跳躍

要透過背部背帶的下陷，來呈
現出肉感。但若是下陷得太超
過，外露出來的肉其形象就會
變成很豐腴，因此描繪時要很
慎重。

要透過內凹來呈現
出泳裝的下陷，以
及屁股肉很柔軟的
感覺。

有彈性的胸部若是畫成有
些扭曲的形體，就會出現
一股很柔軟的肉感。

胸部的形體之
後會調整。

要抓出被手臂擋住
的背部跟後方的腿
部（右腿）形體，
再進行描繪。

基本草圖　　　　　　　素描圖

有女人味的胸上景肢體動作

性感的感覺不單只有全身姿勢可以呈現，即使是一些如歪頭、抬肩等等的肢體動作（上半身部位的動作），也是可以產生各種不同的感覺（性感）。

手部跟臉部周圍的肢體動作演出效果

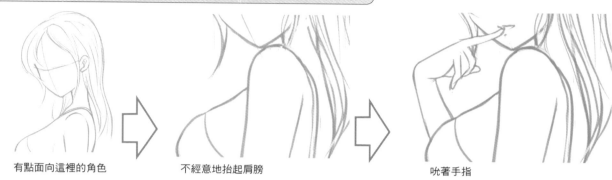

有點面向這裡的角色

不經意地抬起肩膀

吮著手指

肢體動作表現的重點
1. 肩膀的動作
2. 改變臉部的角度（脖子的動作）
3. 手臂、手部跟手指的演技

不單是臉部跟胸部而已，一名角色也會因為手跟手臂之間的搭配合作，而變得很有女人味或變得很可愛。別忘了透過一些小小的動作，來呈現出一個很有魅力的角色。

● 不經意的夾奶姿勢
（正面側的肢體動作演出）

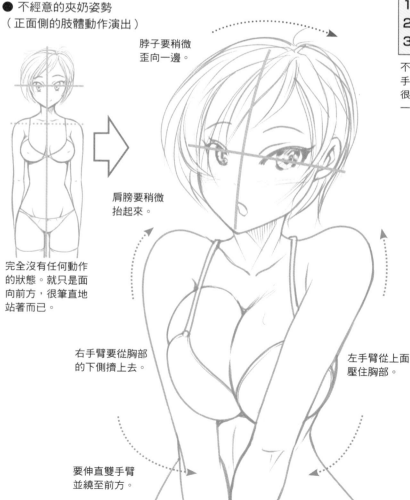

完全沒有任何動作的狀態。就只是面向前方，很筆直地站著而已。

脖子要稍微歪向一邊。

肩膀要稍微抬起來。

右手臂要從胸部的下側擠上去。

左手臂從上面壓住胸部。

要伸直雙手臂並繞至前方。

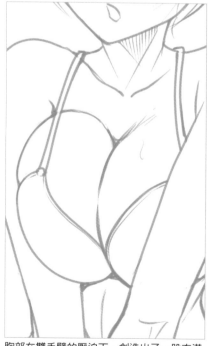

胸部在雙手臂的壓迫下，創造出了一股充滿份量感的肉感。即使是只要從嘴巴描繪到胸口的情況，也還是需要進行頭部、肩膀、整體身體動作的作畫。

● 帶著從容的笑容遮住胸部的姿勢
（背面側的肢體動作演出）

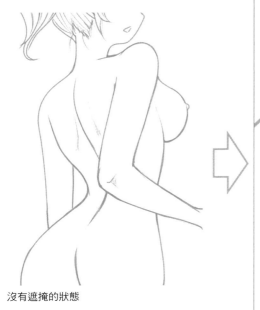

沒有遮掩的狀態

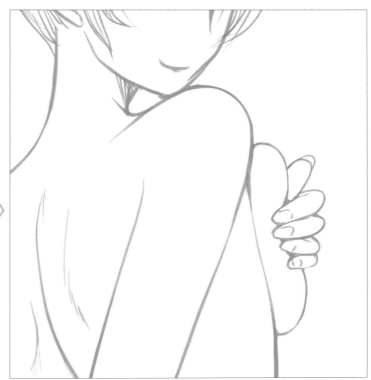

要意識著那種像是要
洋溢出去的隆起感，
來描繪出曲線。如此
一來，就會產生那種
胸部被壓住時的柔軟
感和份量感。

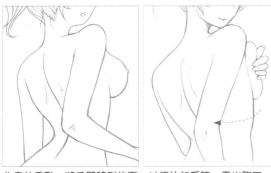

作畫的重點。將手臂移到後面，以便抬起肩膀，露出胸口。

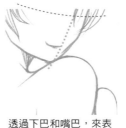

透過下巴和嘴巴，來表
現出低下頭的動作。

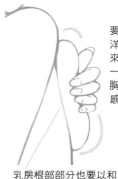

乳房根部部分也要以和
緩的曲線來描繪出來。

● 小要點　落差演出

這是所謂的
眼鏡娘。
但是

忘掉戴眼鏡了。

這就是「落差萌」演出效果。
「不過就只是拿下眼鏡而已」，
但不知為何卻讓人「怦然心
動」。在「彰顯角色魅力」的意
義方面，這是一種「女人味」的
演出效果（相反的也會有那種
「對戴上眼鏡後的模樣怦然心
動」的情況）。

雙手抱胸（肢體動作）、臉部和
身體傾斜成斜向的姿勢，以及頭
髮的飄動感也很值得關注。

描繪有女人味的手部肢體動作

這裡我們就來看看碰觸臉部某部位跟頭髮的手，或搗住胸口的手，這一類由手部所呈現出來的有女人味的作畫吧。

「要保密唷」的軟嫩嘴唇♡

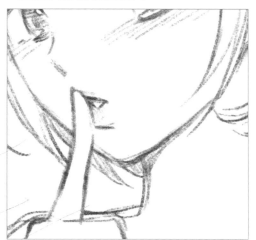

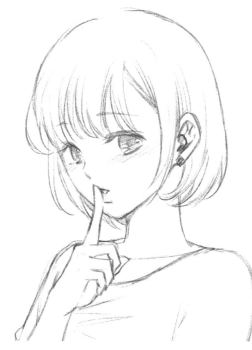

將張開來的嘴巴用黑色陰影塗滿一半左右，嘴巴就會出現一股景深感，同時立體感和女人味也會很顯著。

「嗯……」撩起頭髮……

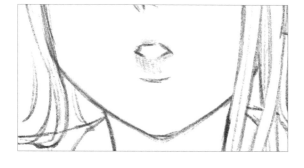

下唇的前端

這裡我們來關注一下嘴巴輪廓線的捕捉方法吧。要將兩端（嘴角）部分描繪得很深色，下唇的前端則不畫出線條來。

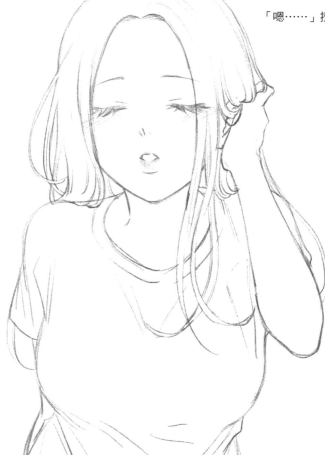

閉起來的眼睛。記得要捕捉出眼睫毛的密度與方向（是朝著外側延伸出去的）。

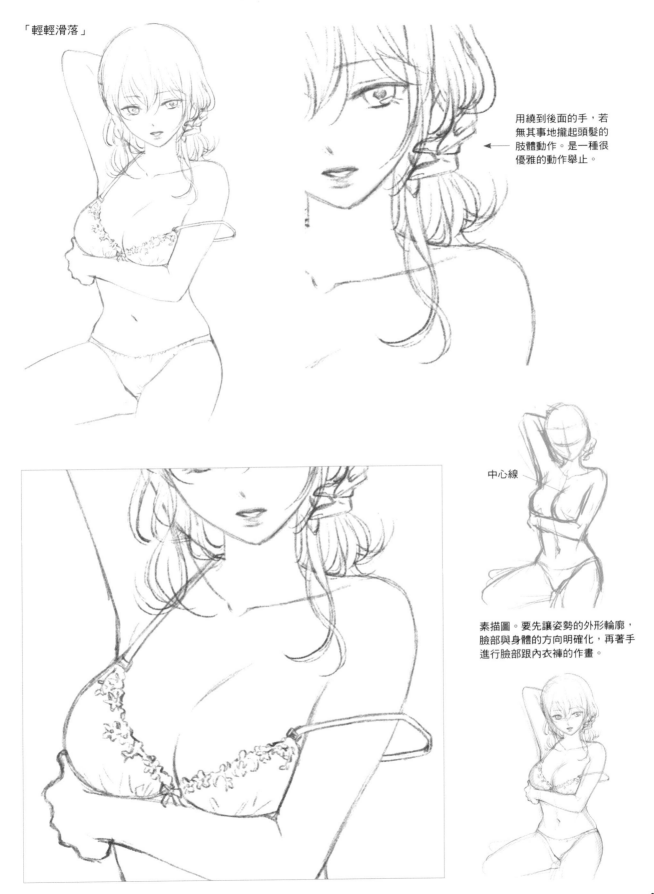

「輕輕滑落」

用繞到後面的手，若無其事地攏起頭髮的肢體動作。是一種很優雅的動作舉止。

中心線

素描圖。要先讓姿勢的外形輪廓，臉部與身體的方向明確化，再著手進行臉部跟內衣褲的作畫。

描繪更衣中的肢體動作

這裡我們來描繪看看用來呈現更衣中的姿勢吧。

● 穿上罩衫

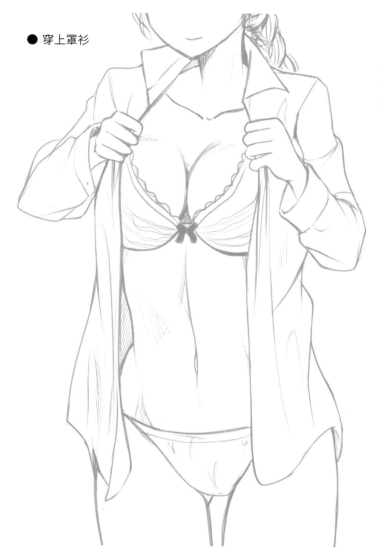

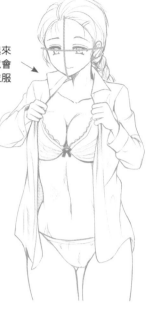

若衣領是立起來的，看上去就會是正在穿上衣服的模樣。

若是只將這裡進行特寫放大，看上去就會是「剛脫下」這種會讓人怦然心動的片段。

基本草圖。當初原本的構想是沒穿胸罩。

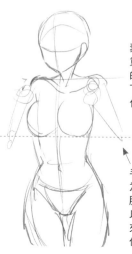

素描圖。要捕捉出姿勢的重點（臉部的方向、肩膀的位置、手、胸部以及胯下位置～軀體），來進行作畫。

手肘的位置在捕捉時，因為有意識到是在「稍微比胸部下緣還要下面」，所以胸部要是有確實描繪出來的話，這裡就會是手肘位置的參考基準。

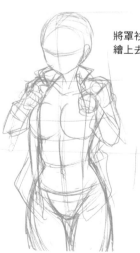

將罩衫的草圖描繪上去。

● 背部側……擺出一個妖嬌姿態

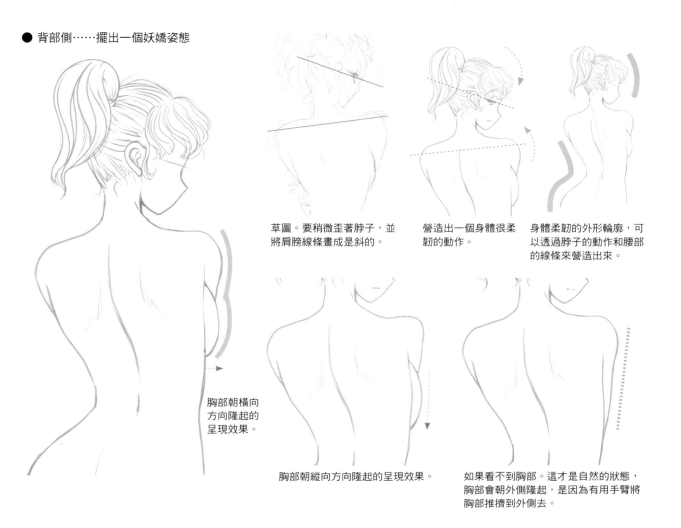

草圖。要稍微歪著脖子，並將肩膀線條畫成是斜的。

營造出一個身體很柔韌的動作。

身體柔韌的外形輪廓，可以透過脖子的動作和腰部的線條來營造出來。

胸部朝橫向方向隆起的呈現效果。

胸部朝縱向方向隆起的呈現效果。

如果看不到胸部。這才是自然的狀態，胸部會朝外側隆起，是因為有用手臂將胸部推擠到外側去。

● 姿勢有點前屈來進行遮掩的肢體動作　遮住前面……是一種「瞬間的肢體動作」。

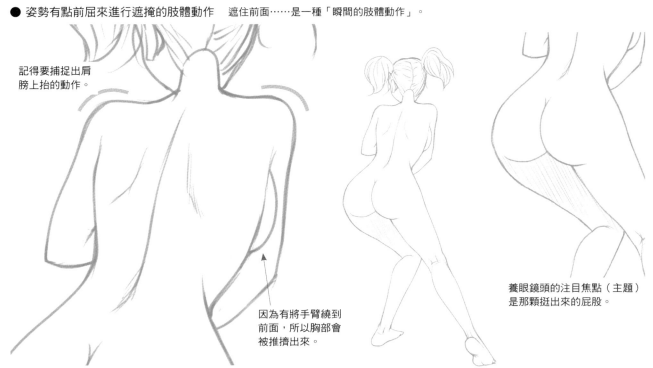

記得要捕捉出肩膀上抬的動作。

因為有將手臂繞到前面，所以胸部會被推擠出來。

養眼鏡頭的注目焦點（主題）是那顆挺出來的屁股。

將多采多姿的姿勢和肢體動作進行搭配組合

在各式各樣的情節處境當中，跟「肢體動作」有關的養眼姿勢，也是有很多姿勢其難易度很高。在這裡，我們就以一般角度為主體，來挑戰看看 ・有手臂動作的姿勢 ・手臂跟手部蓋在軀體前面的姿勢 ・有點前屈＋扭轉身體 這等等的姿勢和肢體動作吧。

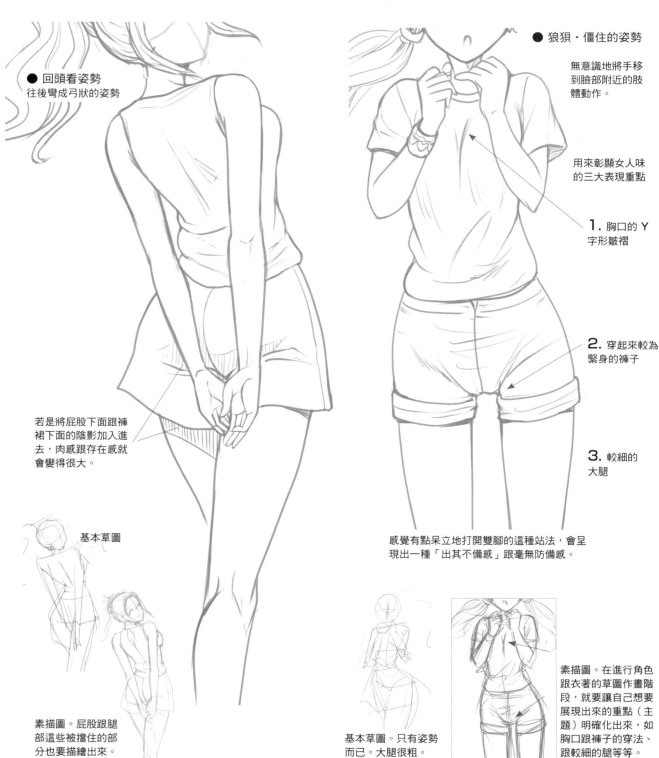

● 回頭看姿勢
往後彎成弓狀的姿勢

若是將屁股下面跟褲裙下面的陰影加入進去，肉感跟存在感就會變得很大。

基本草圖

素描圖。屁股跟腿部這些被擋住的部分也要描繪出來。

● 狼狽・僵住的姿勢

無意識地將手移到臉部附近的肢體動作。

用來彰顯女人味的三大表現重點

1. 胸口的 Y 字形皺褶

2. 穿起來較為緊身的褲子

3. 較細的大腿

感覺有點呆立地打開雙腳的這種站法，會呈現出一種「出其不備感」跟毫無防備感。

基本草圖。只有姿勢而已。大腿很粗。

素描圖。在進行角色跟衣著的草圖作畫階段，就要讓自己想要展現出來的重點（主題）明確化出來，如胸口跟褲子的穿法、跟較細的腿等等。

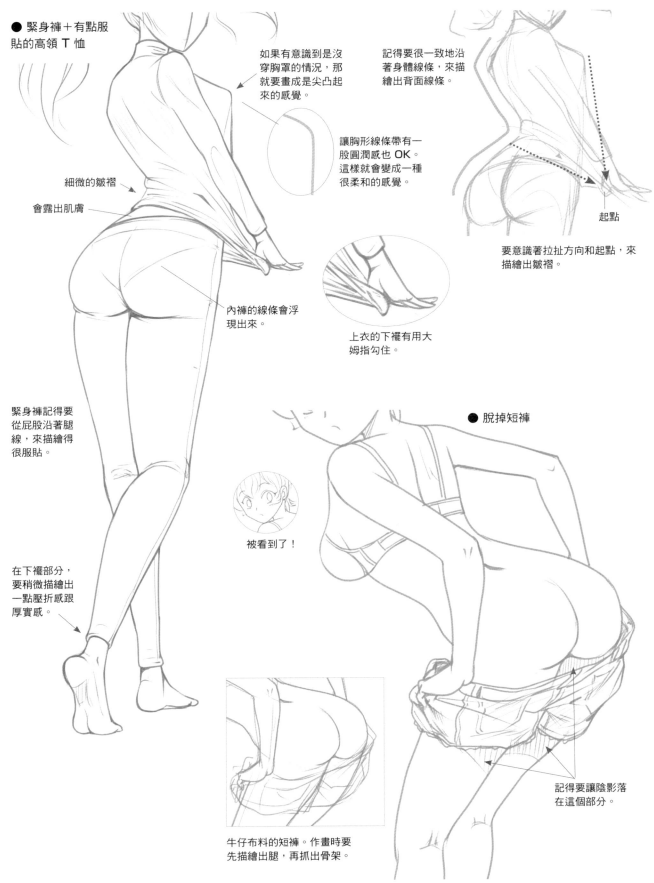

● 緊身褲＋有點服貼的高領 T 恤

如果有意識到是沒穿胸罩的情況，那就要畫成是尖凸起來的感覺。

讓胸形線條帶有一股圓潤感也 OK。這樣就會變成一種很柔和的感覺。

記得要很一致地沿著身體線條，來描繪出背面線條。

起點

要意識著拉扯方向和起點，來描繪出皺褶。

細微的皺褶

會露出肌膚

內褲的線條會浮現出來。

上衣的下襬有用大姆指勾住。

緊身褲記得要從屁股沿著腿線，來描繪得很服貼。

被看到了！

● 脫掉短褲

在下襬部分，要稍微描繪出一點壓折感跟厚實感。

記得要讓陰影落在這個部分。

牛仔布料的短褲。作畫時要先描繪出腿，再抓出骨架。

45

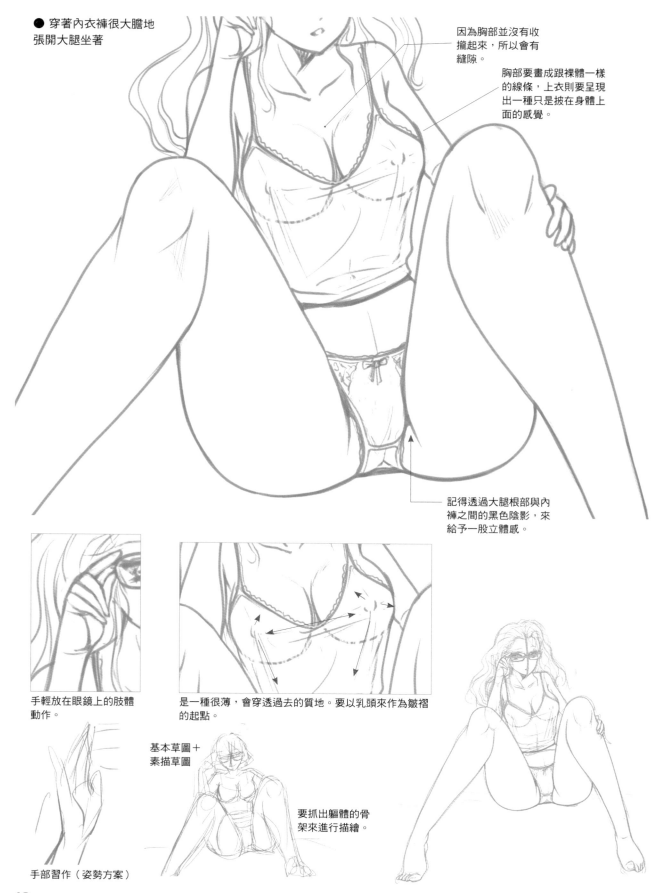

● 穿著內衣褲很大膽地
張開大腿坐著

因為胸部並沒有收
攏起來,所以會有
縫隙。

胸部要畫成跟裸體一樣
的線條,上衣則要呈現
出一種只是披在身體上
面的感覺。

記得透過大腿根部與內
褲之間的黑色陰影,來
給予一股立體感。

手輕放在眼鏡上的肢體
動作。

是一種很薄,會穿透過去的質地。要以乳頭來作為皺褶
的起點。

基本草圖＋
素描草圖

要抓出軀體的骨
架來進行描繪。

手部習作(姿勢方案)

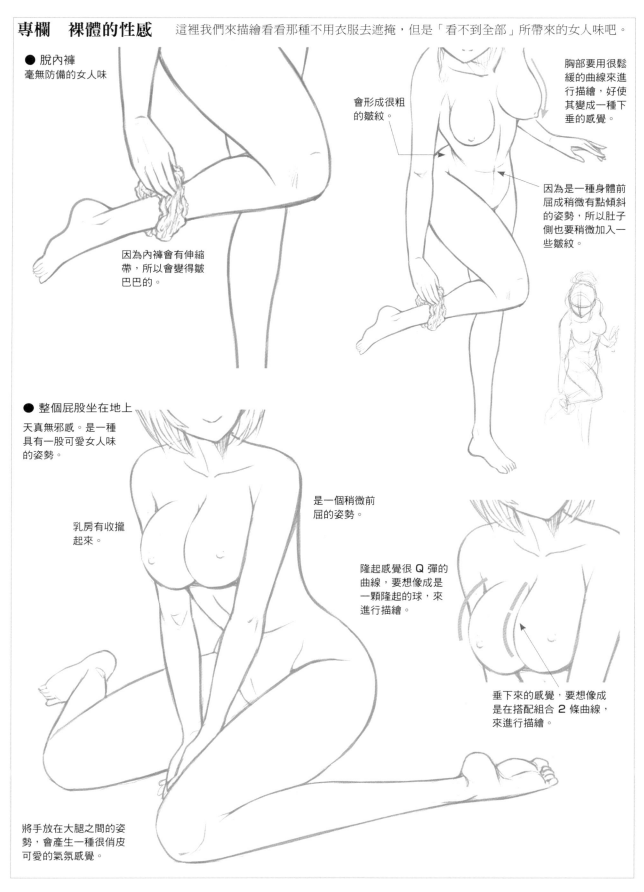

專欄　裸體的性感

這裡我們來描繪看看那種不用衣服去遮掩，但是「看不到全部」所帶來的女人味吧。

● 脫內褲
毫無防備的女人味

會形成很粗
的皺紋。

胸部要用很鬆
緩的曲線來進
行描繪，好使
其變成一種下
垂的感覺。

因為內褲會有伸縮
帶，所以會變得皺
巴巴的。

因為是一種身體前
屈成稍微有點傾斜
的姿勢，所以肚子
側也要稍微加入一
些皺紋。

● 整個屁股坐在地上
天真無邪感。是一種
具有一股可愛女人味
的姿勢。

乳房有收攏
起來。

是一個稍微前
屈的姿勢。

隆起感覺很 Q 彈的
曲線，要想像成是
一顆隆起的球，來
進行描繪。

垂下來的感覺，要想像成
是在搭配組合 2 條曲線，
來進行描繪。

將手放在大腿之間的姿
勢，會產生一種很俏皮
可愛的氣氛感覺。

● 跨越欄柵

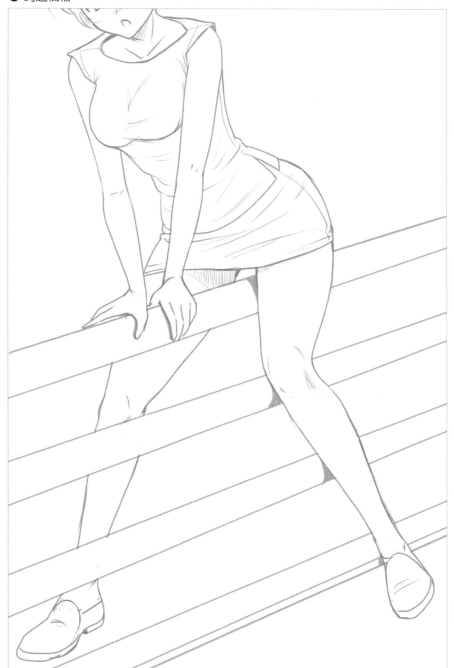

描繪出欄柵的骨架,來進行
角色的作畫。

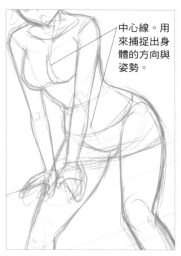

中心線。用
來捕捉出身
體的方向與
姿勢。

雖然會被手臂跟裙子給擋住,但這個
姿勢其關鍵所在乃是大腿。因此,要
從大腿根部確實描繪起。

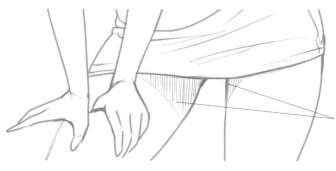

主角是大腿。記得要讓裙
子的陰影落在大腿上給予
立體感。如此一來就會變
得很有女人味。

第2章

運用運鏡技巧
來造成差異！
扣人心弦的攝影角度

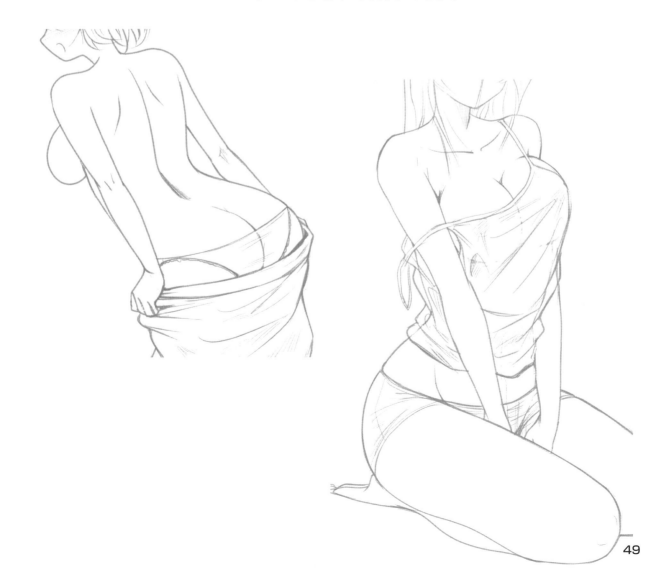

要展現得很有女人味，運鏡技巧是很重要的

這裡我們就來學習一下，像仰視視角跟俯視視角這種強調事物的遠近感來進行描繪的手法，以及將想要展現出來的部分進行特寫放大（Close Up），這類展現方式的呈現手法吧。

●「正常的攝影角度」→「強調屁股的運鏡技巧」之範例

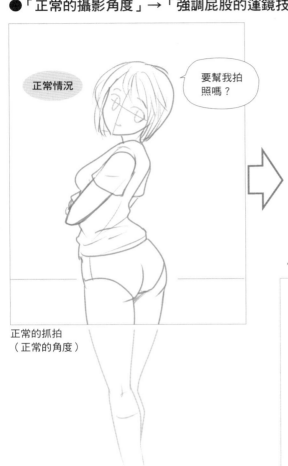

正常情況

要幫我拍照嗎？

正常的抓拍
（正常的角度）

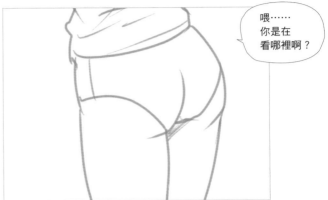

喂⋯⋯
你是在
看哪裡啊？

特寫（保持正常的角度）。屁股若是很正常地去拍攝，就會變成一種「低頭往下看」的視角。

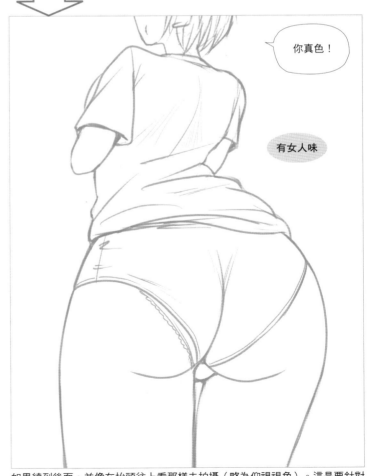

你真色！

有女人味

如果繞到後面，並像在抬頭往上看那樣去拍攝（略為仰視視角）。這是要針對屁股來拍攝，或是以屁股為主題來描繪，這類情況會用上的一種手法。

● 仰角鏡頭／從下面拍攝：
　仰視視角表現

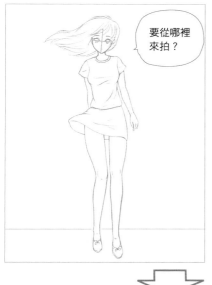

正常的特寫

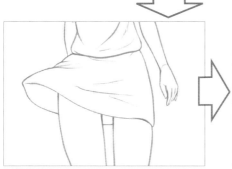

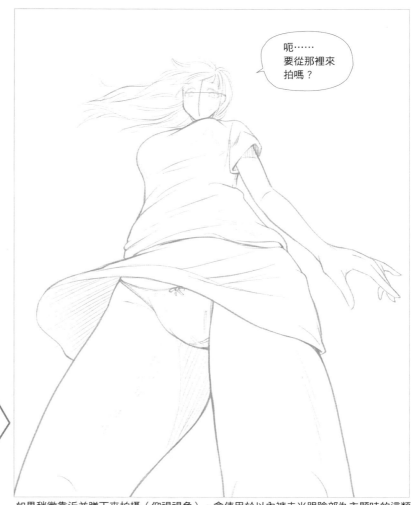

如果稍微靠近並蹲下來拍攝（仰視視角）。會使用於以內褲走光跟陰部為主題時的這類場合。是一種會呈現出一股魄力的構圖。因為臉部會變小，所以不適合用於彰顯角色的臉部。

● 俯角鏡頭／從上面拍攝：
　俯視視角表現

正常的抓拍（正常的視角）

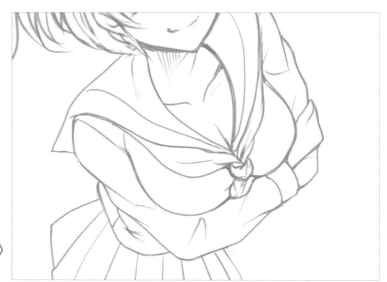

爬到樹上，從上面來拍攝（俯視視角・鳥瞰視角）。會使用於以胸口（胸部）魅力為主題時的這類場合。要彰顯角色時，以及一些帶有說明感的片段也會利用到。

當作自己是名攝影師來描繪看看吧

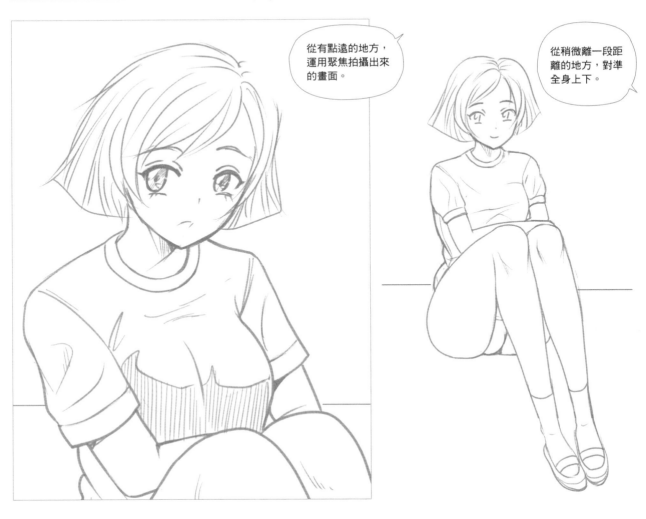

從有點遠的地方，運用聚焦拍攝出來的畫面。

從稍微離一段距離的地方，對準全身上下。

當作自己是一名攝影師，試著從各種角度去觀看自己想描繪的女孩子吧。相信即使是同一名女孩子，應該還是會因為掌鏡地點跟鏡頭角度的不同，而使得印象看上去大為不同。

想要展現出來的地方是一對有女人味的屁股？大腿？亦或是胸部、脖頸？描繪時記得要去思考哪種角度才適合自己想要展現、想要表現的事物。

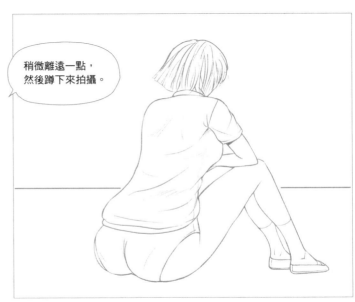

稍微離遠一點，然後蹲下來拍攝。

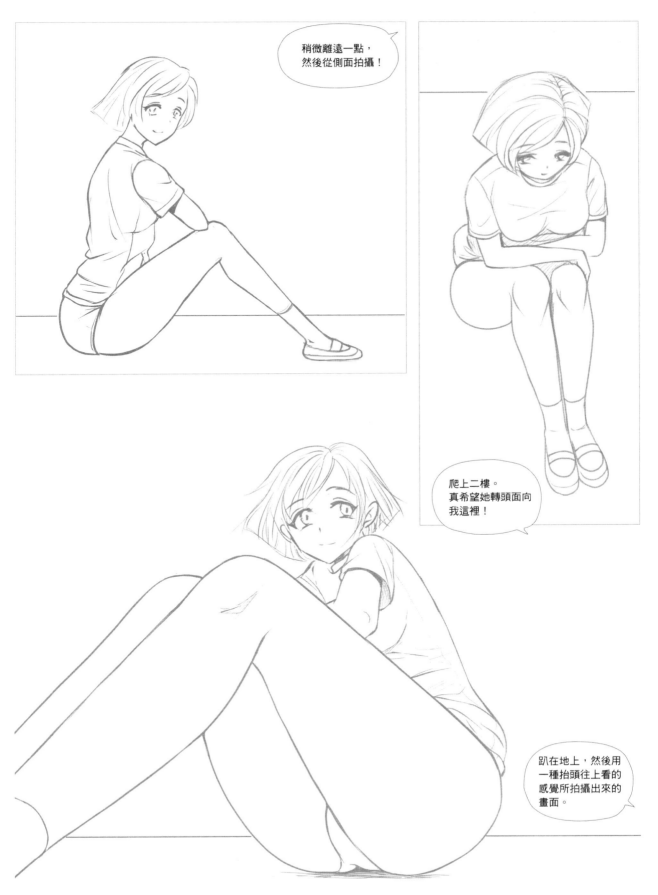

運鏡技巧的基本技巧為「標準視角」「俯視視角」「仰視視角」

正常站著觀看的「標準視角」，從上面低頭往下看的「俯視視角」，蹲下來抬頭往上看的「仰視視角」，這裡要來想像這些視角並進行描繪。

這是跟模特兒一樣，在很正常地站著的狀態下，將鏡頭朝向對方來進行拍攝的運鏡技巧。

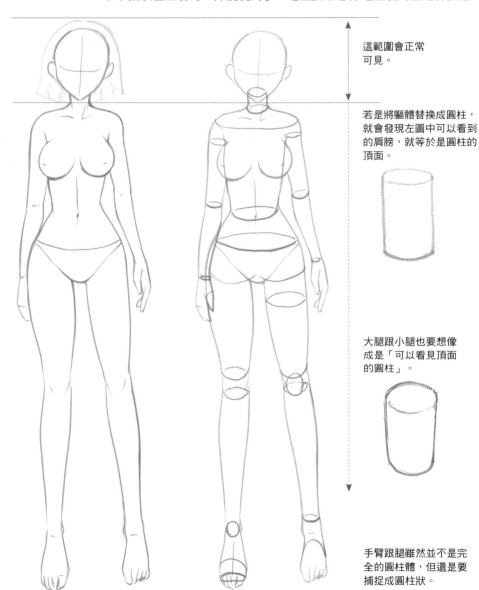

這範圍會正常可見。

若是將軀體替換成圓柱，就會發現左圖中可以看到的肩膀，就等於是圓柱的頂面。

大腿跟小腿也要想像成是「可以看見頂面的圓柱」。

手臂跟腿雖然並不是完全的圓柱體，但還是要捕捉成圓柱狀。

● 關於視平線

拍攝之人的眼睛高度就稱之為視平線。

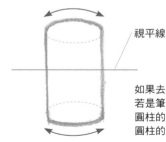

視平線

如果去拍攝圓柱。
若是筆直朝前去拍攝，而不是將鏡頭朝上或朝下，那麼
圓柱的上端（位置比視平線還要上面）……就要描繪出一條上弦的弧線。
圓柱的下端（位置比視平線還要下面）……就要描繪出一條下弦的弧線。

俯視視角

從**上**面去觀看‧低頭往下看

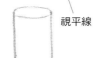

視平線

如果從一個比圓柱還要上面的地方低頭往下看（去拍攝）。可以看見頂面。

視平線

如果從再更上面的地方低頭往下看。頂面看起來會更接近一個圓。

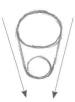

廣角俯視視角

若是用「廣角鏡頭」（畫面拍起來前方會更大，後方會更小的一種鏡頭）並低頭往下看來進行拍攝，那麼越往下就會變得越小（P.59）。

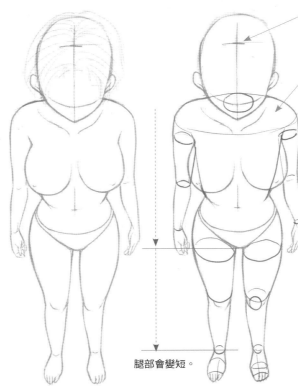

頭頂部。可以看見頭的天靈蓋。

上胸部‧軀體上面看起來會很遼闊。

到胸部的這段距離看起來會變得很長。

腿部會變短。

如果抬起頭來。因為相對於肩膀寬度，頭部‧臉部會變大，所以會有彰顯角色的效果在。

仰視視角

從**下**面去觀看‧抬頭往上看

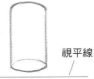

視平線

如果從稍微下面的地方去觀看（標準仰視視角）。會看得見圓柱的底部。

廣角仰視視角

若是用廣角鏡頭抬頭往上看來進行拍攝，那麼下面就會變大，而上面會變小（P.57）。

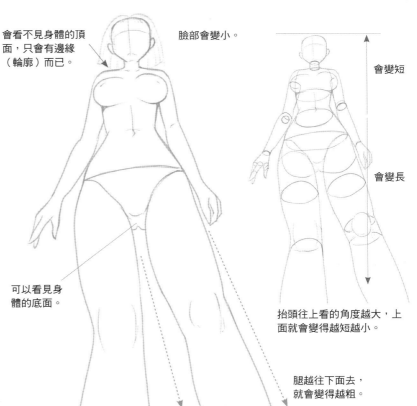

會看不見身體的頂面，只會有邊緣（輪廓）而已。

臉部會變小。

會變短

會變長

可以看見身體的底面。

抬頭往上看的角度越大，上面就會變得越短越小。

腿越往下面去，就會變得越粗。

以仰視視角的角度來描繪

這是「從角色的下面抬頭往上看」的樣貌。這裡我們就來描繪看看正常抬頭往上看的「標準型」，以及具有動態印象的「廣角型」吧。

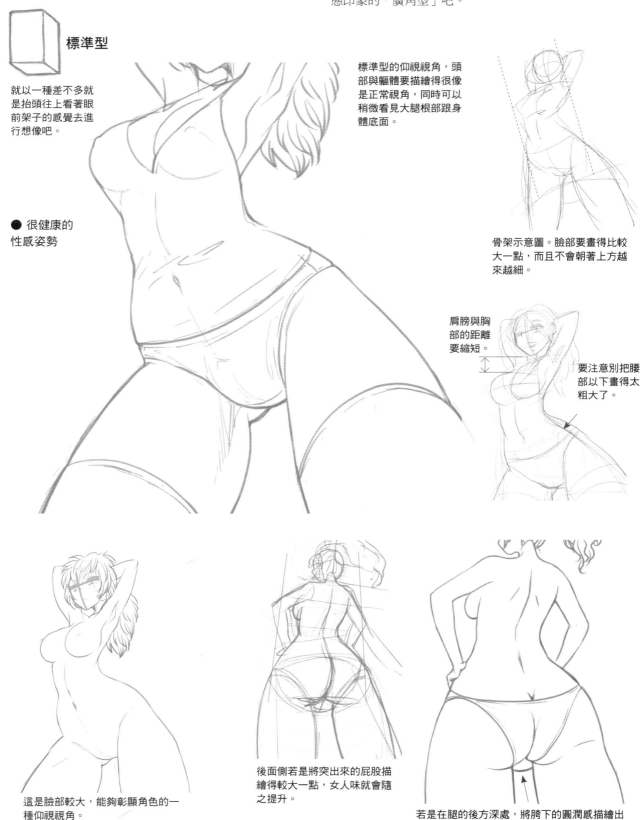

標準型

就以一種差不多就是抬頭往上看著眼前架子的感覺去進行想像吧。

● 很健康的性感姿勢

標準型的仰視視角，頭部與軀體要描繪得很像是正常視角，同時可以稍微看見大腿根部跟身體底面。

骨架示意圖。臉部要畫得比較大一點，而且不會朝著上方越來越細。

肩膀與胸部的距離要縮短。

要注意別把腰部以下畫得太粗大了。

這是臉部較大，能夠彰顯角色的一種仰視視角。

後面側若是將突出來的屁股描繪得較大一點，女人味就會隨之提升。

若是在腿的後方深處，將胯下的圓潤感描繪出來，就會出現一股像是仰視視角的感覺。

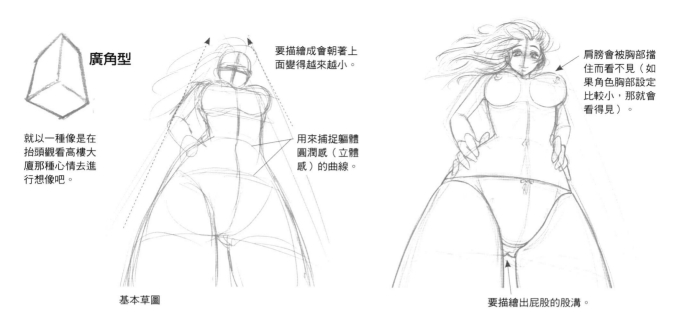

廣角型

就以一種像是在抬頭觀看高樓大廈那種心情去進行想像吧。

要描繪成會朝著上面變得越來越小。

用來捕捉軀體圓潤感（立體感）的曲線。

基本草圖

肩膀會被胸部擋住而看不見（如果角色胸部設定比較小，那就會看得見）。

要描繪出屁股的股溝。

腰的皺褶線條要特別注意

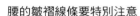

腰際線條若是畫成這樣，就會變得不像是仰視視角。

在仰視視角下，記得要讓腰際線條由下往上陷入進去。

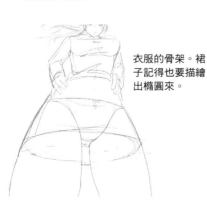

衣服的骨架。裙子記得也要描繪出橢圓來。

● 內褲走光鏡頭

也要讓衣服的皺褶反映出裸體時的腰部線條方向。

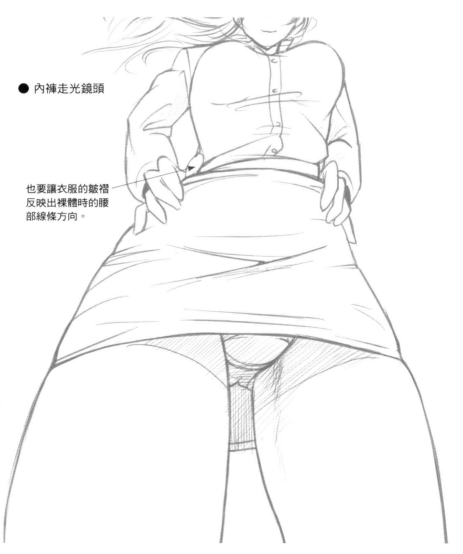

以俯視視角的角度來描繪

這是「從角色的上方低頭往下看」的樣貌。坐下來的這類姿勢要用標準型來描繪，想要強調遠近感時就使用廣角型。

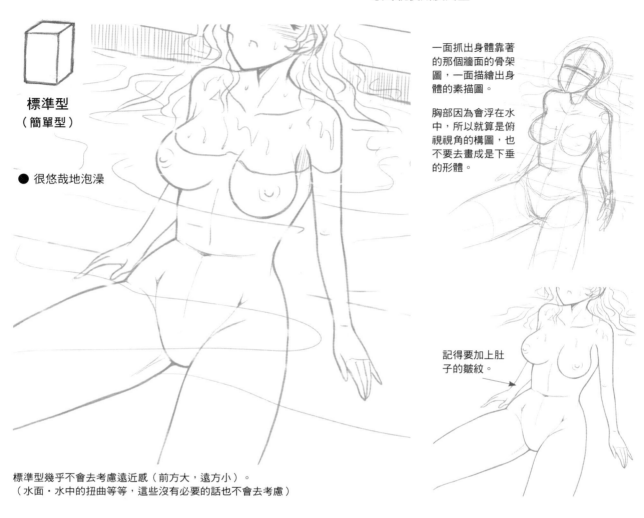

標準型
（簡單型）

● 很悠哉地泡澡

一面抓出身體靠著的那個牆面的骨架圖，一面描繪出身體的素描圖。

胸部因為會浮在水中，所以就算是俯視視角的構圖，也不要去畫成是下垂的形體。

記得要加上肚子的皺紋。

標準型幾乎不會去考慮遠近感（前方大，遠方小）。
（水面‧水中的扭曲等等，這些沒有必要的話也不會去考慮）

● 纏著浴巾坐下來

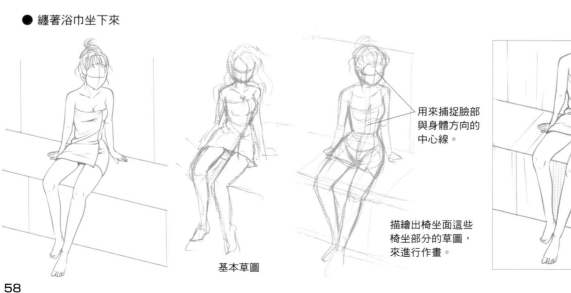

用來捕捉臉部與身體方向的中心線。

描繪出椅坐面這些椅坐部分的草圖，來進行作畫。

基本草圖

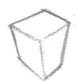

廣角型

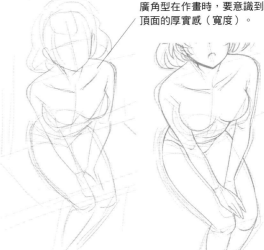
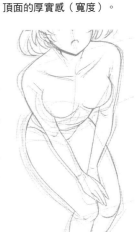

廣角型在作畫時,要意識到頂面的厚實感(寬度)。

記得將椅坐面和椅背面的長寬高描繪成草圖,來掌握姿勢跟立體結構的樣貌。

描繪出身體的主線。

● 穿著罩衫和緊身裙坐下來

如果想要畫成很有戲劇張力的樣貌。因為臉部可以畫得很大,所以這個手法在想要彰顯角色魅力的插畫這類作品中也用得上。

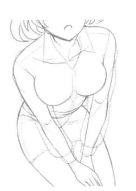

描繪出衣服。肩膀周圍跟腰部周圍要沿著身體線條。

讓衣服透視後的模樣。就算只有袖子處有一股鬆緩感,其他部分描繪成很貼身,也不會有不協調感。

● 裸體。有點回頭看。

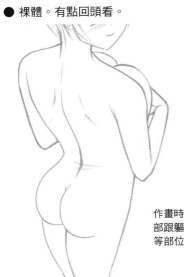
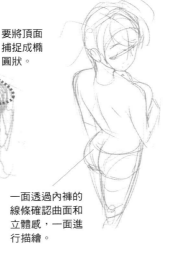

要將頂面捕捉成橢圓狀。

作畫時也要抓出腰部跟軀體最下部等等部位的形體。

一面透過內褲的線條確認曲面和立體感,一面進行描繪。

如果沒有要將乳房呈現得很大,那麼就會看不到胸部。

有女人味的仰視視角描寫

想要強烈地彰顯出身體‧肉體的存在感時，或是想要將屁股描繪得很大時的這類情況，就要描繪成廣角風格。

自然狀態的仰視視角 標準型的變化版本。要將下半身描繪得很大，並稍微有一點廣角風格。

● 強調腰部周圍

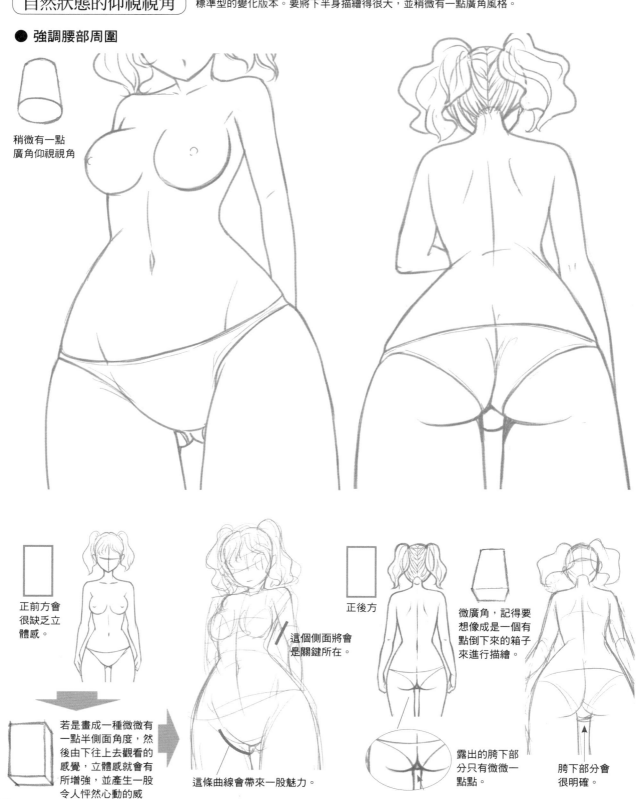

稍微有一點
廣角仰視視角

正前方會
很缺乏立
體感。

若是畫成一種微微有
一點半側面角度，然
後由下往上去觀看的
感覺，立體感就會有
所增強，並產生一股
令人怦然心動的威
力。

這條曲線會帶來一股魅力。

這個側面將會
是關鍵所在。

正後方

微廣角，記得要
想像成是一個有
點倒下來的箱子
來進行描繪。

露出的胯下部
分只有微微一
點點。

胯下部分會
很明確。

60

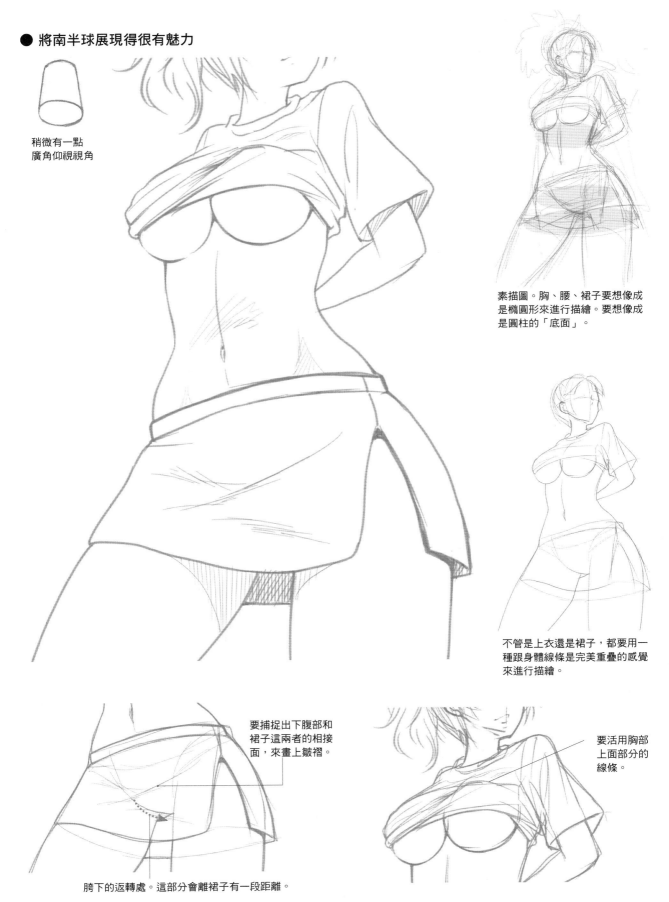

● 將南半球展現得很有魅力

稍微有一點
廣角仰視視角

素描圖。胸、腰、裙子要想像成
是橢圓形來進行描繪。要想像成
是圓柱的「底面」。

不管是上衣還是裙子，都要用一
種跟身體線條是完美重疊的感覺
來進行描繪。

要捕捉出下腹部和
裙子這兩者的相接
面，來畫上皺褶。

胯下的返轉處。這部分會離裙子有一段距離。

要活用胸部
上面部分的
線條。

● 以仰視視角去捕捉的胸部表現

稍微有一點
廣角仰視視角

裸體的狀態

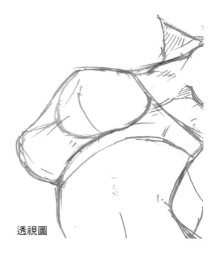

透視圖

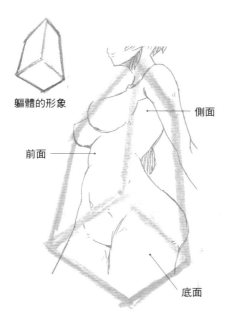

軀體的形象

側面

前面

底面

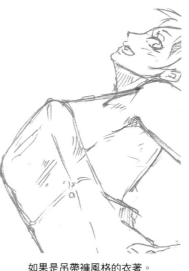

如果是吊帶褲風格的衣著。
胸形線條會完全消失不見。

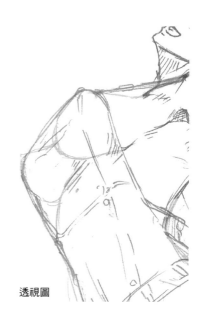

透視圖

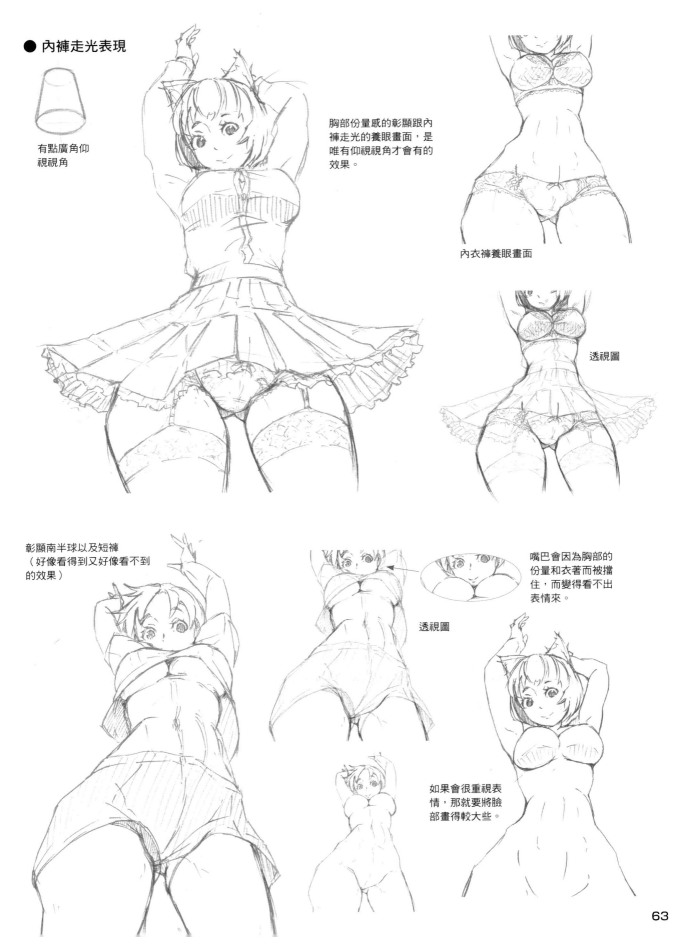

● 內褲走光表現

有點廣角仰視視角

胸部份量感的彰顯跟內褲走光的養眼畫面，是唯有仰視視角才會有的效果。

內衣褲養眼畫面

透視圖

彰顯南半球以及短褲（好像看得到又好像看不到的效果）

透視圖

嘴巴會因為胸部的份量和衣著而被擋住，而變得看不出表情來。

如果會很重視表情，那就要將臉部畫得較大些。

以仰視視角去捕捉的屁股表現

● 如果是站著

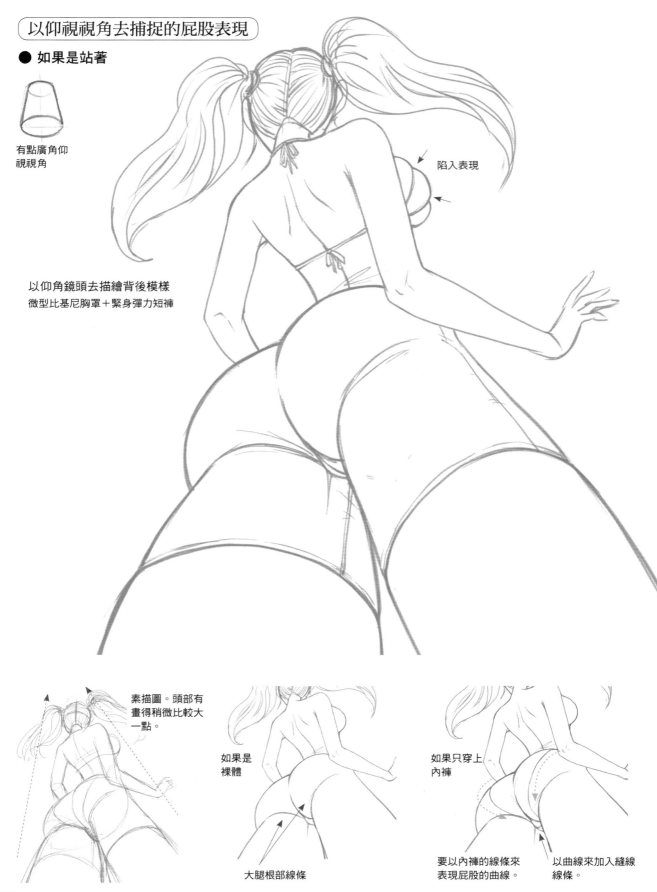

有點廣角仰視視角

以仰角鏡頭去描繪背後模樣
微型比基尼胸罩＋緊身彈力短褲

陷入表現

素描圖。頭部有畫得稍微比較大一點。

如果是裸體

大腿根部線條

如果只穿上內褲

要以內褲的線條來表現屁股的曲線。

以曲線來加入縫線線條。

● 如果是躺著的姿勢　　　　這會是一種廣角風格的構圖。從後面來或從下面來的構圖，會很自然而然地就帶有遠近感。

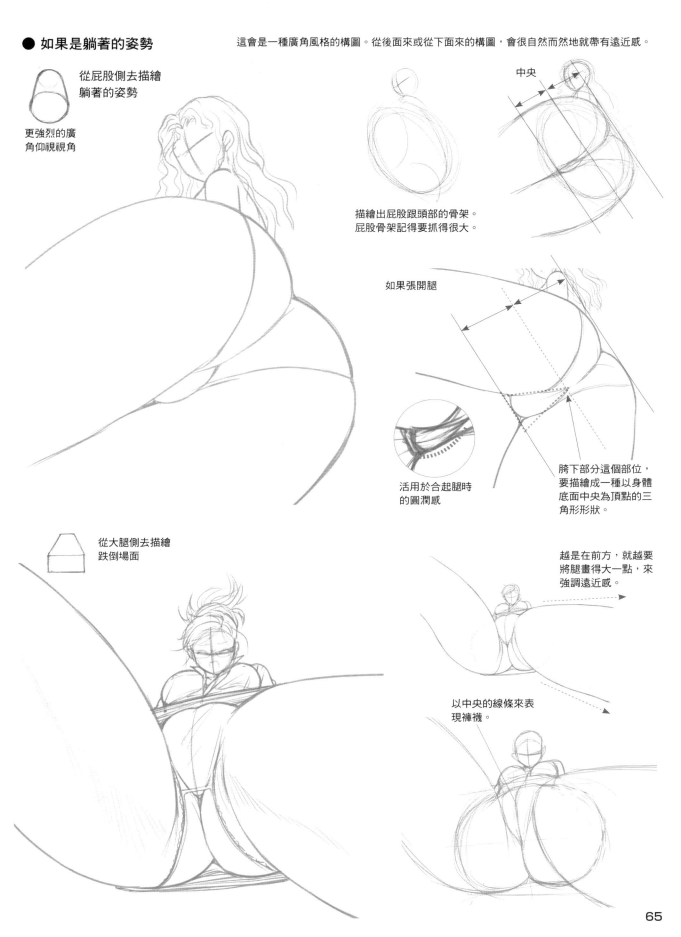

從屁股側去描繪
躺著的姿勢

更強烈的廣
角仰視視角

中央

描繪出屁股跟頭部的骨架。
屁股骨架記得要抓得很大。

如果張開腿

活用於合起腿時
的圓潤感

胯下部分這個部位，
要描繪成一種以身體
底面中央為頂點的三
角形形狀。

從大腿側去描繪
跌倒場面

越是在前方，就越要
將腿畫得大一點，來
強調遠近感。

以中央的線條來表
現褲襪。

用俯視視角來描繪得很有女人味吧

俯視視角下的畫，有用於說明的俯視視角，以及描繪來作為呈現效果的「具動態感的俯視視角」這兩種。

自然狀態的俯視視角

即便是一個很正常的鏡頭畫面，位置比相機還要下面的部分，還是常常會描繪成帶有俯視視角感，來呈現出立體感。

● 正面側

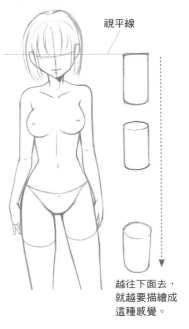

視平線

越往下面去，就越要描繪成這種感覺。

胸部周圍的作畫

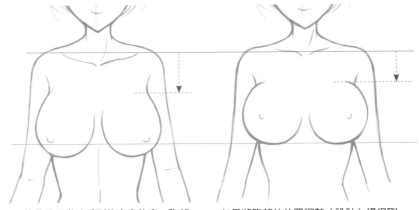

若是很正常地看到什麼畫什麼，胸部會變成一種低頭往下看的感覺，因此會顯得比肩膀還要在下面許多。

如果將胸部的位置調整（設計）得很剛好。是想像成有用一件看不到的胸罩去補正形體。

內褲周圍的作畫

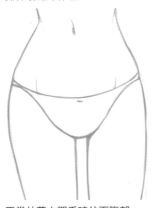

正常站著去觀看時的下腹部。幾乎看不到屁股肉。

若是描繪出一條很和緩的朝下弧線，就會出現一股立體感。

如果蹲下來從正前方去觀看。可以看到屁股肉。

● 側面

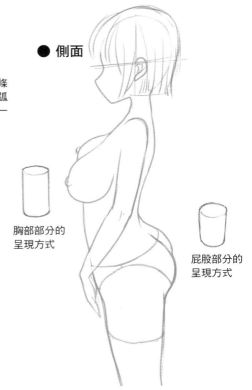

胸部部分的呈現方式

屁股部分的呈現方式

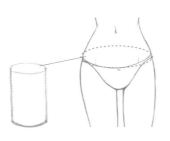

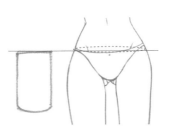

胸部和屁股，若是各自用一種慢慢「從上面低頭往下看的呈現方式」去進行描繪，就會帶有一股立體感。

● 後面側

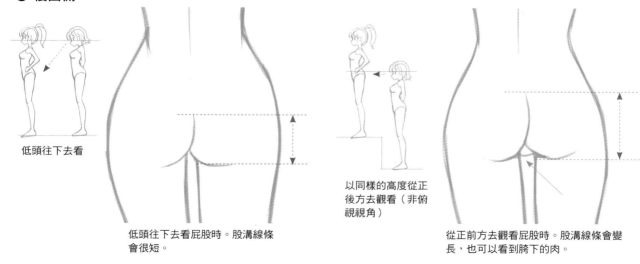

低頭往下去看

低頭往下去看屁股時。股溝線條
會很短。

以同樣的高度從正
後方去觀看（非俯
視視角）

從正前方去觀看屁股時。股溝線條會變
長，也可以看到胯下的肉。

說明鏡頭畫面的俯視視角

場面介紹這一類「想要傳達出這是在說明的鏡頭畫面」，大
多都會使用標準型的俯視視角。

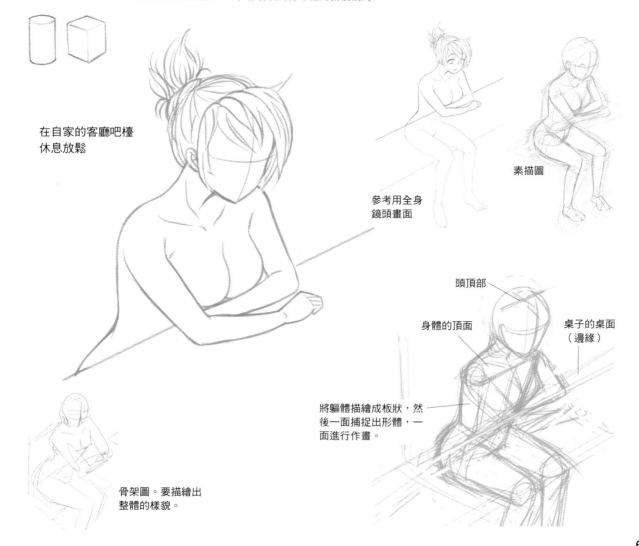

在自家的客廳吧檯
休息放鬆

參考用全身
鏡頭畫面

素描圖

骨架圖。要描繪出
整體的樣貌。

頭頂部

身體的頂面

桌子的桌面
（邊緣）

將軀體描繪成板狀，然
後一面捕捉出形體，一
面進行作畫。

標準型的俯視視角

● 趴著休息放鬆

如果是裸體

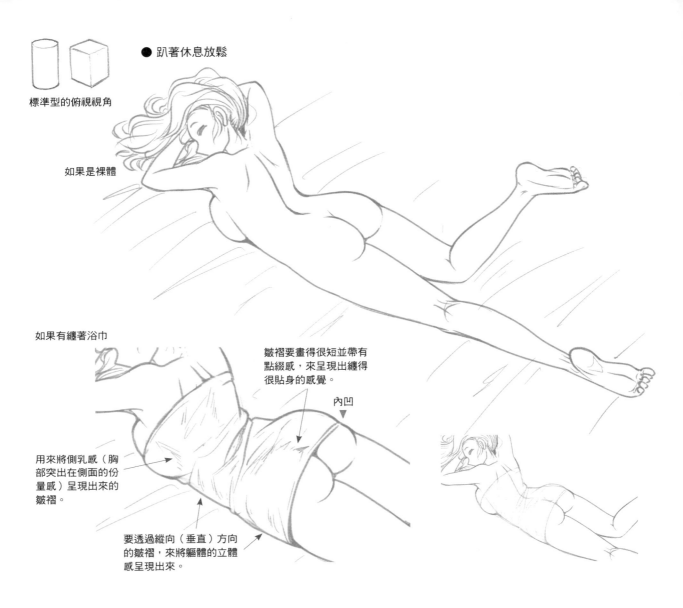

如果有纏著浴巾

皺褶要畫得很短並帶有點綴感,來呈現出纏得很貼身的感覺。

內凹

用來將側乳感(胸部突出在側面的份量感)呈現出來的皺褶。

要透過縱向(垂直)方向的皺褶,來將軀體的立體感呈現出來。

● 張開腿一屁股坐在地面上

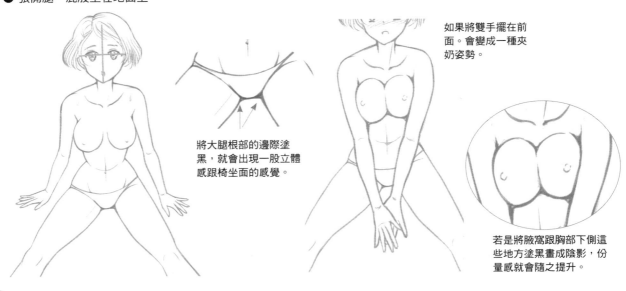

如果將雙手擺在前面。會變成一種夾奶姿勢。

將大腿根部的邊際塗黑,就會出現一股立體感跟椅坐面的感覺。

若是將腋窩跟胸部下側這些地方塗黑畫成陰影,份量感就會隨之提升。

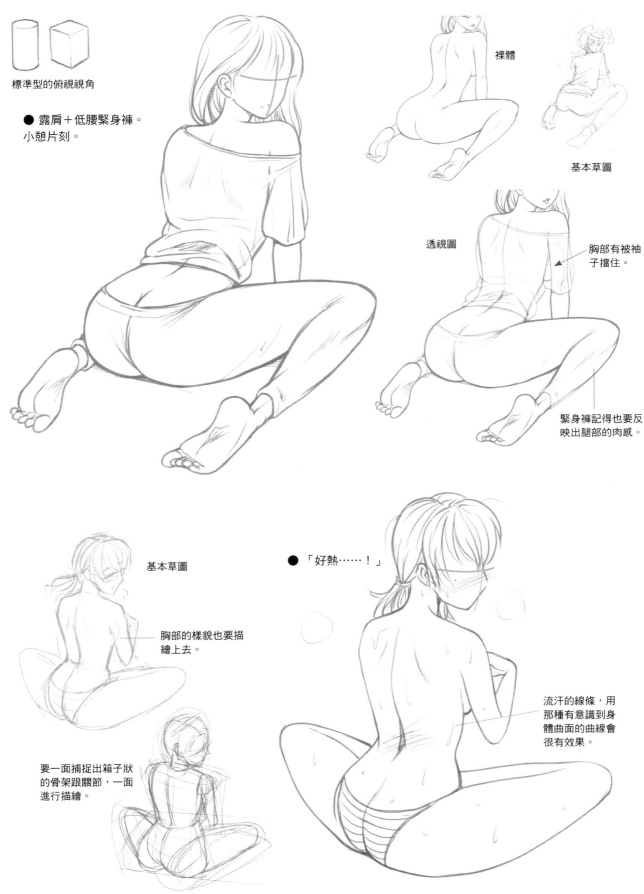

標準型的俯視視角

● 露肩＋低腰緊身褲。
小憩片刻。

裸體

基本草圖

透視圖

胸部有被袖子擋住。

緊身褲記得也要反映出腿部的肉感。

基本草圖

胸部的樣貌也要描繪上去。

要一面捕捉出箱子狀的骨架跟關節，一面進行描繪。

● 「好熱⋯⋯！」

流汗的線條，用那種有意識到身體曲面的曲線會很有效果。

69

具動態感的俯視視角

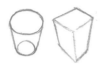

會用上廣角型的俯視
視角。

彰顯胸口
無遮胸布的水手服＋用雙手抱
胸動作來抱住胸部的姿勢。

遮胸布。可以拆
下來。

要描繪成會朝著下面越
來越小。

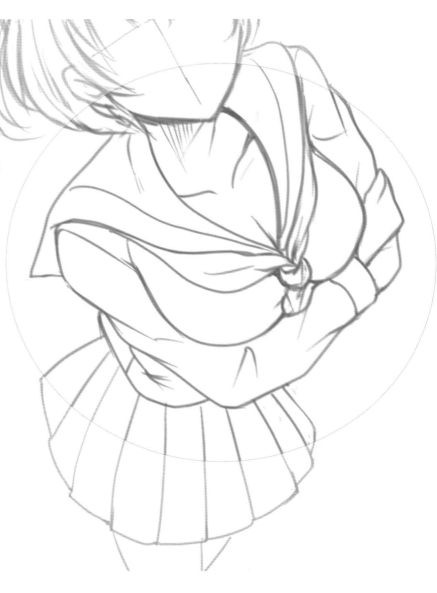

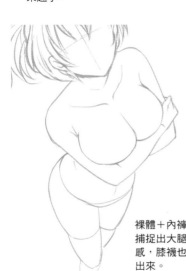

裸體＋內褲。為了
捕捉出大腿的立體
感，膝襪也有描繪
出來。

透視圖

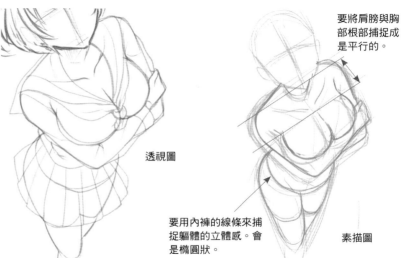

要將肩膀與胸
部根部捕捉成
是平行的。

要用內褲的線條來捕
捉軀體的立體感。會
是橢圓狀。

素描圖

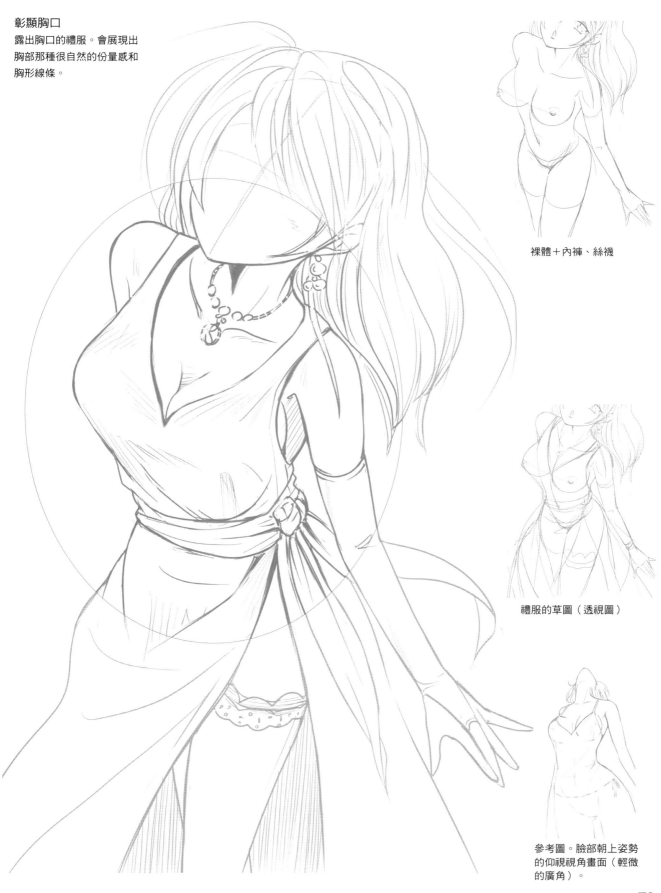

彰顯胸口
露出胸口的禮服。會展現出胸部那種很自然的份量感和胸形線條。

裸體＋內褲、絲襪

禮服的草圖（透視圖）

參考圖。臉部朝上姿勢的仰視視角畫面（輕微的廣角）。

將想展現出來的事物進行特寫放大吧

在動畫跟漫畫常常會用上的「特寫放大」，在一些擷圖跟插畫上也會是一種很具有震撼力的作畫。若是只描繪出局部，很容易就會畫不好，因此就算只是粗略描繪，也要先描繪出某種程度的整體姿勢動作，再去放大自己所需的部分來進行收尾處理。有時也會利用透寫描圖來作畫。

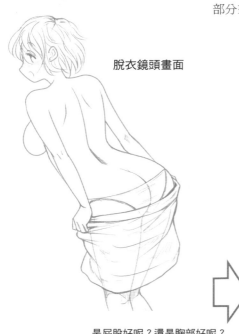

脫衣鏡頭畫面

是屁股好呢？還是胸部好呢？
將自己想要展現出來的那一邊
進行特寫放大吧！

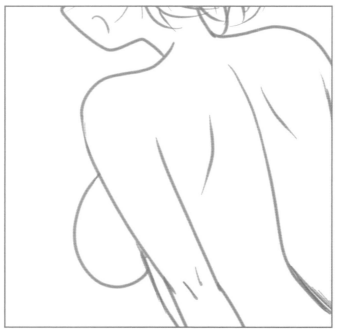

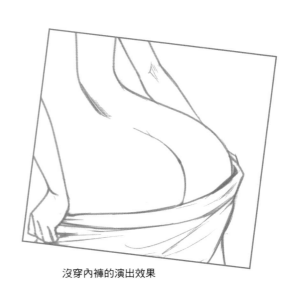

沒穿內褲的演出效果

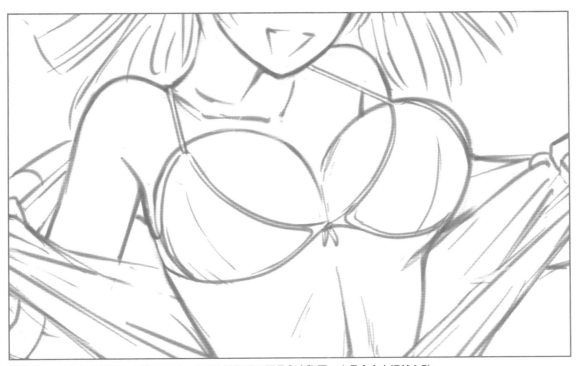

脫上衣　很有氣勢的脫上衣鏡頭畫面。就算泳裝胸罩而不是內衣胸罩，也是會令人怦然心動。

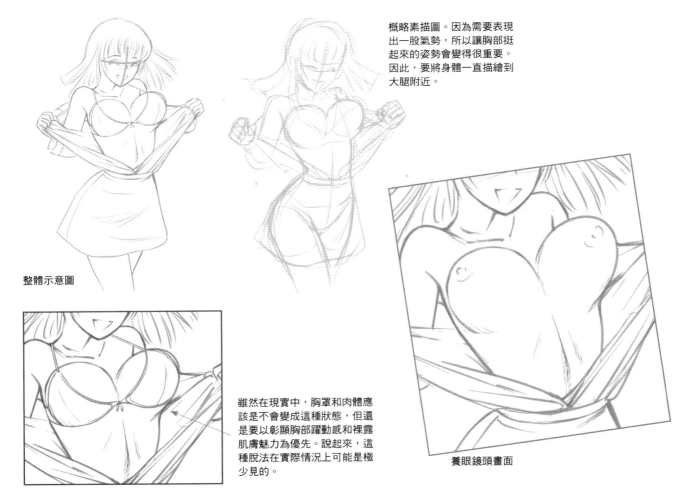

概略素描圖。因為需要表現出一股氣勢，所以讓胸部挺起來的姿勢會變得很重要。因此，要將身體一直描繪到大腿附近。

整體示意圖

雖然在現實中，胸罩和肉體應該是不會變成這種狀態，但還是要以彰顯胸部躍動感和裸露肌膚魅力為優先。說起來，這種脫法在實際情況上可能是極少見的。

養眼鏡頭畫面

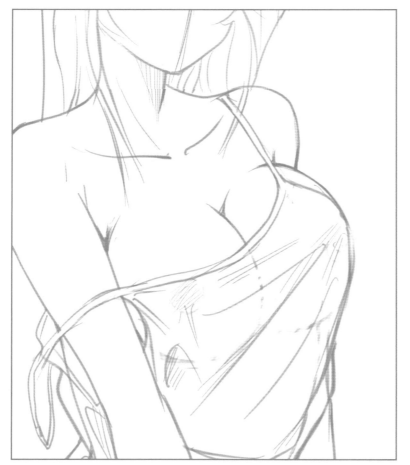

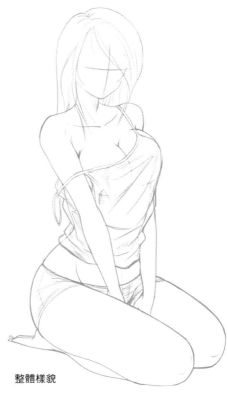

整體樣貌

單一側的肩帶滑落了下來

快脫下來了、快脫下來了……會有這種讓人心頭小鹿亂撞的效果。有一半是被布給包覆住的胸部，會令赤裸肌膚的存在感有一個飛躍的提升。

如果是裸體

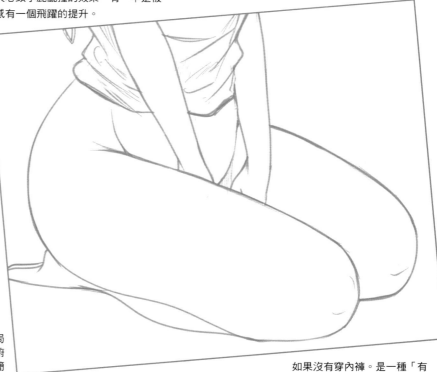

想要傳達出這是在進行說明的鏡頭畫面跟局部特寫，大多都會變成是俯視視角的圖。俯視視角的構圖，會有一種比仰視視角還要簡單易懂的特徵。

如果沒有穿內褲。是一種「有遮才有的女人味」。

內褲走光＋彰顯大腿

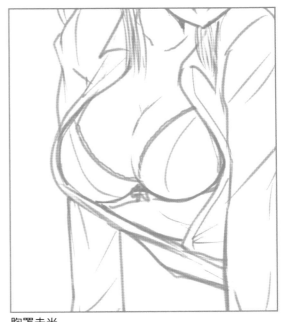

胸罩走光

如果是裸體

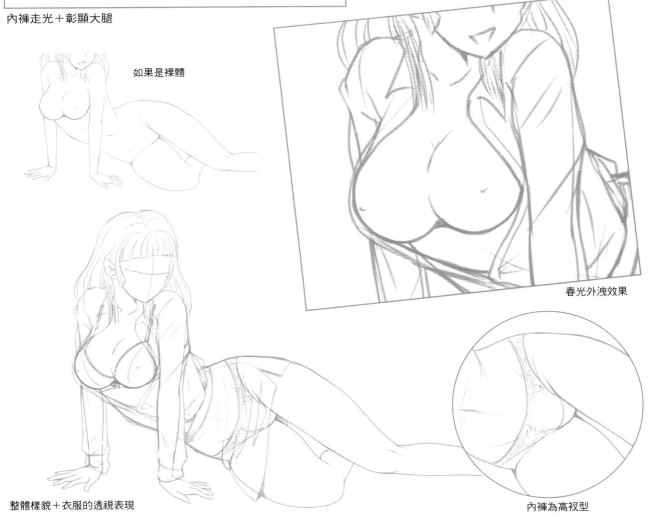

春光外洩效果

整體樣貌＋衣服的透視表現

內褲為高衩型

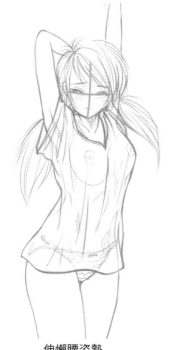

伸懶腰姿勢

內褲的特寫

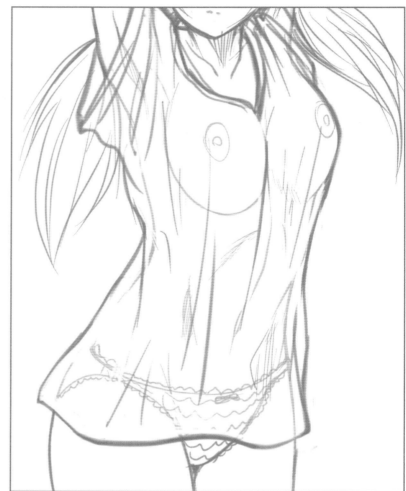

Ｔ恤的透視演出效果

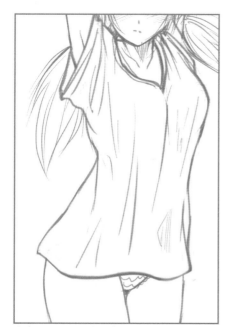

本來是內褲走光演出效果

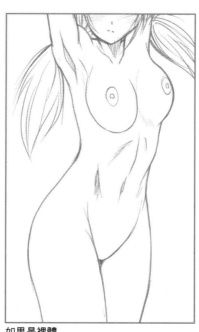

如果是裸體

如果沒穿內褲

專欄　關於線條

不同的線條，如粗線條與細線條，或擁有較粗部分與較細部分這種具有抑揚頓挫的線條，是能夠表現出立體感跟質感的。因此「線條並不是畫過一次就沒事了」，要記得去描線加粗線條，或擦掉部分線條，來描繪出自己喜好的肉感（立體感跟質感）。

肩膀邊邊的筆觸，會反映出一種結實的骨骼，因此會用到有意識到這是一名成年女性時。

如果胸部很大，那麼只要將下緣畫得很黑，那種重量感跟碩大感就會獲得強調。

正常有女人味的作畫

一般而言，輪廓線（Outline）要描繪得很粗很鮮明，身體內側跟陰影的筆觸線條則要畫得很細，來呈現出肉感。

對肉感和肌膚感稍微有點講究的作畫

這是以相同粗細的線條，去描繪出幾乎所有線條的圖。要上色時，這種圖會很好利用，可以一面上色，來一面擦掉線條或控制線條粗細。

骨架的線條。細線條、淡線條很多，以方便擦掉。

草圖的線條。可以一面重疊線條或重畫線條，一面追求形體跟立體結構。

如果描繪起來沒有很熟練。若光是畫出線條就很吃力了，就會很容易變成這個模樣。先試著放輕鬆不要用力，再去畫線吧。

有意識到其他運鏡技巧的作畫

用漫畫透視法來描繪

在這裡，我們就來看看那些「攝影的話會很難呈現，但畫畫的話畫得出來」（漫畫透視法）的作畫吧。這種作畫在強調那些有女人味的部位的同時，也可以將表情描繪得很有魅力。

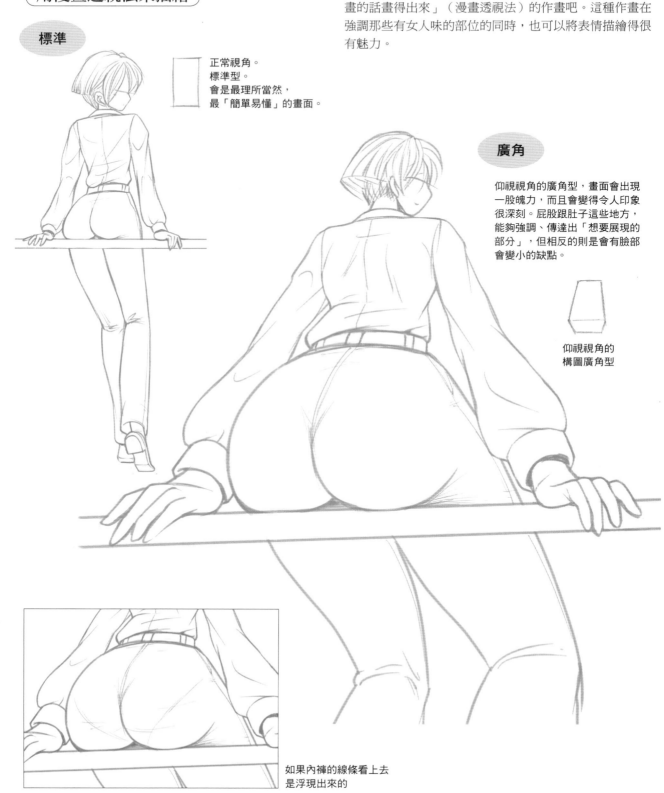

標準

正常視角。
標準型。
會是最理所當然，
最「簡單易懂」的畫面。

廣角

仰視視角的廣角型，畫面會出現一股魄力，而且會變得令人印象很深刻。屁股跟肚子這些地方，能夠強調、傳達出「想要展現的部分」，但相反的則是會有臉部會變小的缺點。

仰視視角的
構圖廣角型

如果內褲的線條看上去
是浮現出來的

標準型

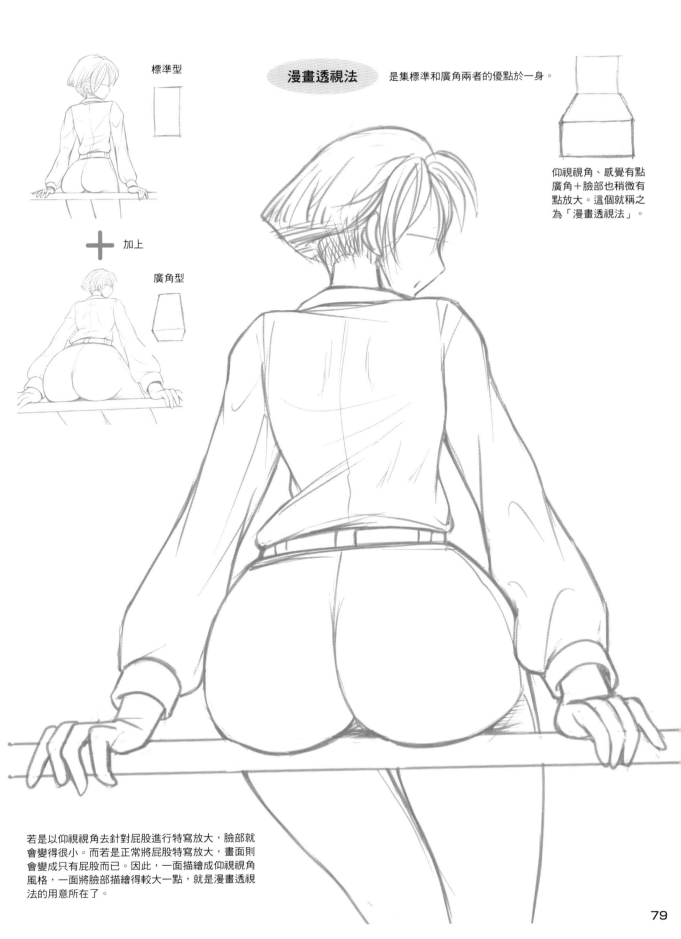

加上

廣角型

漫畫透視法 是集標準和廣角兩者的優點於一身。

仰視視角、感覺有點廣角＋臉部也稍微有點放大。這個就稱之為「漫畫透視法」。

若是以仰視視角去針對屁股進行特寫放大，臉部就會變得很小。而若是正常將屁股特寫放大，畫面則會變成只有屁股而已。因此，一面描繪成仰視視角風格，一面將臉部描繪得較大一點，就是漫畫透視法的用意所在了。

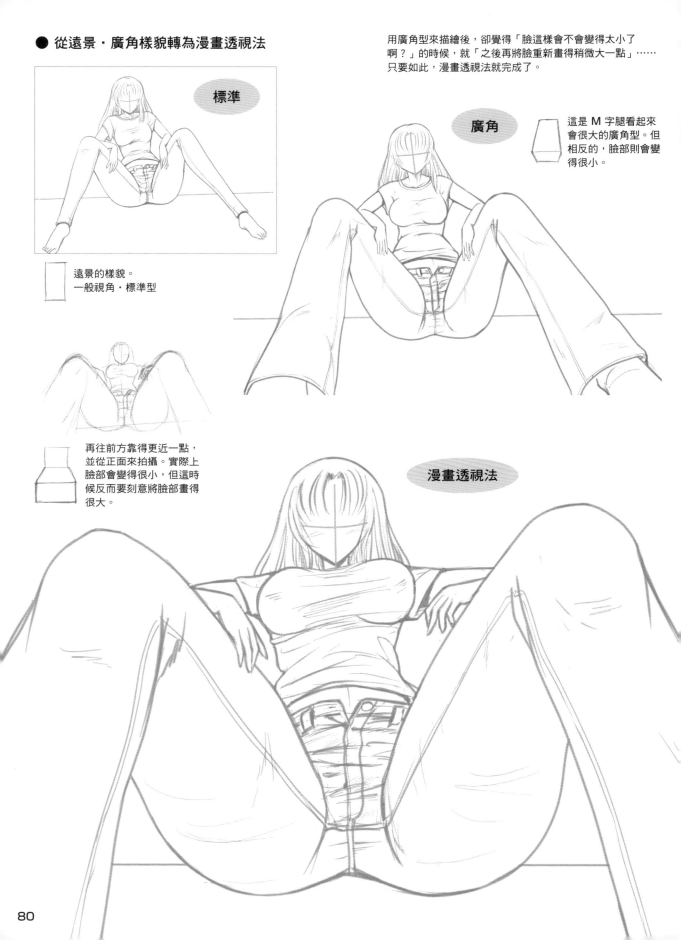

● 從遠景・廣角樣貌轉為漫畫透視法

用廣角型來描繪後，卻覺得「臉這樣會不會變得太小了啊？」的時候，就「之後再將臉重新畫得稍微大一點」⋯⋯只要如此，漫畫透視法就完成了。

標準

遠景的樣貌。
一般視角・標準型

廣角

這是 M 字腿看起來會很大的廣角型。但相反的，臉部則會變得很小。

再往前方靠得更近一點，並從正面來拍攝。實際上臉部會變得很小，但這時候反而要刻意將臉部畫得很大。

漫畫透視法

第3章

感覺很有女人味的表情與部位描寫

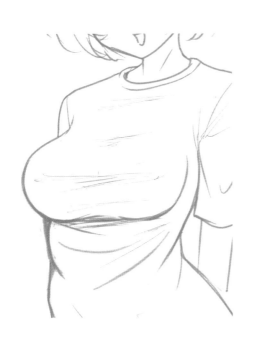

光是改變表情跟部位描寫就會很有女人味！

● 臉部（表情）

一名角色的那種有女人味的氣氛，是想要呈現時就呈現得出來的。因此無論是嘴唇、屁股還是胸部，都可以讓形體鮮明化起來或是加上陰影，來提高其存在感。

讓臉部・表情描寫帶有變化的重點
……眼睛樣貌（眼睫毛）、嘴唇表現等等。

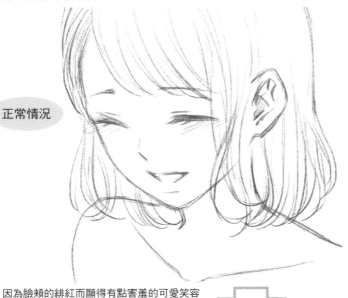

正常情況

因為臉頰的緋紅而顯得有點害羞的可愛笑容

頭部的骨架無論哪一邊都是一樣的。

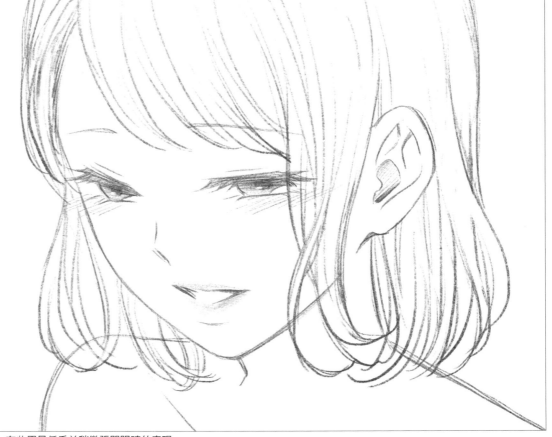

有女人味

帶有含意的笑容。有些眉目低垂並稍微張開眼睛的表現
＋有稍微強調嘴唇。

● 屁股

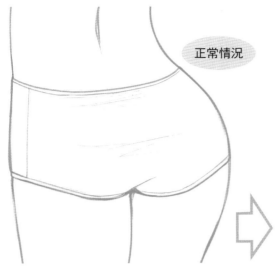

正常情況

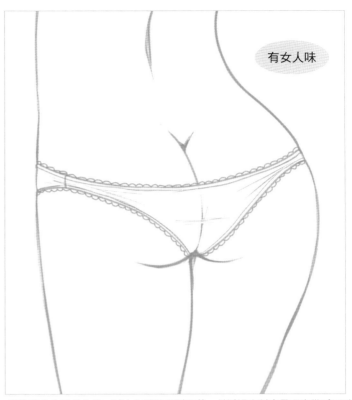

有女人味

性感程度很保守的作畫。加大內褲的布料面積,來遮住屁股的股溝(不描繪出屁股線條)。也稱之為尿布型,若是再將草莓圖案跟動物臉部之類的圖紋描繪上去,就會呈現出一種更加可愛的感覺。

呈現出女人味的作畫。減少內褲的布料面積,並透過布料來呈現出幾乎可以看見屁股線條的那種輕薄布料。是一種「看起來是透視狀態」的呈現效果。

● 胸部

正常情況

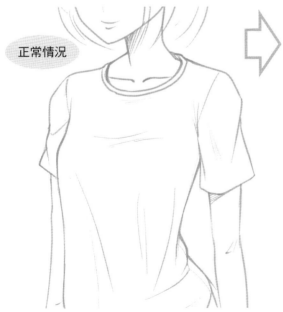

有女人味

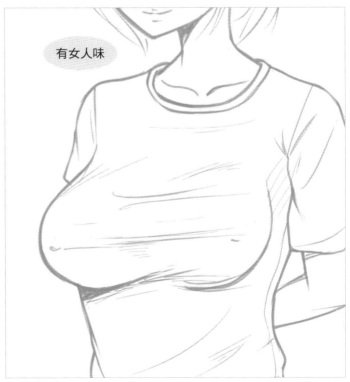

性感程度很保守的作畫。胸部畫成一種較為含蓄的尺寸,並用皺褶來呈現出隆起來的感覺。不過,T恤跟體操服就算只是這樣,感覺還是會十分有女人味。

呈現出女人味的作畫。加大胸部的隆起感,並將南半球的輪廓線也描繪出來。接著用皺褶跟陰影來彰顯出肉感,乳頭的隆起感也要因應所需,用陰影來表現出來(如果是體育服,那就是一種唯有漫畫才有辦法呈現出來的表現了)。

來描繪那些會讓人怦然心動的表情吧

在傾訴、引誘、天真無邪、妖豔等等各式各樣的表情中加入一股女人味。記得要去留意那些很多樣的眼眸表現。

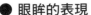 ● 眼眸的表現

有點古靈精怪。不過眼睛有一半是認真的。要將眼睛裡面的顏色畫得較淡一點，來呈現出淘氣感與「有一半是認真的」的感覺。

很詭異的微笑。有一種在引誘人的氣氛。

眼眸
瞳孔
虹膜

憂心忡忡。如果沒有陰影表現。
憂心忡忡的表現，雖然不會直接將思緒表達出來，但卻可以將青少年主人公驚鴻一瞥而怦然心動，這種「跟平常不一樣的角色氣氛」呈現得令人印象很深刻。

● 要去留意臉頰的緋紅

喜悅的笑容。臉頰的緋紅，其背後都會有著「期待」跟「心頭小鹿亂撞」這一類十分喜悅的思緒跟情況。如果是單一片段畫面，也會有令觀看者有著無限的想像空間。眼睛不管是瞳孔還是虹膜都要畫成白色，來提高那種蓬鬆的印象。

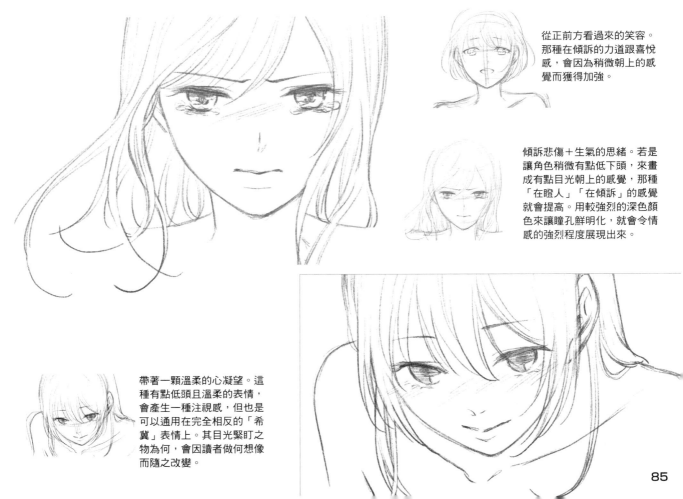

從正前方看過來的笑容。那種在傾訴的力道跟喜悅感，會因為稍微朝上的感覺而獲得加強。

傾訴悲傷＋生氣的思緒。若是讓角色稍微有點低下頭，來畫成有點目光朝上的感覺，那種「在瞪人」「在傾訴」的感覺就會提高。用較強烈的深色顏色來讓瞳孔鮮明化，就會令情感的強烈程度展現出來。

帶著一顆溫柔的心凝望。這種有點低頭且溫柔的表情，會產生一種注視感，但也是可以通用在完全相反的「希冀」表情上。其目光緊盯之物為何，會因讀者做何想像而隨之改變。

來試著將正常的表情畫得很有女人味吧

眼睛、眼眸跟嘴角這些臉部部位表現，那是形形色色、各有不同。這裡我們就來看看一些可以讓一個正常的表情，昇級成為會讓人「怦然心動」的描寫吧。

● 有點嚇一跳

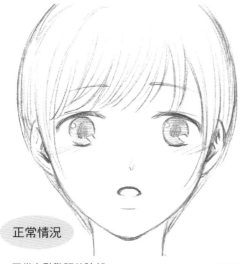

正常情況

正常有點驚訝的臉部。
微妙地有些狼狽。也有些高興。

眼眸縱向長度比較長。若是畫成圓圓的很炯炯有神，就會出現一股驚訝感。

頭部的骨架是共通的。會稍微有一點朝上的感覺。

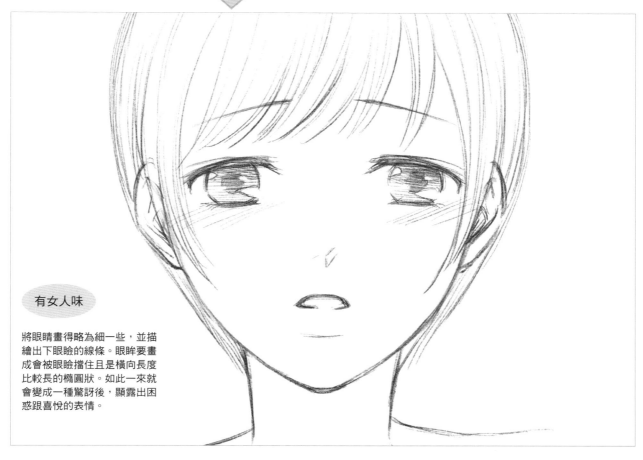

有女人味

將眼睛畫得略為細一些，並描繪出下眼瞼的線條。眼眸要畫成會被眼瞼擋住且是橫向長度比較長的橢圓狀。如此一來就會變成一種驚訝後，顯露出困惑跟喜悅的表情。

● 要保密唷♡

炯炯有神的眼眸。感
覺很老實。嘴唇也沒
有去強調。

正常情況

稍微拉長脖子並畫成有
點朝上的感覺。另外，
肩膀也會因為稍微往前
移，而出現一股有女人
味的感覺。

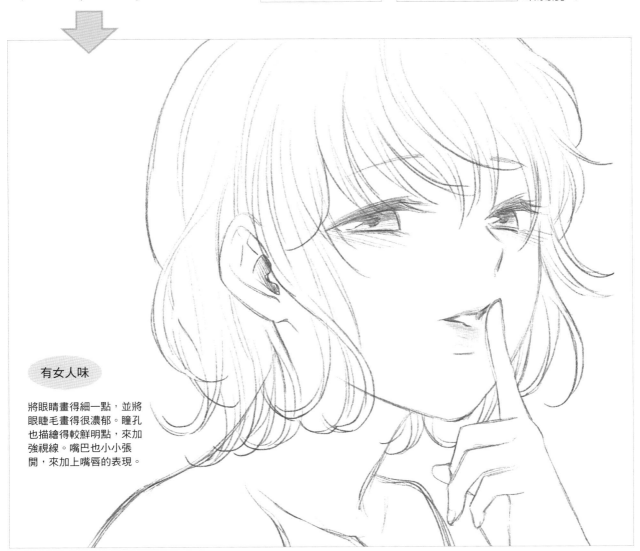

有女人味

將眼睛畫得細一點，並將
眼睫毛畫得很濃郁。瞳孔
也描繪得較鮮明點，來加
強視線。嘴巴也小小張
開，來加上嘴唇的表現。

● 啊啊，好高興……

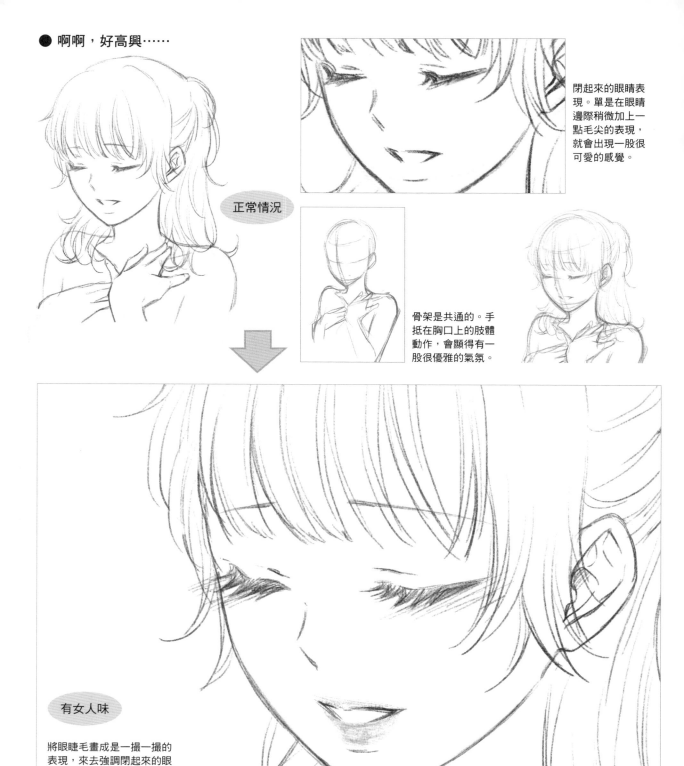

正常情況

閉起來的眼睛表現。單是在眼睛邊際稍微加上一點毛尖的表現，就會出現一股很可愛的感覺。

骨架是共通的。手抵在胸口上的肢體動作，會顯得有一股很優雅的氣氛。

有女人味

將眼睫毛畫成是一撮一撮的表現，來去強調閉起來的眼睛，並加上嘴唇表現。

● 怎麼了？

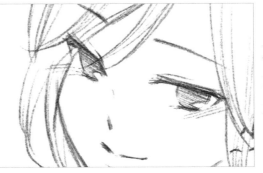

在引誘的表情。將整
體眼眸塗黑，雖然會
產生一種「跟平常不
一樣的氣氛」「有一
點點妖異」的氛圍，
但也會微妙地留下一
股可愛的氣氛。

正常情況

骨架是共通的。肩膀的演
技（稍微抬起肩膀）＋歪
斜著脖子的肢體動作，會
產生一種「很可愛的感
覺」跟「撒嬌感」。

「有女人味」的版本。
如果沒有陰影表現。

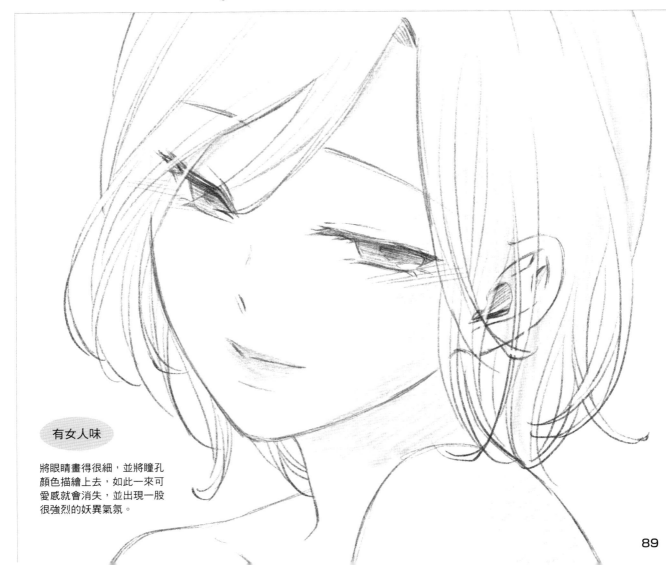

有女人味

將眼睛畫得很細，並將瞳孔
顏色描繪上去，如此一來可
愛感就會消失，並出現一股
很強烈的妖異氣氛。

透過表情的作畫來學習臉部各部位吧

角色的表情光是靠點和線就能夠描繪出來。這裡我們就來看看那些要呈現出有女人味的臉部跟表情時，會很重要的眼睛（眼睫毛）和嘴巴（嘴唇）的基本性質與表現吧。

● 來比較看看素顏（沒有化妝的臉部）和全妝（化妝較濃）表現吧

素顏（沒有化妝）。不管是眼睛、嘴巴還是眉毛，幾乎都是以「相同粗細的一條線」描繪出來的。

化妝較濃。會強調出眼睛樣貌（眼睫毛、眉毛）、嘴唇。眉毛也會以筆觸來進行描繪。

素描步驟

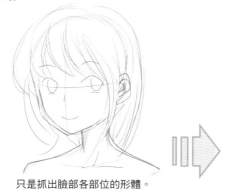

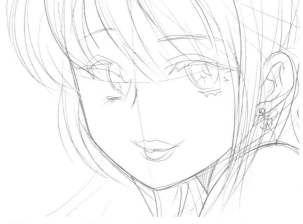

只是抓出臉部各部位的形體。

在這個階段，要加粗上下眼瞼來表現出眼睫毛，並描繪出嘴唇。

● 閉上眼睛並張開嘴巴

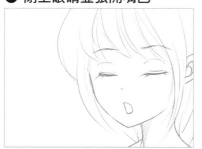

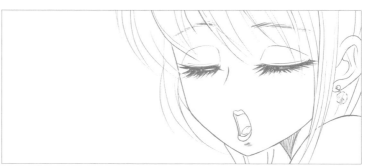

若是只有這樣，會顯得極其正常。

這是加濃眼睫毛，並在嘴巴上描繪出嘴唇與舌頭後的模樣。

眼睛模樣

● **眼瞼的動作**　　闔上眼睛時，上下眼瞼是會動的，但在漫畫表現上，則需要再做一些變化（誇張美化）。

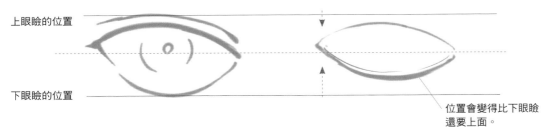

上眼瞼的位置

下眼瞼的位置

位置會變得比下眼瞼
還要上面。

眼睛閉上的作畫表現

眼睛與鼻子的距離

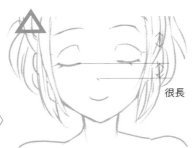

很長

如果按照實際的眼睛動作，將閉上
的眼睛線條描繪在比下眼瞼還要上
面的位置上。眼睛（眼瞼）與鼻子
的距離會變寬，眼睛看上去也會很
小，若是沒有頭髮，看起來會是不
同人。

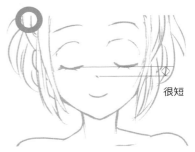

很短

如果將閉起來的眼睛線條，描繪在
眼睛張開時的下眼瞼位置上。這樣
子看起來會比較像是原本的角色。

如果從側面去觀看

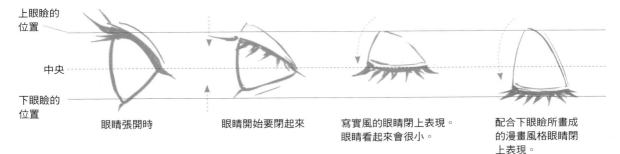

上眼瞼的
位置

中央

下眼瞼的
位置

眼睛張開時　　　　　眼睛開始要閉起來　　　寫實風的眼睛閉上表現。　　配合下眼瞼所畫成
　　　　　　　　　　　　　　　　　　　　　眼睛看起來會很小。　　　的漫畫風格眼睛閉
　　　　　　　　　　　　　　　　　　　　　　　　　　　　　　　　上表現。

● **眼睫毛表現**

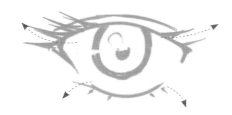

眼睫毛要描繪成是朝向外側的。

如果眼睛閉上

眼睛張開時

眼睛閉一半
（半睜眼）

眼睛閉上

嘴唇

若是讓嘴巴模樣帶有一股立體感，那麼就會變成一種性感程度跟成熟女人味會比可愛形象還要強烈的氣氛感覺。

● 半側面

強調下嘴唇的嘴型

描繪出上下嘴唇的嘴型

描繪出下嘴唇與上嘴唇凹陷
處的嘴型

如果嘴巴張開且有點尖起來。就
算不去強調上嘴唇的形體，還是
會因為線條，而變成一張會讓人
去想像嘴唇形體的嘴巴。

● 正面　嘴巴閉得很有女人味

以簡單線條所描繪出來的嘴巴

兩端（嘴角）與中央帶有抑揚頓挫的嘴巴

描繪出下嘴唇與上嘴唇中央凹陷處
的嘴型

簡單將嘴巴連接起來的嘴型

嘴唇的特徵

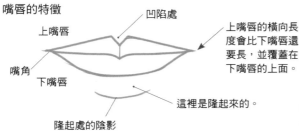

凹陷處
上嘴唇
嘴角
下嘴唇
隆起處的陰影

上嘴唇的橫向長
度會比下嘴唇還
要長，並覆蓋在
下嘴唇的上面。

這裡是隆起來的。

很多時候牙齒也會
省略掉，可以因應
個人喜好與所需來
進行描繪。

若是以曲線來進
行描繪，就會出
現一股嬌媚感。

● 側面

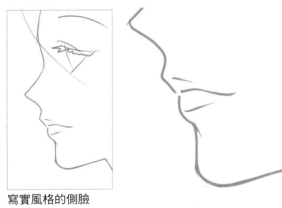

寫實風格的側臉

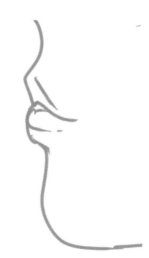

稍微嘟起來的嘴巴

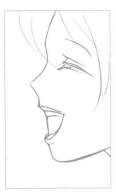

如果嘴巴張開

側臉嘴巴模樣的不同版本變化

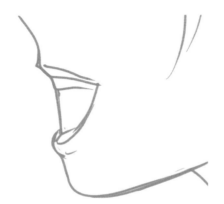

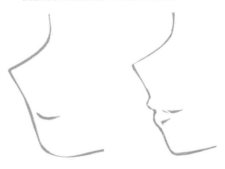

將嘴巴描寫在輪廓
線內側的嘴型

只將嘴巴模樣描繪
成寫實風的嘴型

● 表情與嘴巴模樣的表現
臉部會因為嘴巴的形體而產生各種表情。嘴巴內部跟嘴唇表現也是很多采多姿的。

開心笑容

省略嘴巴內部的嘴型

繃著臉很不滿

所謂的「ㄟ字嘴」

哭臉

扭曲的長方形

如果描繪出嘴唇跟嘴巴內部

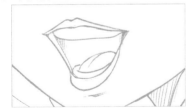

會因為舌頭而產生一股很寫實的存在感。

強調下嘴唇，來作畫成嘴巴是嘟起來的樣貌。

若是將嘴巴描繪上去，扭曲的感覺就會獲得強調。

舌頭和嘴巴內部

用舌頭的形體跟大小，來呈現出可愛的感覺跟女人味的感覺。若是畫得較小一些，就會變成一種很可愛的感覺。

● 輕吐舌頭

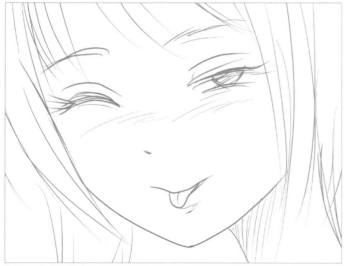

彰顯可愛感的伸出舌頭

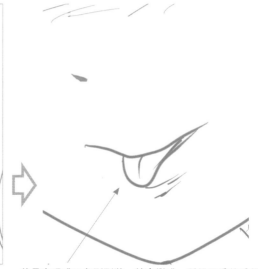

若是表現成三角形形狀，就會變成一種很可愛的感覺。

總覺得很有女人味的伸出舌頭

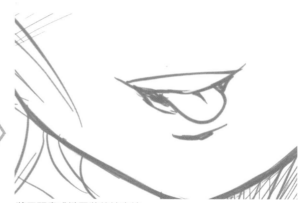

將舌頭畫成橢圓狀的輪廓線。

將舌頭的輪廓畫得很圓的舌型

經常使用在「美味表現」的伸出舌頭

有點在做鬼臉的伸出舌頭

古靈精怪地伸出舌頭……等等。若是將嘴巴內部顏色畫得很深，而且下嘴唇也描繪得很仔細，就會變成一種有點嬌媚的感覺。

94

● 舔東西的舌頭

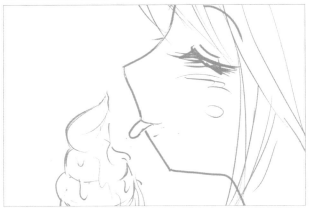

可愛的表現

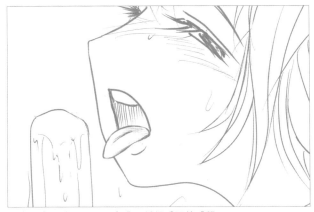

拼命舔東西的舌頭。要畫成一種很扁平的感覺。

● 張開嘴巴時的舌頭

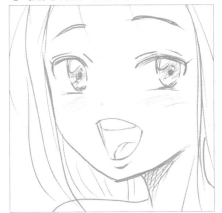

角色形象很有精神的舌頭

如果省略掉舌頭表現。會給人一種圓圓的印象。

雖然只是一個小地方,但只要將嘴巴內部顏色畫得很深,震撼感就會變得很強烈。

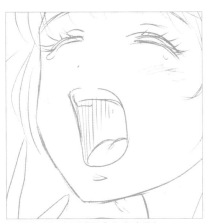

一個大哈欠(下排牙齒有省略掉)

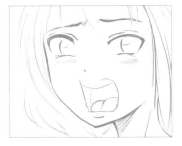

很不滿地大叫的嘴巴

● 意有所指的嘴巴和舌頭表現

若是將嘴角邊際塗黑進行強調,嘴巴就會出現動作感(嘴巴張開到一半的感覺)。

若是畫上舌頭背面側的陰影,舌頭就會表現出動作感來。

用來呈現舌頭立體感的筆觸表現。

在舌頭擠壓表現的影響下,下嘴唇有加入了很鮮明的陰影。

來讓自己融會貫通那些扣人心弦的胸形表現吧

胸形描寫的基本要領

因為胸形表現會反映出角色的身材，所以先要從身型線條（胸圍尺寸）開始設定起。衣服的尺寸不要想太多，先決定要遮住還是展現出身體線條，再描繪出來。

各式各樣的衣著打扮・胸形表現

● T恤

如果是同一名人物（同樣的身材），但穿著打扮不同的情況

在胸口上畫上稍微較短的皺褶，並在軀體前面也描繪上一些長條皺褶。

穿之前

透視圖

要稍微描繪上一些長條皺褶。

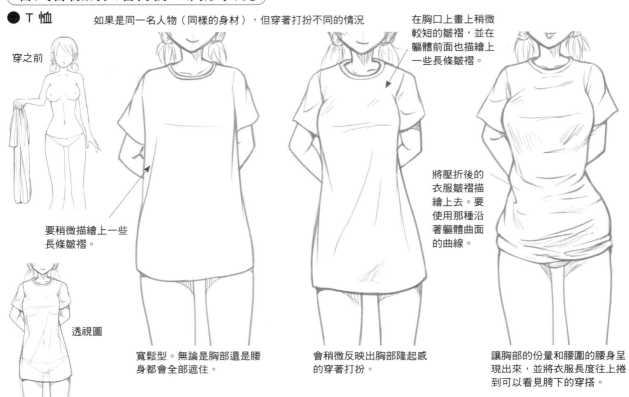

將壓折後的衣服皺褶描繪上去。要使用那種沿著軀體曲面的曲線。

寬鬆型。無論是胸部還是腰身都會全部遮住。

會稍微反映出胸部隆起感的穿著打扮。

讓胸部的份量和腰圍的腰身呈現出來，並將衣服長度往上捲到可以看見胯下的穿搭。

● 水手服

如果是不同人，身材本身就不一樣的情況

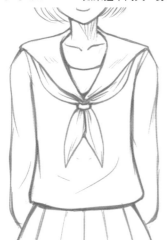
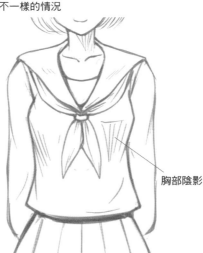
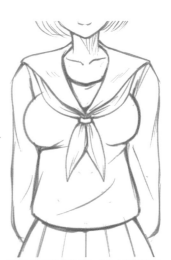

胸部陰影

胸圍不顯眼的胸型。是一種很乾淨俐落的輪廓線。

胸圍略為顯眼的胸型。要將胸部的隆起感稍微反映在輪廓線上，並畫上胸部陰影。

胸圍很顯眼的胸型。要以圓潤的輪廓線來表現胸部的形體。

● 從骨架階段去描繪在衣服包覆下的胸部之步驟

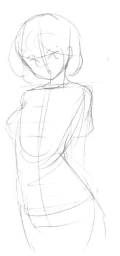

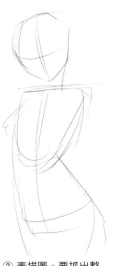

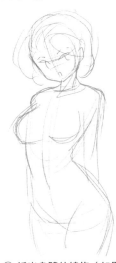

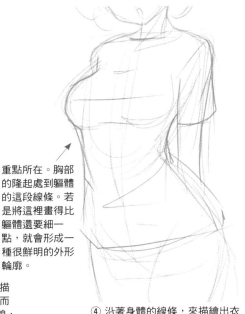

重點所在。胸部的隆起處到軀體的這段線條。若是將這裡畫得比軀體還要細一點，就會形成一種很鮮明的外形輪廓。

① 基本草圖。要粗略描繪出動作、姿勢、胸圍尺寸的樣貌這些部分。

② 素描圖。要抓出整體的形體（外形輪廓構想圖）。

③ 抓出身體的線條（如果要描繪出沿著身體線條的 T 恤。而如果是那種要遮住身材的樣貌，那就在這個階段進行調整。）。

④ 沿著身體的線條，來描繪出衣服的骨架。

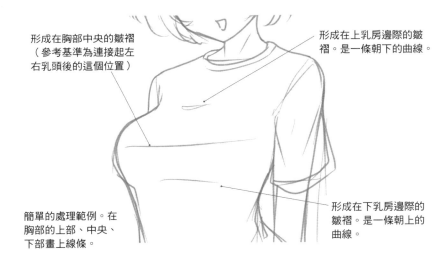

形成在胸部中央的皺褶（參考基準為連接起左右乳頭後的這個位置）

形成在上乳房邊際的皺褶。是一條朝下的曲線。

形成在下乳房邊際的皺褶。是一條朝上的曲線。

⑤ 描繪出臉部、頭髮跟皺褶等部位，作畫就幾乎完成了。再接下來的就配合需求，有其必要就描繪上去。

簡單的處理範例。在胸部的上部、中央、下部畫上線條。

● 描繪在胸口的線條皺褶

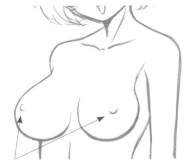

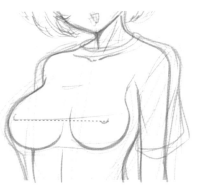

BT（Bust Top／上胸圍）。指乳頭的前端，乃是身體最突出在外側的部分。連接起左右 BT 的線條就稱之為上胸圍線條。

因為罩衫跟 T 恤這一類衣著，而出現在胸口的皺褶，其線條會形成在連接起左右乳頭的部分（上胸圍線條）上。

處理手法的不同變化。要加入形成在胸部下半部分的陰影時，也要以上胸圍線條為參考基準。

描繪微微走光的胸部

這是用來彰顯乳溝的襯衫打扮。先決定好呈現樣貌，再來描繪吧。

● 用正面角度來彰顯

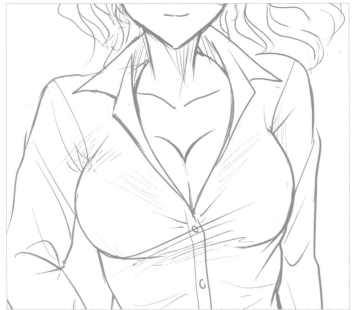

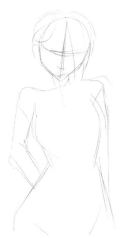

① 描繪出整體樣貌的草圖。即便描繪的是胸上景，還是要描繪出腰部以下來抓出協調感。

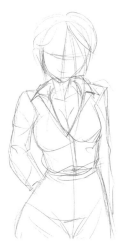

② 以罩衫的「微微走光胸部」為主題，來將衣服的樣貌描繪成草圖。

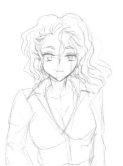

③ 在這個階段先描繪出臉部和頭部也是 OK 的。

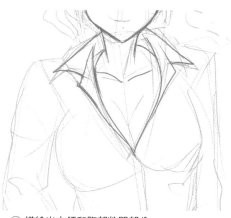

④ 描繪出衣領和胸部敞開部分。

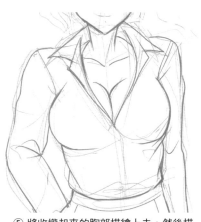

⑤ 將收攏起來的胸部描繪上去，然後描繪出袖子跟其他部分的輪廓線。

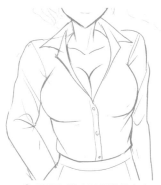

⑥ 將鈕扣跟大皺褶描繪上去。

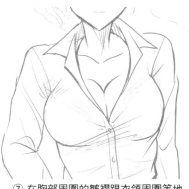

⑦ 在胸部周圍的皺褶跟衣領周圍等地方加上筆觸，來完成作畫。

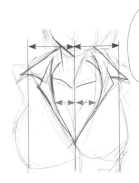

胸口的敞開處記得要捕捉出中央，來描繪成是左右均等的。

● 用半側面角度來彰顯

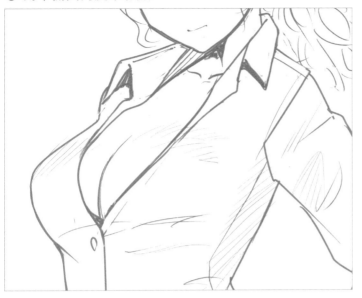

襯衫

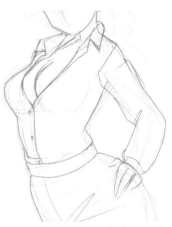

決定出要展現的胸部
線條，以及襯衫線條
（胸部的敞開程度）
的樣貌。

① 描繪出整體樣貌。

② 描繪出中央的胸部線和襯衫的線條。

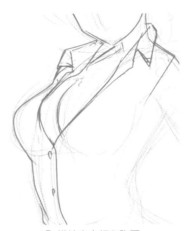

③ 描繪出衣領和胸圍。

④ 加入整體輪廓線。

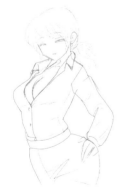

⑤ 若是將表情跟頭髮這些
頭部的部位描繪上去，角
色形象就會明確化起來。

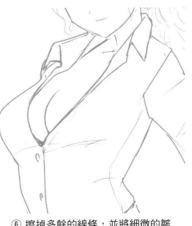

⑥ 擦掉多餘的線條，並將細微的皺
褶等細部描繪上去。

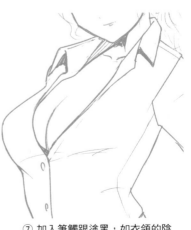

⑦ 加入筆觸跟塗黑，如衣領的陰
影等地方，來進行收尾處理。

份量感演出效果

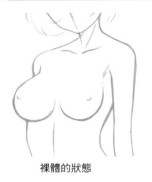

裸體的狀態

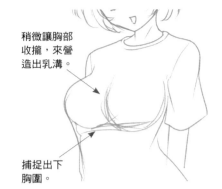

稍微讓胸部收攏,來營造出乳溝。

捕捉出下胸圍。

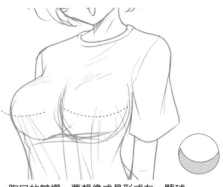

胸口的皺褶,要想像成是形成在一顆球上的陰影來描繪上去。

用短筆觸將陰影描繪在胸部上部的胸型

也在軀體前面加入長皺褶,來呈現出布匹的壓折感。

主要描繪上去的是橫向皺褶的胸型

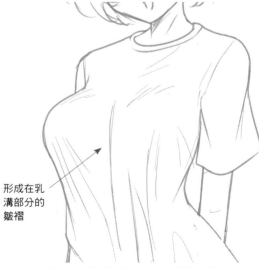

形成在乳溝部分的皺褶

加入的皺褶是以縱向方向皺褶為主體,來強調胸部隆起感的胸型。

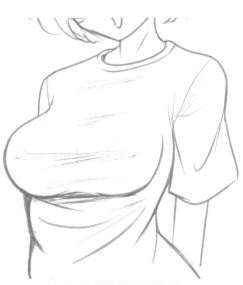

布匹捲入到了胸部下面的胸型

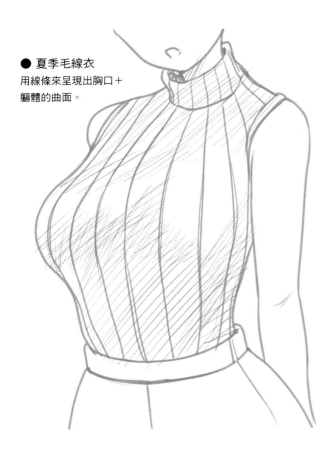

● 夏季毛線衣
用線條來呈現出胸口＋
軀體的曲面。

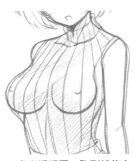

參考透視圖。胸形線條有
直接反映在輪廓線上。

這一頁裡的軀體全
部都是共通的。

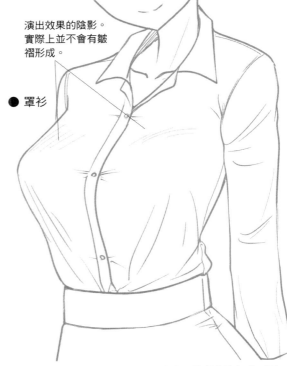

演出效果的陰影。
實際上並不會有皺
褶形成。

● 罩衫

用罩衫中央前襟的線條，來表現胸部的隆起感。要
透過細微的衣服皺褶＋胸部上部的演出效果陰影，
來呈現出胸部的隆起感。

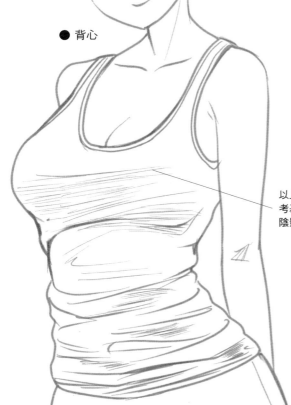

● 背心

以上胸圍線為參
考基準，來畫上
陰影筆觸。

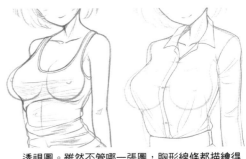

透視圖。雖然不管哪一張圖，胸形線條都描繪得
比裸體時還要小上一圈，但因為有對比效果在，
份量感是絲毫無損。

無罩演出效果

● 罩衫　　外形輪廓會有,激突成帶有銳角感的類型,以及強調胸部圓潤感的類型這二種類型。

激突型

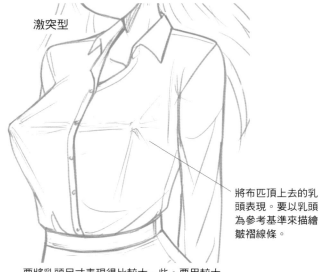

將布匹頂上去的乳頭表現。要以乳頭為參考基準來描繪皺褶線條。

要將乳頭尺寸表現得比較大一些。要用較大的圓圈來描繪乳頭的形體。

圓潤型

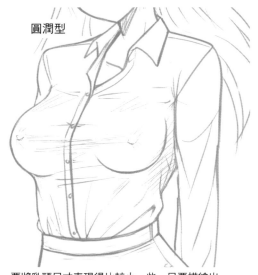

要將乳頭尺寸表現得比較小一些。只要描繪出一個小圓的下半部分,就會出現那種「浮現出來」的感覺,並產生一種讓人怦然心動的效果。

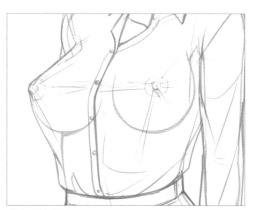

激突型透視圖

骨架圖～裸體素描圖

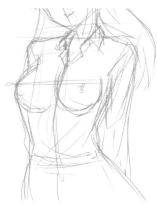

衣服的刻畫

如果不表現出乳頭

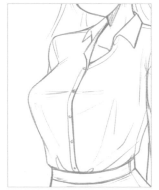

激突型

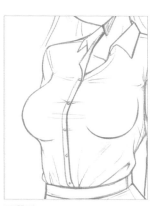

圓潤型

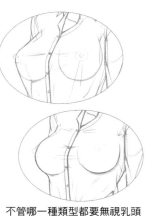

不管哪一種類型都要無視乳頭的突起,來營造出外形輪廓。

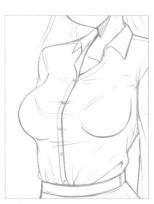

圓潤型・胸罩透視表現

● T 恤

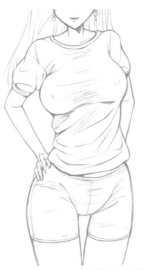

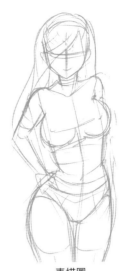

膝上景樣貌。乳頭雖然是一個小
小的點，但卻有一股存在感。

素描圖

描繪圓潤形體的類型

● 背心

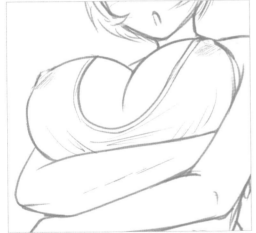

乳頭的形體和乳暈透視出來的演出效果

將乳頭的突起描繪
成高聳形狀的類型

如果將乳頭的突起描
繪成輪廓線。會是半
圓狀類型。

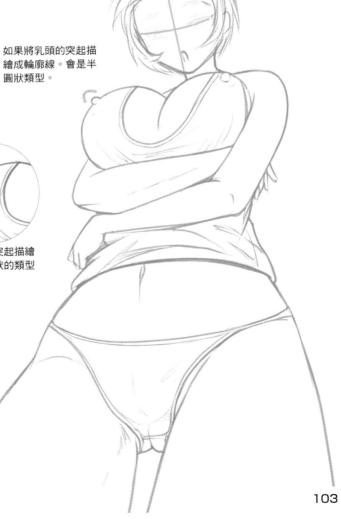

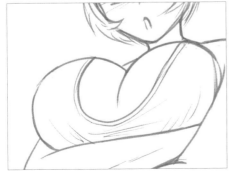

如果不表現出乳頭

來讓自己融會貫通那些扣人心弦的屁股表現吧

屁股的魅力就是形體和份量感。褲子類要透過形體表現來進行彰顯，而裙子類則要是透過份量感表現。

屁股描寫的基本要領

● 褲子類……要彰顯屁股形體

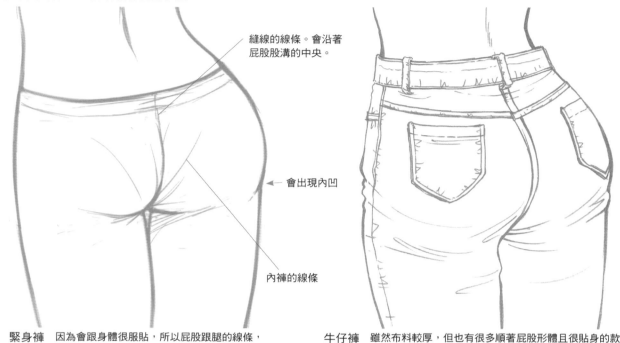

縫線的線條。會沿著屁股股溝的中央。

← 會出現內凹

內褲的線條

緊身褲 因為會跟身體很服貼，所以屁股跟腿的線條，要用幾乎跟裸體一模一樣的線條來進行描繪。

牛仔褲 雖然布料較厚，但也有很多順著屁股形體且很貼身的款式，裸體時的屁股外形輪廓要小心翼翼地描繪出來。

屁股作畫的重點

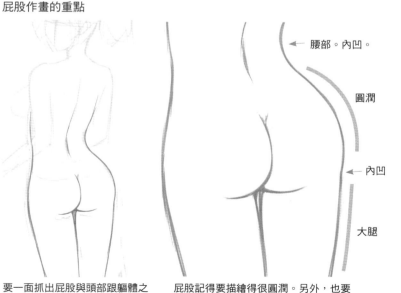

← 腰部。內凹。

圓潤

← 內凹

大腿

如果是縱向長度比較長的屁股。立體感會很不明顯。

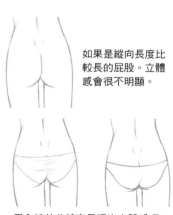

要一面抓出屁股與頭部跟軀體之間的比例協調感，一面進行描繪。記得要連大腿都描繪出來。

屁股記得要描繪得很圓潤。另外，也要讓腰身的內凹處到屁股這一段，會是一條很漂亮的曲線。

用內褲的曲線來呈現出立體感吧。

● 裙子類……彰顯屁股的份量感

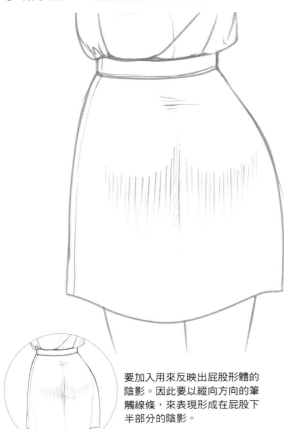

要加入用來反映出屁股形體的陰影。因此要以縱向方向的筆觸線條，來表現形成在屁股下半部分的陰影。

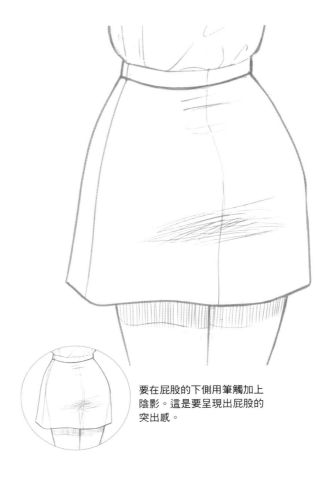

要在屁股的下側用筆觸加上陰影。這是要呈現出屁股的突出感。

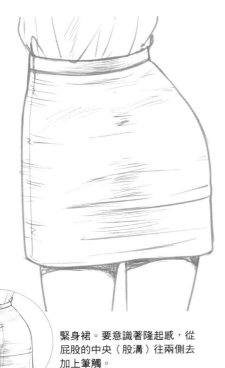

緊身裙。要意識著隆起感，從屁股的中央（股溝）往兩側去加上筆觸。

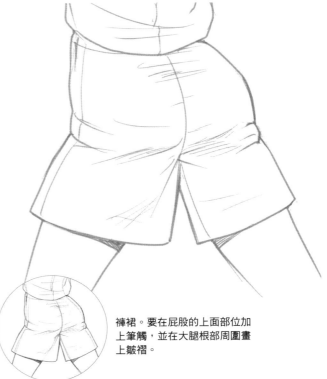

褲裙。要在屁股的上面部位加上筆觸，並在大腿根部周圍畫上皺褶。

描繪條紋內褲的屁股

條紋的數量跟顏色形行色色各有不同。就按照自己喜好的線寬去進行描繪吧。

① 描繪出屁股。

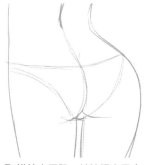

② 描繪出屁股,並按照自己喜好的布料面積去描繪出內褲。

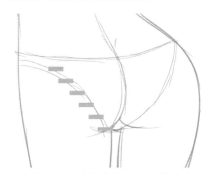

③ 抓出大略的線寬。要盡量描繪成是均等、平行的。

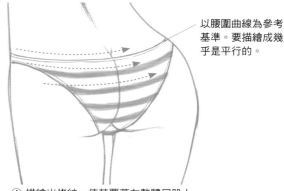

以腰圍曲線為參考基準。要描繪成幾乎是平行的。

④ 描繪出條紋,使其覆蓋在整體屁股上。

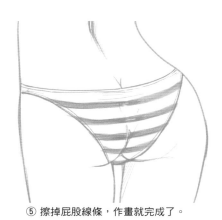

⑤ 擦掉屁股線條,作畫就完成了。

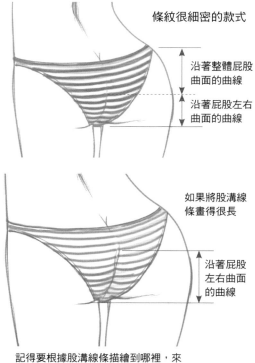

條紋很細密的款式

沿著整體屁股曲面的曲線

沿著屁股左右曲面的曲線

如果將股溝線條畫得很長

沿著屁股左右曲面的曲線

如果是屁股股溝上設計有拼接線(接合處的線條)的款式。要意識著左右兩邊的隆起感,來描繪成 W 字形。

記得要根據股溝線條描繪到哪裡,來去改變條紋的曲線畫法。

專欄　內褲的作畫小要點

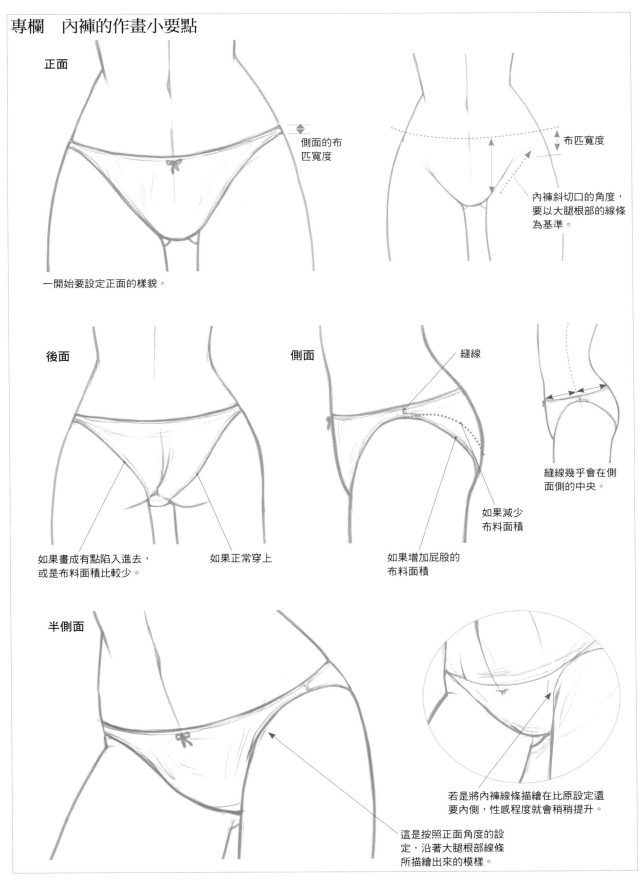

正面

側面的布匹寬度

布匹寬度

內褲斜切口的角度，要以大腿根部的線條為基準。

一開始要設定正面的樣貌。

後面

如果畫成有點陷入進去，或是布料面積比較少。

如果正常穿上

側面

縫線

如果減少布料面積

如果增加屁股的布料面積

縫線幾乎會在側面側的中央。

半側面

若是將內褲線條描繪在比原設定還要內側，性感程度就會稍稍提升。

這是按照正面角度的設定，沿著大腿根部線條所描繪出來的模樣。

描繪性感型的內褲

設計很精美的內褲有無數種款式，但作畫難易度很高。這裡我們就來描繪看看那些描繪起來最簡單的性感內褲吧。

作畫步驟

① 描繪出身體。

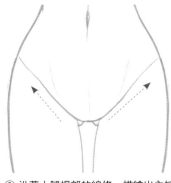

② 沿著大腿根部的線條，描繪出內褲的腰口線條（若是將角度畫得很陡，就會變成是高衩款式）。

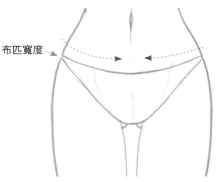

布匹寬度

③ 決定布匹寬度，來描繪出腰圍部分。

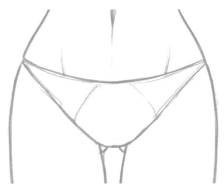

④ 以曲線加入蕾絲的分界線。

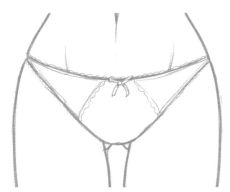

⑤ 將邊飾描繪上去，並在中央描繪飾帶。如果要簡單處理，那這樣子也是OK。有時邊飾也會在最後才去描繪。

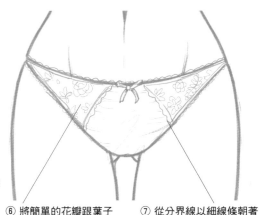

⑥ 將簡單的花瓣跟葉子這類裝飾描繪上去。

⑦ 從分界線以細線條朝著內側畫上皺褶。這裡要用那種有意識到身體曲面的曲線。

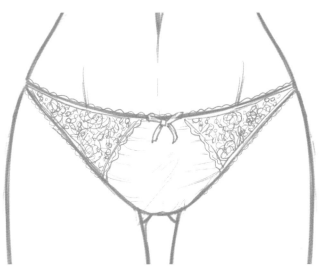

⑧ 完成。

108

各種形形色色的小條內褲（布料面積很少的內褲）

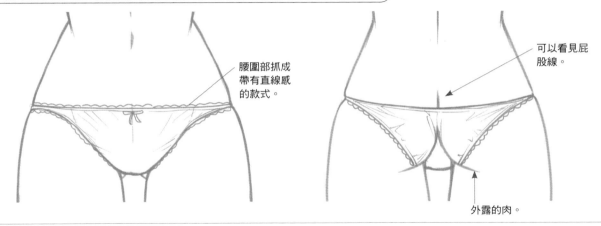

腰圍部抓成帶有直線感的款式。

可以看見屁股線。

外露的肉。

三角型

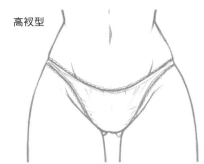

T 字型

高衩型

角度會稍微比大腿根部的線條還要陡。

要明確展現出大腿根部的線條。

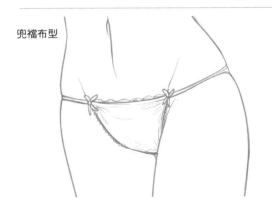

兜襠布型

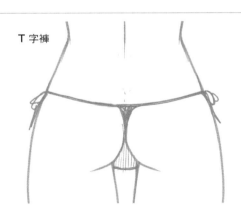

T 字褲

參考：性感程度比較保守的大面積一般內褲

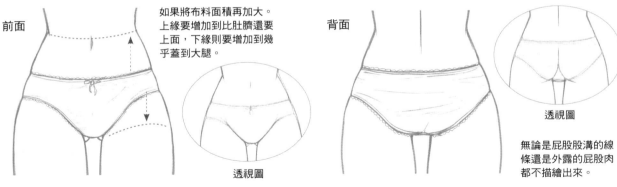

前面

如果將布料面積再加大。上緣要增加到比肚臍還要上面，下緣則要增加到幾乎蓋到大腿。

透視圖

背面

透視圖

無論是屁股股溝的線條還是外露的屁股肉都不描繪出來。

簡易性感・黑色內褲　透過漸層效果這類處理，來加深內褲布料的顏色。

前面

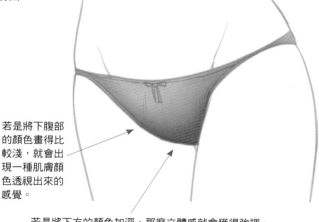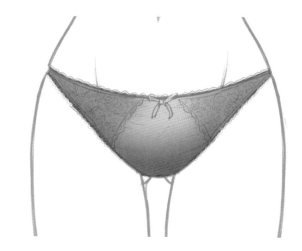

若是將下腹部的顏色畫得比較淺，就會出現一種肌膚顏色透視出來的感覺。

若是將下方的顏色加深，那麼立體感就會獲得強調。

屁股　　記得將有光線照射到的部分畫得很圓很白。

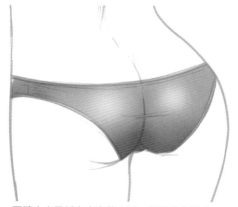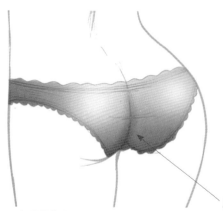

要讓中央及偏上方亮著白光。這樣就會變成一對感覺很緊實的屁股。

如果想像成光線是從右上方照射下來的，來將左右屁股的右上方畫得很白。會出現一種很柔軟的份量感。

如果是白色內褲。若是將屁股的線條描繪得很細，來呈現透視出來的感覺，那就會產生一股性感感覺。

股溝和下部有稍微加深顏色。對比效果會強化，並顯得帶有肉感。

● 作畫小要點・肉感表現

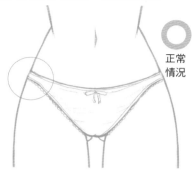

正常情況

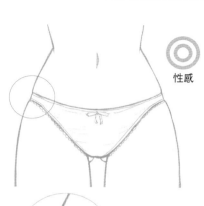

性感

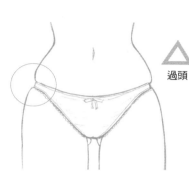

過頭

這是帶著「布匹是放在肉上面的」這種意識所描繪出來的模樣。內褲的線條是描繪在身體的輪廓線上。

內褲的陷入表現。會出現肉的柔軟感。

這是讓內褲陷入在肉體上陷入過頭的模樣。會變成一種很豐腴的肉感，看起來不是很優美。

● 一條縫線型

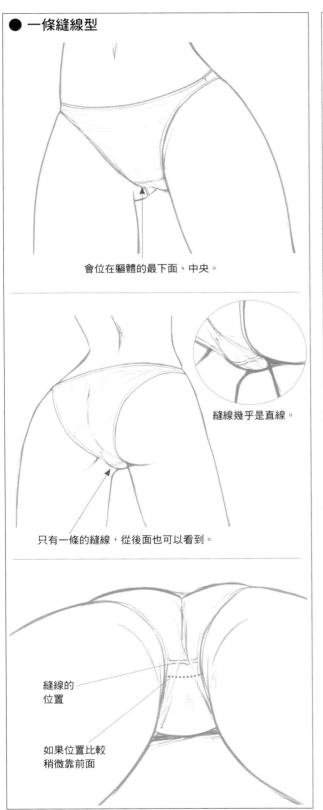

會位在軀體的最下面、中央。

縫線幾乎是直線。

只有一條的縫線，從後面也可以看到。

縫線的
位置

如果位置比較
稍微靠前面

● 二條縫線型

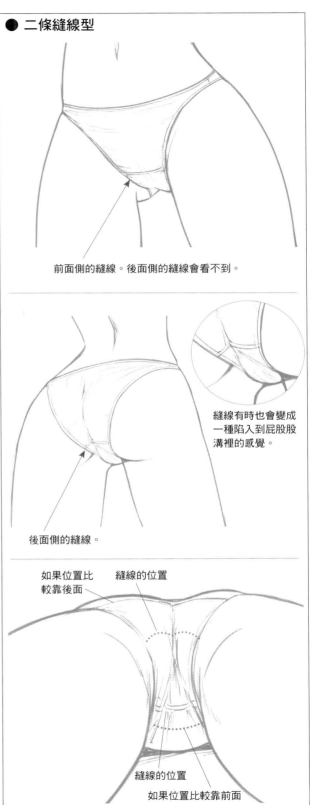

前面側的縫線。後面側的縫線會看不到。

縫線有時也會變成
一種陷入到屁股股
溝裡的感覺。

後面側的縫線。

如果位置比　縫線的位置
較靠後面

縫線的位置

如果位置比較靠前面

縫線的位置會因為設計跟穿法等等因素而有所改變。位在身體最下面的一條型幾乎會是直線狀，而二條型記得要反映出屁股和胯下的曲線，並以曲線來進行描繪。

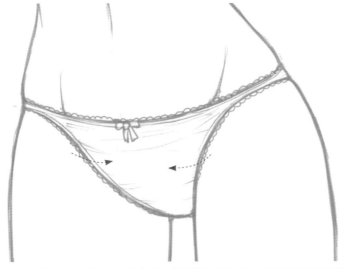

沒有皺褶的表現。不描繪出皺褶，就會呈現出服貼感來。

橫向皺褶 要以橫向方向為主體，來描繪短皺褶。適合用於想要呈現出那種感覺跟身體很完美服貼時。記得要使用曲線。

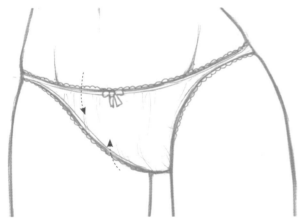

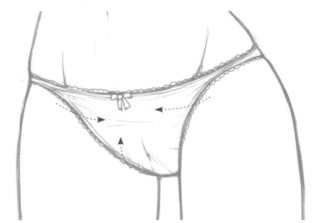

縱向皺褶 要以縱向方向的短曲線來進行描繪。如此一來會因為布匹稍微浮空的感覺，而出現一股布匹感，以及一種有穿上布匹的氣氛感覺。

複合皺褶 要同時運用橫向皺褶和縱向皺褶。使用於想要同時有貼身感和布匹感之時。還會出現一種有過動作後的感覺。

關於胯下的形狀 會有三種類型。就按照自己的喜好去區別運用吧。

曲線型
正常的表現。
是基本型。

直線型
會有一種很俐落的印象。

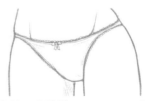

直線＋曲線型
胯下的圓潤感會獲得強調，並顯得有一種有女人味的感覺。

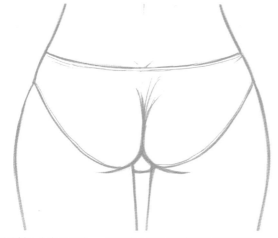

縱向皺褶（陷入型） 內褲陷入到股溝裡而形成的皺褶。

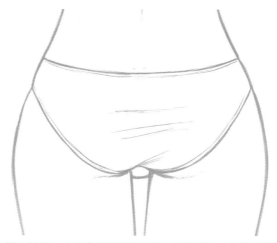

橫向皺褶 在不會有股溝線條形成（不描繪出來）的這類情況下，布匹受到拉扯所形成的皺褶。

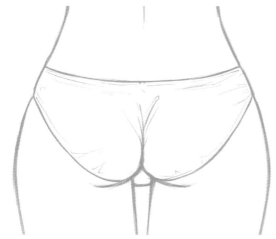

複合皺褶 要同時描繪出陷入到股溝裡所形成的皺褶，以及布匹受到拉扯所形成的橫向皺褶。

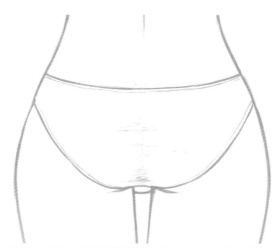

特殊的皺褶 沿著股溝以很窄的寬度畫上短筆觸，使其看起來是凹陷狀。

參考・關於屁股的股溝線條

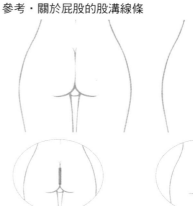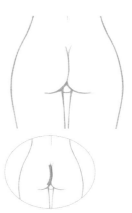

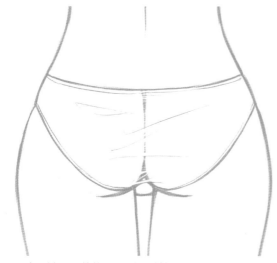

如果是透視材質 就將又長又細的皺褶覆蓋在屁股線條上吧。

直線型。若是從正後方去觀看，就原理而言會是一條直線。

曲線型。即使是朝向正後方的情況，股溝線條還是會偏向左邊或右邊的其中一邊，所以就算用曲線來描繪也是 OK。

有女人味的腿部表現

這裡要來展現修長筆直腿部的那種女人味。大腿要將內側大腿描繪得很粗，並朝著膝蓋越來越細。

整體腿部……腿線美

腿會因為上半身被衣服給包覆住，而產生一股魅力。

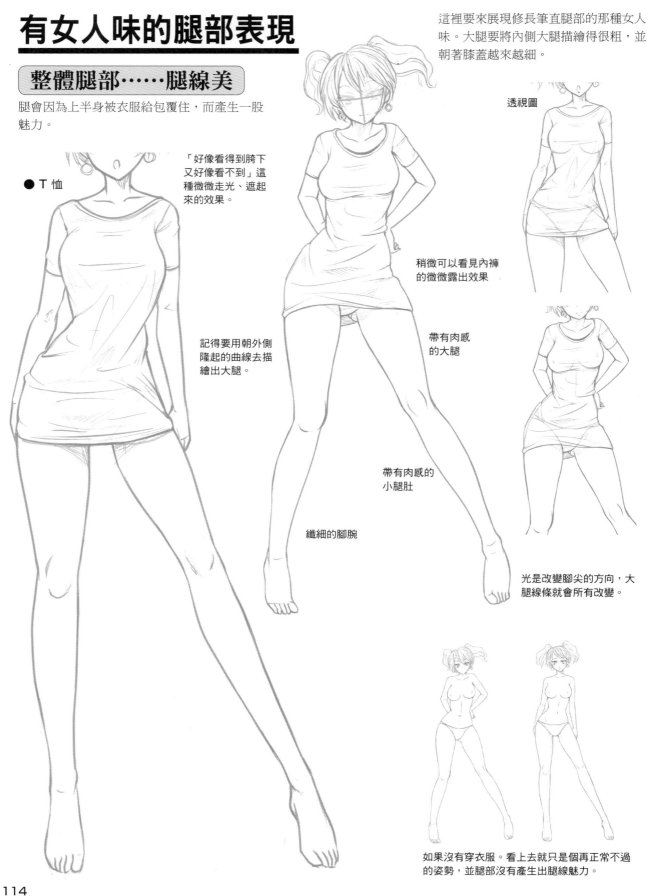

● T 恤

「好像看得到胯下又好像看不到」這種微微走光、遮起來的效果。

記得要用朝外側隆起的曲線去描繪出大腿。

透視圖

稍微可以看見內褲的微微露出效果

帶有肉感的大腿

帶有肉感的小腿肚

纖細的腳腕

光是改變腳尖的方向，大腿線條就會所有改變。

如果沒有穿衣服。看上去就只是個再正常不過的姿勢，並腿部沒有產生出腿線魅力。

● 旗袍

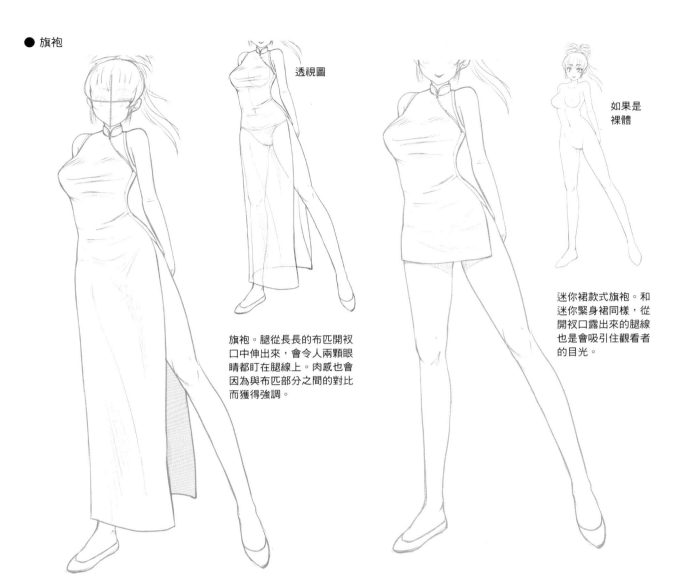

透視圖

如果是
裸體

旗袍。腿從長長的布匹開衩口中伸出來，會令人兩顆眼睛都盯在腿線上。肉感也會因為與布匹部分之間的對比而獲得強調。

迷你裙款式旗袍。和迷你緊身裙同樣，從開衩口露出來的腿線也是會吸引住觀看者的目光。

單純的腿線與帶有肉感的腿線之間的不同

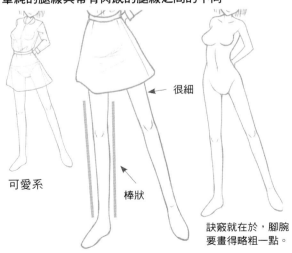

很細

可愛系

棒狀

訣竅就在於，腳腕要畫得略粗一點。

不需要女人味的活力十足角色跟可愛角色，其腿會是較細的棒狀。

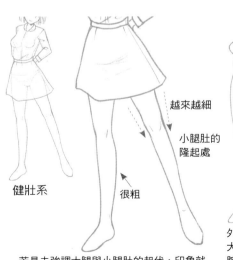

健壯系

越來越細

小腿肚的隆起處

很粗

若是去強調大腿與小腿肚的起伏，印象就會變得很健壯。而若是描繪出長襪跟過膝襪，則會出現一股女人味。

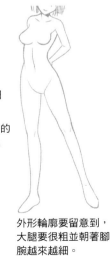

外形輪廓要留意到，大腿要很粗並朝著腳腕越來越細。

● 迷你裙

迷你裙是一種很容易聚集眾人目光在大腿上的一種裝扮。若是再穿上過膝襪或靴子，整體腿部（腿線）的魅力就可以更加彰顯出來。

內褲透視圖

穿上過膝襪。

過膝襪跟衣服的搭配組合，可以呈現出各種不同的女人味。

穿上過膝襪並脫掉上衣。

穿上過膝襪並脫掉裙子。

沒有穿內褲。

在穿上內褲前，先穿上過膝襪。

有女人味的大腿

相對於用來彰顯修長筆直美腿的「腿線」，翹起腿、坐著的腿等等，則會彰顯出大腿肉感的那種女人味。

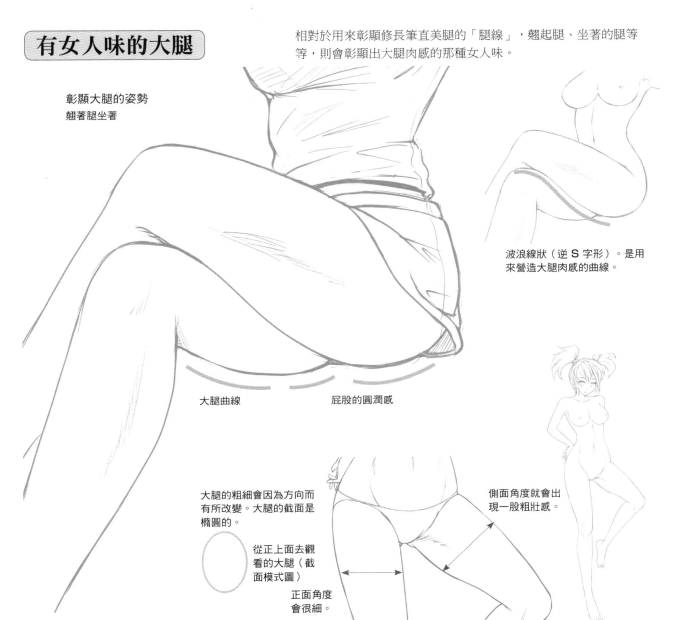

彰顯大腿的姿勢
翹著腿坐著

波浪線狀（逆 S 字形）。是用來營造大腿肉感的曲線。

大腿曲線

屁股的圓潤感

大腿的粗細會因為方向而有所改變。大腿的截面是橢圓的。

從正上面去觀看的大腿（截面模式圖）

正面角度會很細。

側面角度就會出現一股粗壯感。

● 粗細度區別描繪的訣竅

在內側大腿線條的作畫起始位置，就要針對大腿進行區別描繪。如果腿是合起來的，那麼腿很細的話，在描繪時就要意識到胯下的橫向寬度會很寬；而大腿很粗的話，跨下則是會形成一個倒三角形形狀的小縫隙。

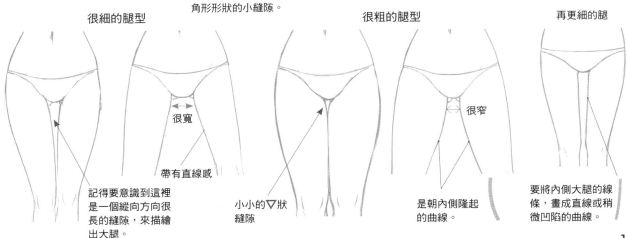

很細的腿型

很寬

帶有直線感

記得要意識到這裡是一個縱向方向很長的縫隙，來描繪出大腿。

很粗的腿型

小小的▽狀縫隙

很窄

是朝內側隆起的曲線。

再更細的腿

要將內側大腿的線條，畫成直線或稍微凹陷的曲線。

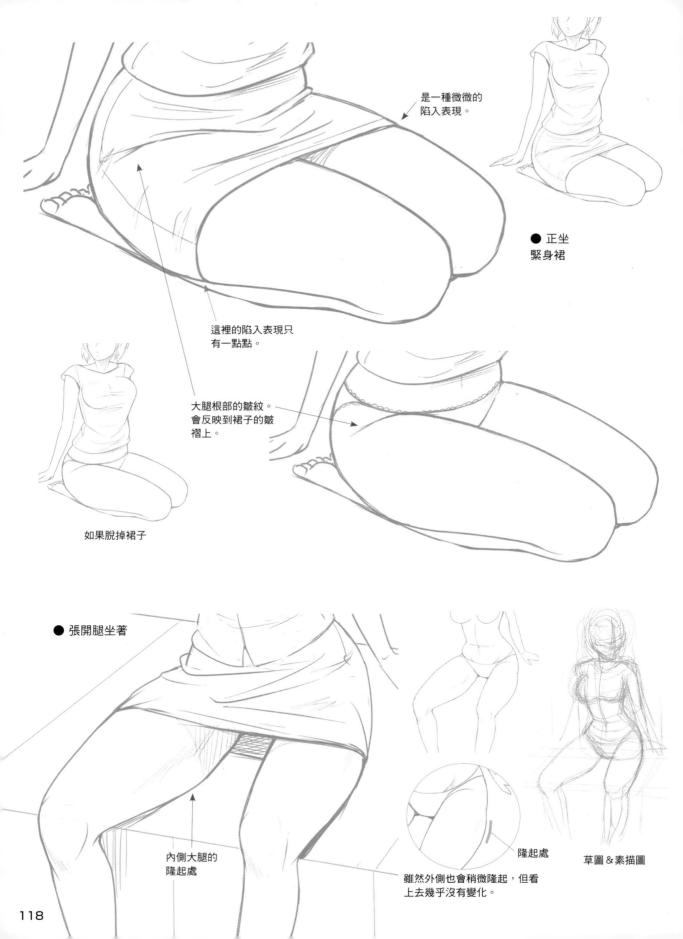

是一種微微的
陷入表現。

● 正坐
緊身裙

這裡的陷入表現只
有一點點。

大腿根部的皺紋。
會反映到裙子的皺
褶上。

如果脫掉裙子

● 張開腿坐著

內側大腿的
隆起處

隆起處

雖然外側也會稍微隆起，但看
上去幾乎沒有變化。

草圖＆素描圖

● 仰起身子坐著

裙子下襬的線條是一種
很和緩的波浪線狀。

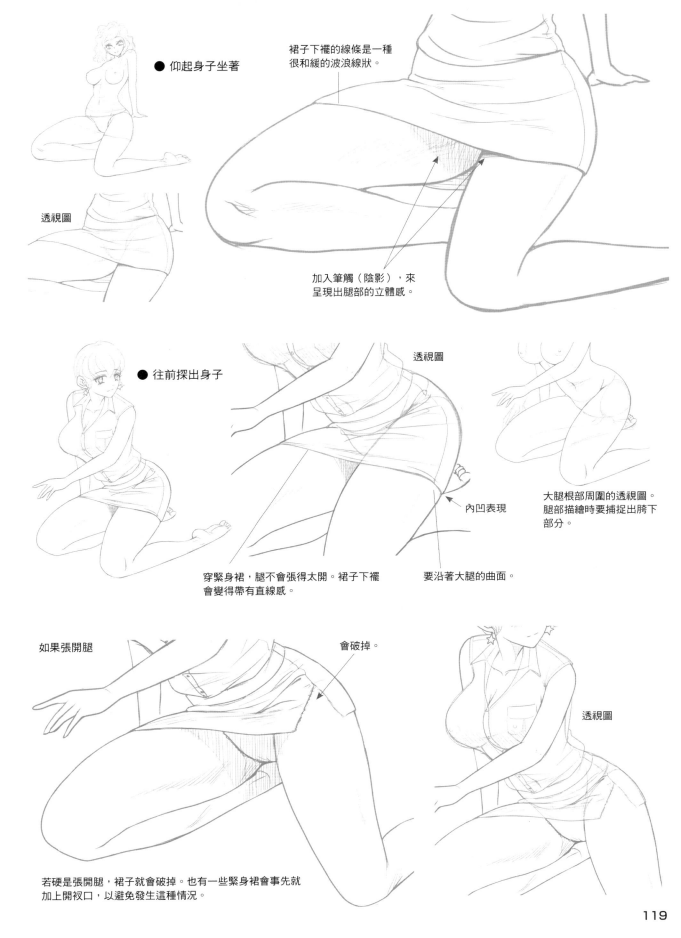

加入筆觸（陰影），來
呈現出腿部的立體感。

透視圖

● 往前探出身子

透視圖

內凹表現

大腿根部周圍的透視圖。
腿部描繪時要捕捉出胯下
部分。

穿緊身裙，腿不會張得太開。裙子下襬
會變得帶有直線感。

要沿著大腿的曲面。

如果張開腿

會破掉。

透視圖

若硬是張開腿，裙子就會破掉。也有一些緊身裙會事先就
加上開衩口，以避免發生這種情況。

● 坐下來

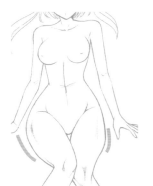

坐下來的部分會朝
外側隆起。

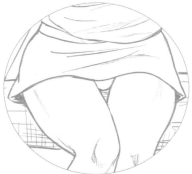

如果原本上面應該要有陰影的內
褲，卻沒有畫上陰影（強調內褲
走光的演出效果）。

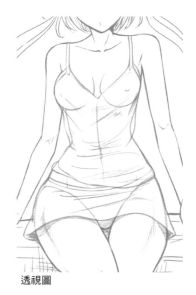

透視圖

素描草圖。要讓裙子部分反映出大
腿的圓潤感，並捕捉成 M 字形。

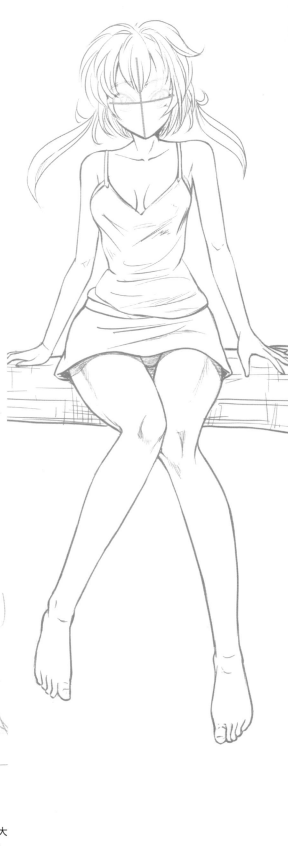

120

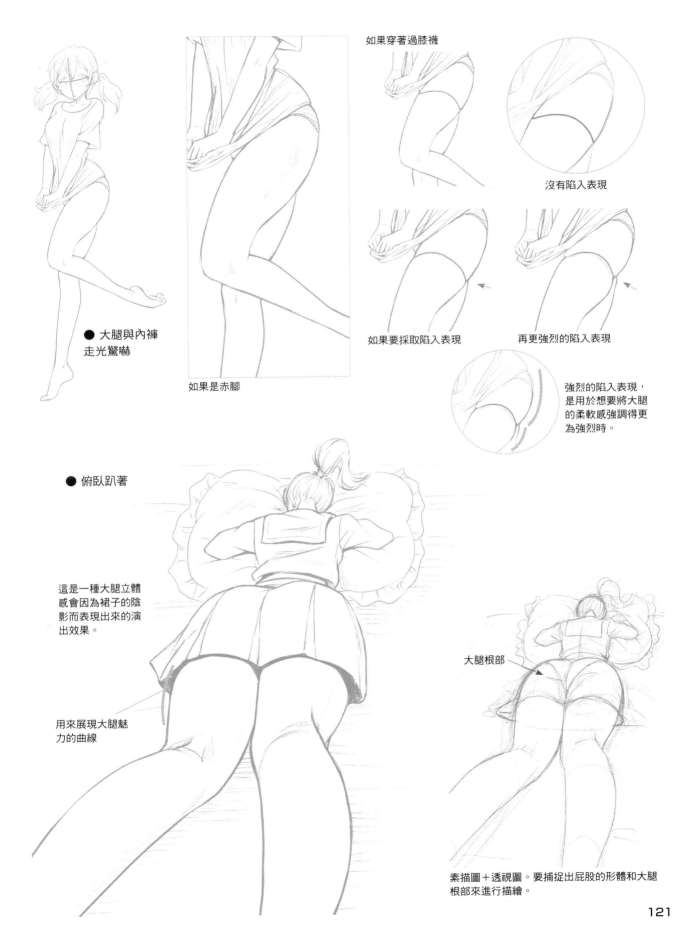

● 大腿與內褲
走光驚嚇

如果是赤腳

如果穿著過膝襪

沒有陷入表現

如果要採取陷入表現

再更強烈的陷入表現

強烈的陷入表現，
是用於想要將大腿
的柔軟感強調得更
為強烈時。

● 俯臥趴著

這是一種大腿立體
感會因為裙子的陰
影而表現出來的演
出效果。

用來展現大腿魅
力的曲線

大腿根部

素描圖＋透視圖。要捕捉出屁股的形體和大腿
根部來進行描繪。

專欄　用來表現立體感的曲線　要從緊身彈力短褲的大腿線條開始作畫起

上衣、裙子的下襬跟內褲的腰部周圍，這些要意識到立體感的曲線，將會是作畫關鍵所在。

● 內褲的曲線（布料面積較少型）

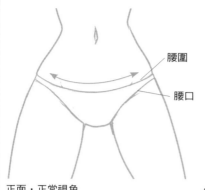

腰圍

腰口

正面・正常視角
※腰圍……褲子類的腰部周圍部分，就稱之為腰圍。就算位置比實際的腰圍（腰部）還要下面，也還是屬於「腰圍」。

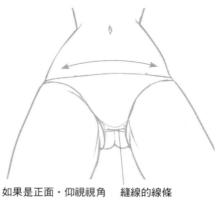

如果是正面・仰視視角　縫線的線條

也有那種會變成直線的情況，以及用朝上的弧線來遮住股溝線條的情況。

背面・正常視角。腿是站成前後腳。

● 緊身彈力短褲的曲線　緊身彈力短褲因為大腿上也會有曲線，所以腿的立體感會很明確。

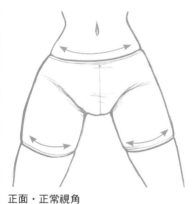

正面・正常視角
立體形象。腰圍位置略低，但也是有那種位置高到會擋住肚臍的。

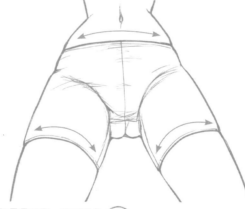

如果是正面・仰視視角

緊身彈力短褲、大腿部分的立體形象。

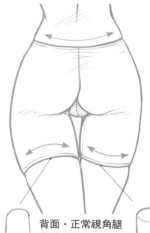

背面・正常視角腿是站成前後腳。褲子的開口線條會所有改變。

● 失敗範例（緊身彈力短褲）　如果將曲面描繪成跟正常情況相反。立體感覺會混亂掉。

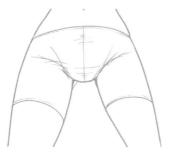

正面的失敗範例

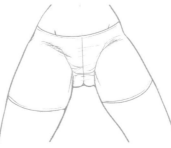

正面・仰視視角的失敗範例

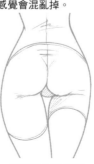

背面的失敗範例

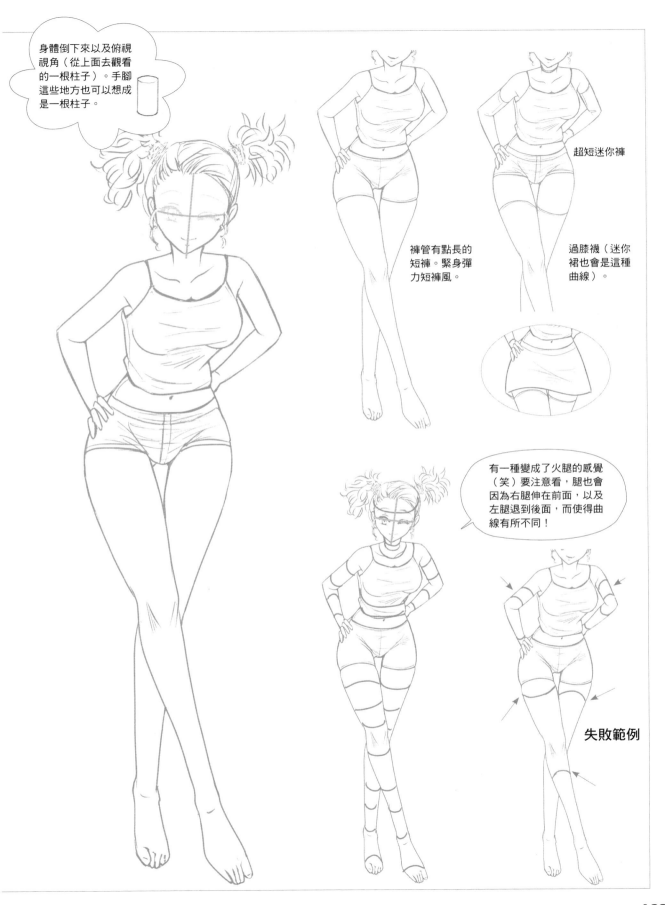

有女人味的背部・肚子

不單只是屁股、胸部的隆起感跟腰部的腰身感，就連背部跟肚子的魅力在時尚方面，也會是一個彰顯重點。

背部其女人味的重點就是肩胛骨了。脊椎骨線條有時也會省略掉。

彰顯背部的魅力

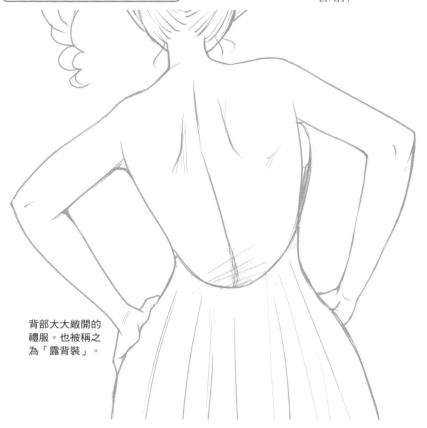

背部大大敞開的禮服。也被稱之為「露背裝」。

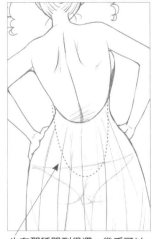

也有那種開到很深，幾乎可以看到屁股的設計。

在泳裝方面，只穿泳褲的風格就稱之為「上空」。

背面的彰顯重點

脖頸到肩膀的線條

肩胛骨的隆起感

乳房

脊椎骨（凹陷處）

屁股的股溝　腰部的凹陷處

如果不描繪出脊椎骨的線條。

● 從側面來捕捉軀體的曲線吧

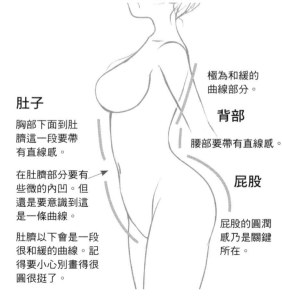

極為和緩的曲線部分。

背部

腰部要帶有直線感。

屁股

屁股的圓潤感乃是關鍵所在。

肚子

胸部下面到肚臍這一段要帶有直線感。

在肚臍部分要有些微的內凹。但還是要意識到這是一條曲線。

肚臍以下會是一段很和緩的曲線。記得要小心別畫得很圓很挺了。

彰顯肚子的魅力

肚子的女人味，會有以腹肌這類肌肉表現為主體來彰顯起伏的情況，以及不採取肌肉表現，而是以肚子的柔軟感為主體的情況。

肚子部分裸空的泳裝。用於想要呈現出成年女性的角色。

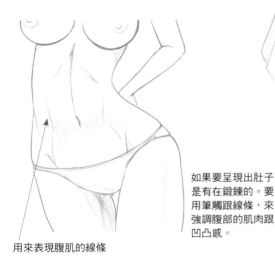

啦啦隊風格衣裝。會露出肚臍。就角色形象而言，則是會彰顯出那種健康的形象，以及其活力感。

用來表現腹肌的線條

如果要呈現出肚子是有在鍛鍊的。要用筆觸跟線條，來強調腹部的肌肉跟凹凸感。

如果不描繪出腹肌的縱向線條，就能夠表現出那種好像很柔軟的肚子魅力。

也有這種在泳褲和胸罩的位置上加上線條的設計。

纏胸布和內褲。躺下來的肚子鏡頭畫面與內褲的這組搭配組合，可以很容易地呈現出一股很嬌媚的立體感。

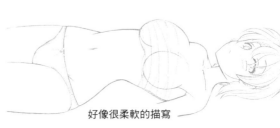

好像很柔軟的描寫

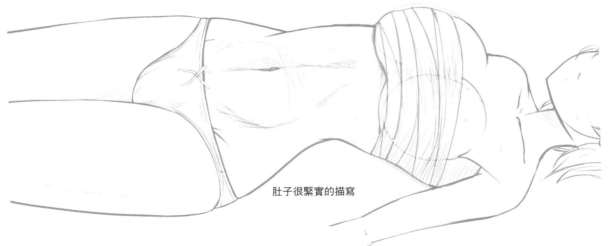

肚子很緊實的描寫

專欄　仰視視角下的陰部呈現方式與作畫重點

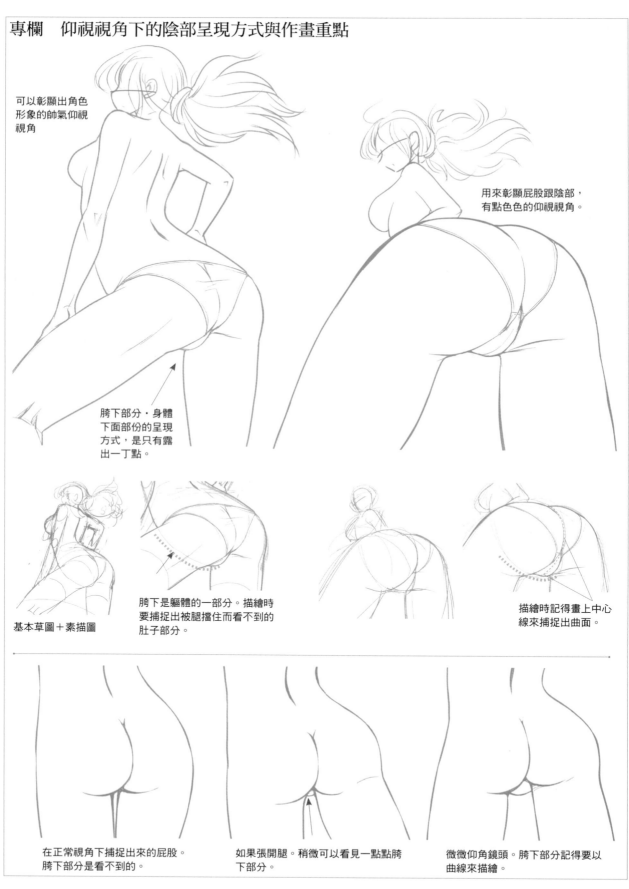

可以彰顯出角色形象的帥氣仰視視角

用來彰顯屁股跟陰部，有點色色的仰視視角。

胯下部分‧身體下面部份的呈現方式，是只有露出一丁點。

基本草圖＋素描圖

胯下是軀體的一部分。描繪時要捕捉出被腿擋住而看不到的肚子部分。

描繪時記得畫上中心線來捕捉出曲面。

在正常視角下捕捉出來的屁股。胯下部分是看不到的。

如果張開腿。稍微可以看見一點點胯下部分。

微微仰角鏡頭。胯下部分記得要以曲線來描繪。

第4章

大家都會覺得
「有女人味」的場面為何？

來思考一下關於情節處境與演出效果吧

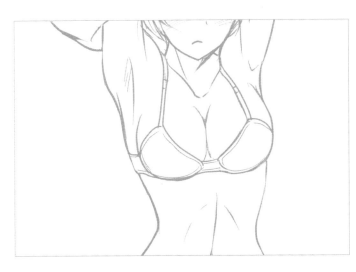

要讓人怦然心動，重要的是情節處境

比起單純的裸體，有運用一些「有遮起來、被遮起來、隱約可見」這方面的要素，才更會產生有女人味的魅力。這裡我們就來將這些形形色色的情節處境呈現出來吧。

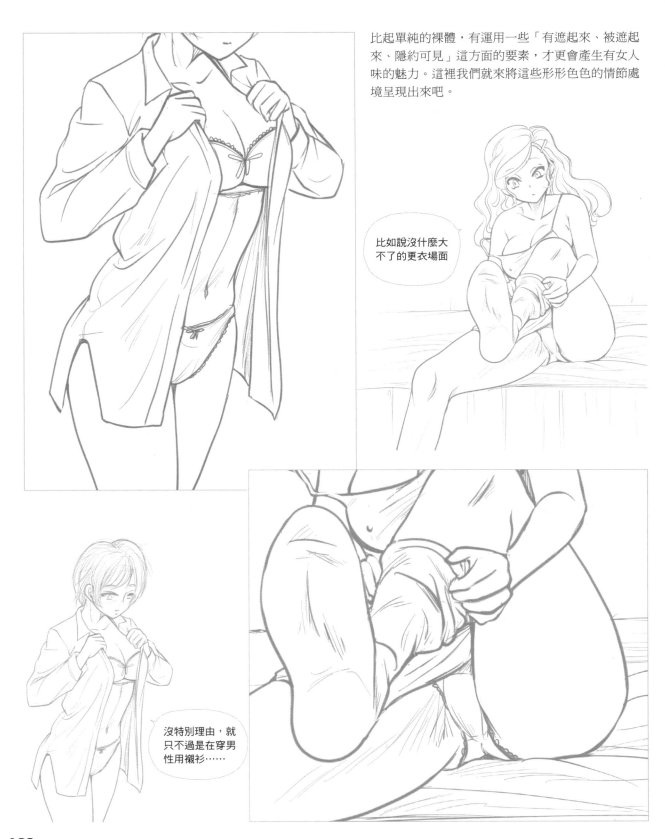

比如說沒什麼大不了的更衣場面

沒特別理由，就只不過是在穿男性用襯衫⋯⋯

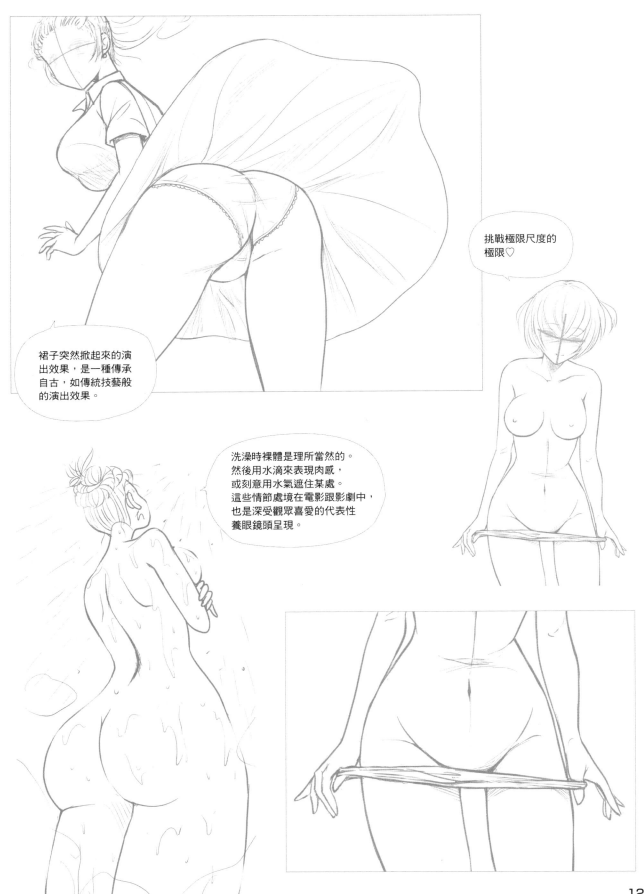

裙子突然掀起來的演
出效果，是一種傳承
自古，如傳統技藝般
的演出效果。

挑戰極限尺度的
極限♡

洗澡時裸體是理所當然的。
然後用水滴來表現肉感，
或刻意用水氣遮住某處。
這些情節處境在電影跟影劇中，
也是深受觀眾喜愛的代表性
養眼鏡頭呈現。

透過纏著浴巾的模樣來掌握布匹表現

描繪洗澡情節的必有畫面

這是只纏著浴巾的身材樣貌。雖然在現實上，身體的線條是會被擋住的，但在這裡，我們還是來看看這些以描繪出鮮明身型線條來呈現出女人味的作畫吧。

有女人味的表現
將身型線條很鮮明地描繪出來。

● 如果正常纏著浴巾

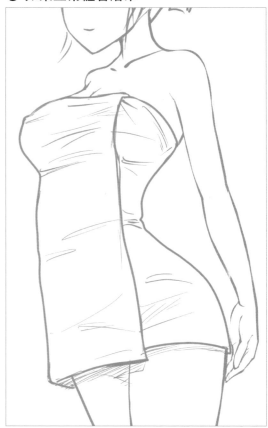

在乳溝、腰部、胯下一帶畫上皺褶。主要會使用橫向方向的線條。

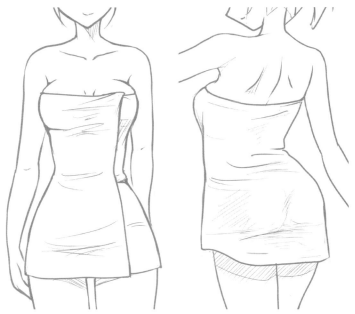

背面側要用粗線條在腰部周圍表現出布匹的壓折感。屁股周圍則要以筆觸這類細線條，來畫上用來呈現屁股形體的陰影。

透視圖

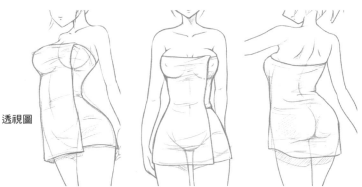

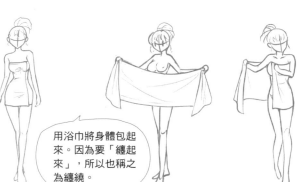

用浴巾將身體包起來。因為要「纏起來」，所以也稱之為纏繞。

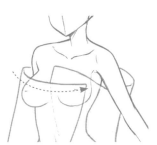

將浴巾的邊角插到內側來固定住。

● 如果再纏得更緊點

要意識到「布匹有被很用力地往左右拉扯」來追加描繪上皺褶。
此外，肉體浮現出來的演出效果（用細線條跟筆觸來呈現出陰影部分）也很重要。

陷入表現

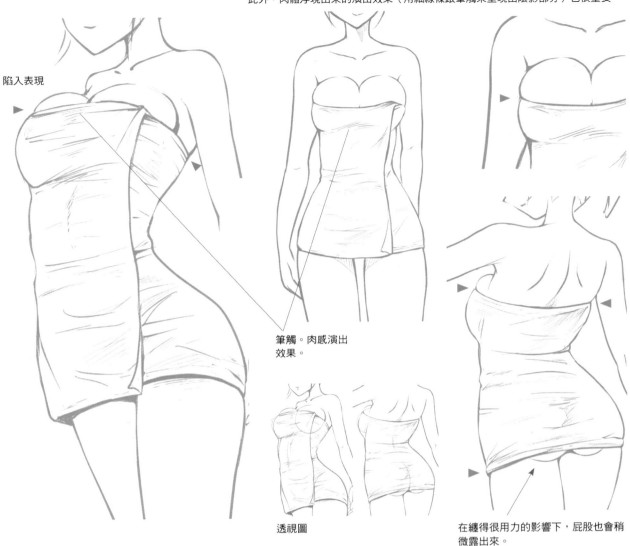

筆觸。肉感演出
效果。

透視圖

在纏得很用力的影響下，屁股也會稍
微露出來。

● 如果表現成寫實風格

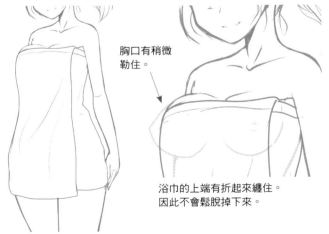

胸口有稍微
勒住。

浴巾的上端有折起來纏住。
因此不會鬆脫掉下來。

因為布匹會很鬆弛地包覆住身體，所以身型線條不會顯露得很鮮明。

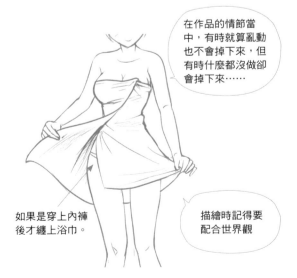

在作品的情節當
中，有時就算亂動
也不會掉下來，但
有時什麼都沒做卻
會掉下來……

如果是穿上內褲
後才纏上浴巾。

描繪時記得要
配合世界觀

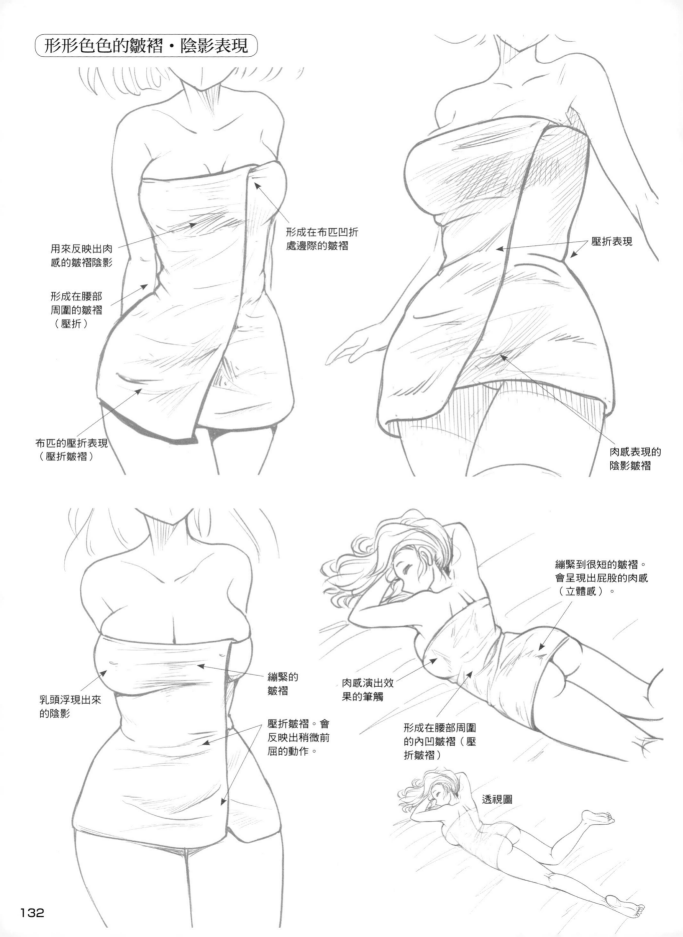

用來反映出肉感的皺褶陰影

形成在布匹凹折處邊際的皺褶

形成在腰部周圍的皺褶（壓折）

壓折表現

布匹的壓折表現（壓折皺褶）

肉感表現的陰影皺褶

乳頭浮現出來的陰影

繃緊的皺褶

壓折皺褶。會反映出稍微前屈的動作。

繃緊到很短的皺褶。會呈現出屁股的肉感（立體感）。

肉感演出效果的筆觸

形成在腰部周圍的內凹皺褶（壓折皺褶）

透視圖

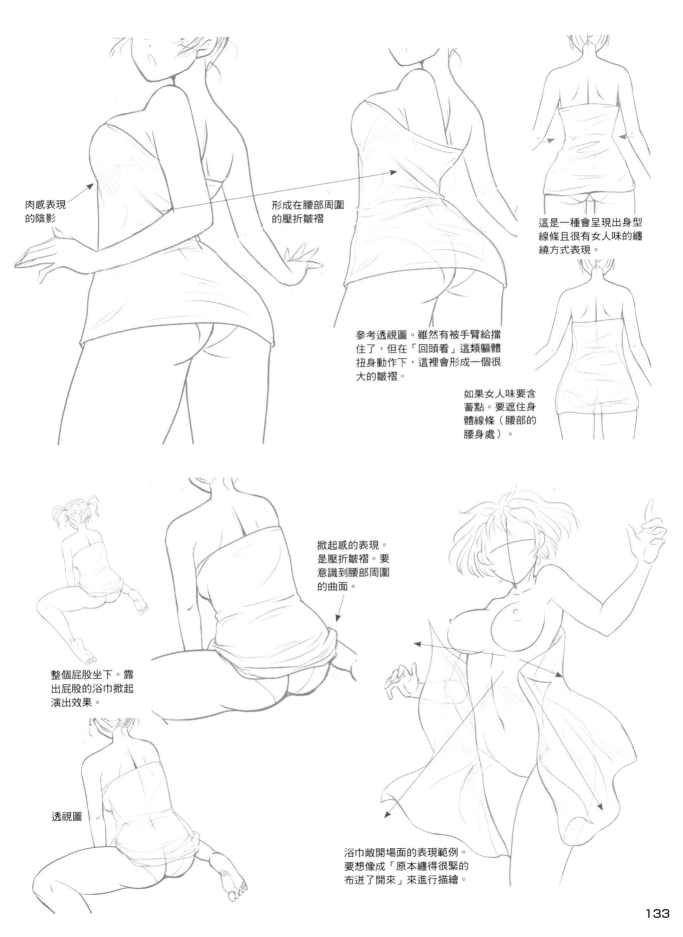

肉感表現
的陰影

形成在腰部周圍
的壓折皺褶

這是一種會呈現出身型
線條且很有女人味的纏
繞方式表現。

參考透視圖。雖然有被手臂給擋
住了，但在「回頭看」這類軀體
扭身動作下，這裡會形成一個很
大的皺褶。

如果女人味要含
蓄點。要遮住身
體線條（腰部的
腰身處）。

掀起感的表現。
是壓折皺褶。要
意識到腰部周圍
的曲面。

整個屁股坐下。露
出屁股的浴巾掀起
演出效果。

透視圖

浴巾敞開場面的表現範例。
要想像成「原本纏得很緊的
布迸了開來」來進行描繪。

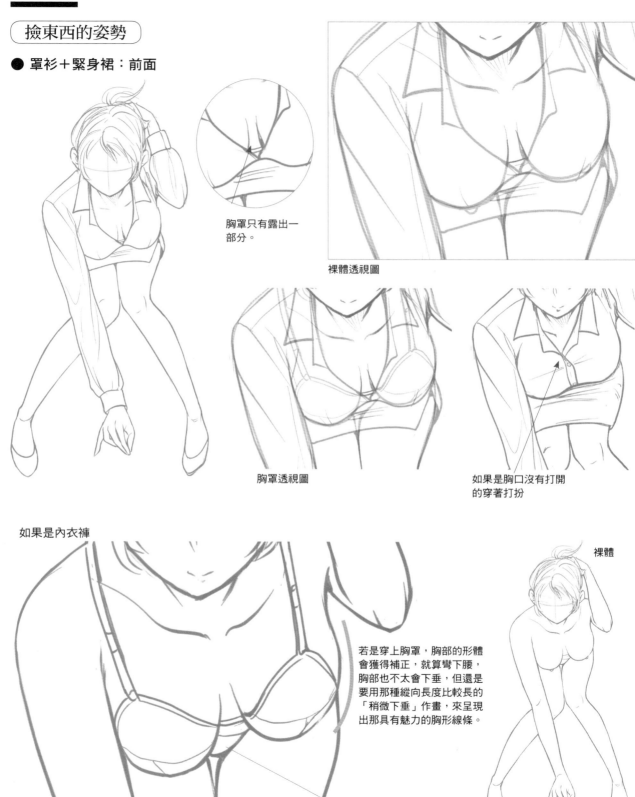

前屈

撿東西的姿勢

● 罩衫＋緊身裙：前面

這是一種偶發事件跟意外事故的演出效果。前面側會彰顯出胸部，而後面側則會彰顯出屁股跟內褲走光。

胸罩只有露出一部分。

裸體透視圖

胸罩透視圖

如果是胸口沒有打開的穿著打扮

如果是內衣褲

裸體

若是穿上胸罩，胸部的形體會獲得補正，就算彎下腰，胸部也不太會下垂，但還是要用那種縱向長度比較長的「稍微下垂」作畫，來呈現出那具有魅力的胸形線條。

內褲

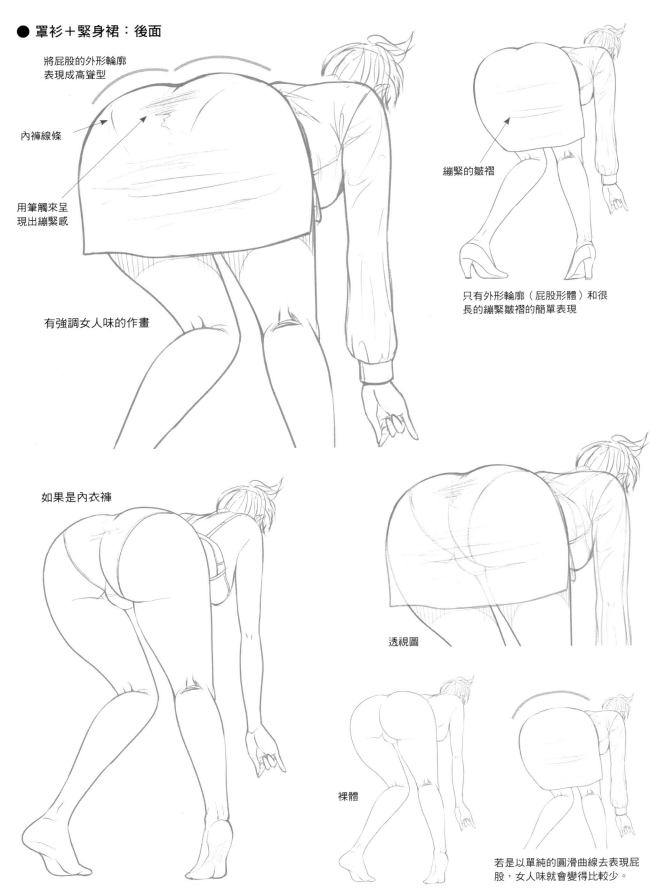

● 罩衫＋緊身裙：後面

將屁股的外形輪廓
表現成高聳型

內褲線條

用筆觸來呈
現出繃緊感

有強調女人味的作畫

繃緊的皺褶

只有外形輪廓（屁股形體）和很
長的繃緊皺褶的簡單表現

如果是內衣褲

透視圖

裸體

若是以單純的圓滑曲線去表現屁
股，女人味就會變得比較少。

135

● 如果是水手服

如果胸口有遮
胸布

如果胸口沒有遮胸布。乳溝要加入 Y 字
形皺紋來進行強調。

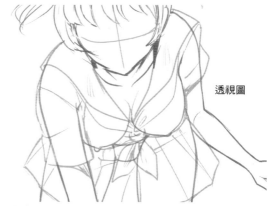

透視圖

胸部不要太過下垂,要畫成形體很優美的碗型。

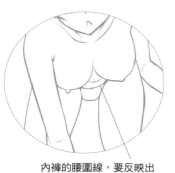

內褲的腰圍線,要反映出
軀體的圓潤感來描繪成 U
字形。

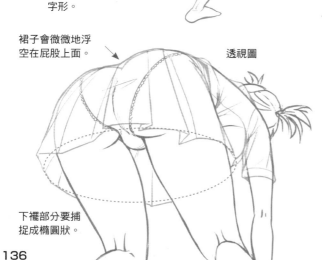

裙子會微微地浮
空在屁股上面。

透視圖

下襬部分要捕
捉成橢圓狀。

後面側

外形輪廓要描繪成會有
屁股形體出現。

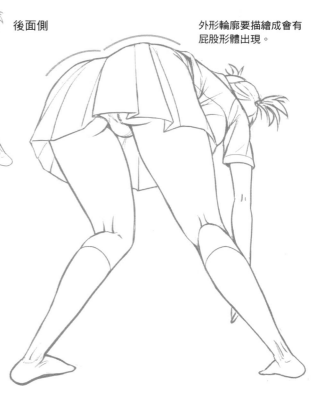

手撐在桌子上

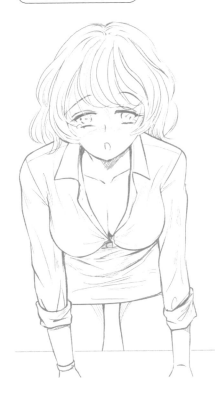

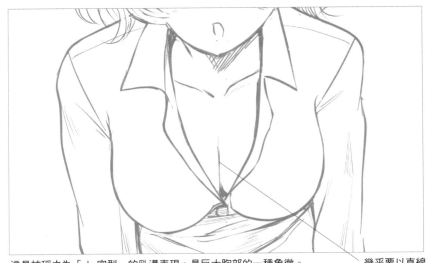

這是被稱之為「Ｉ字型」的乳溝表現。是巨大胸部的一種象徵。

幾乎要以直線來進行描繪。

如果要彰顯乳溝與大腿

基本草圖。在裸體狀態下，胸部是下垂的。

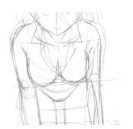

素描圖。配合穿衣時的身材，將胸部變更成那種緊靠在衣服上的形體。

穿著泳裝忽然探頭看過來

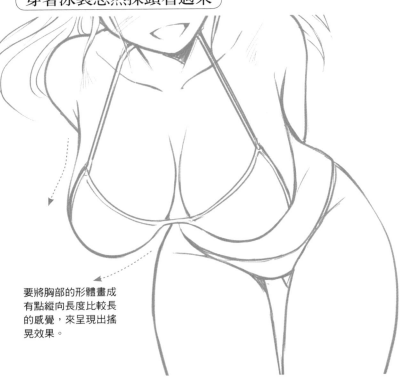

要將胸部的形體畫成有點縱向長度比較長的感覺，來呈現出搖晃效果。

基本草圖。在草圖是給人一種胸部被胸罩穩穩托住的感覺。沒有搖晃感，作畫的主題為「展現巨乳」「重量感」。

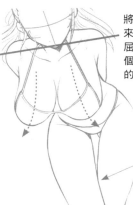

將身體調成是傾斜的，來呈現出具有動作的前屈姿勢。胸部也配合這個姿勢，變更成在搖晃的那種表現。

被裁切在畫面之外的腿部，也要意識著雙腿交叉前後站的動作來進行描繪。這部分會反映在胯下周圍的大腿線條上。

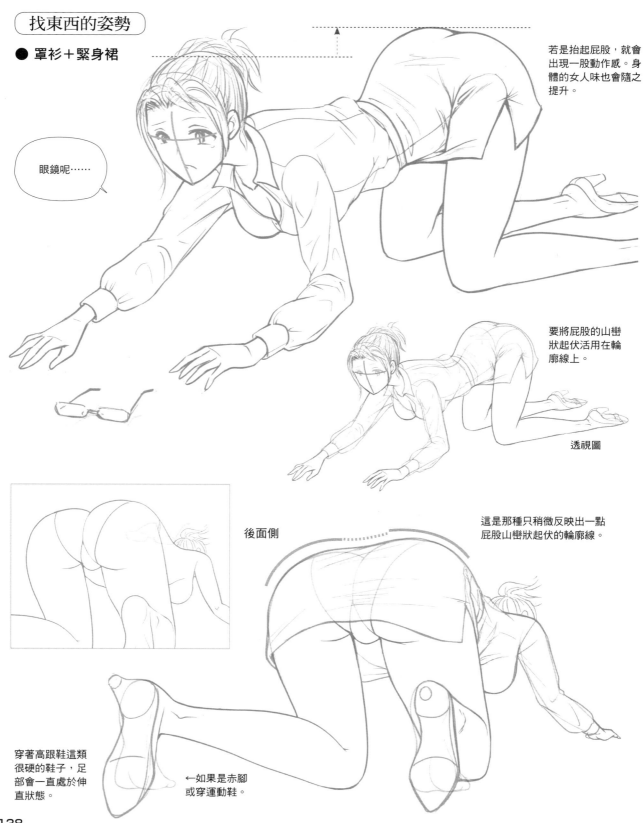

四肢著地

這是前屈姿勢的發展衍生形。前面側是一種俯視視角的構圖，根據衣著的不同，會彰顯出胸部和屁股的雙方形體。背面側的主題則是以屁股為主角的構圖。

找東西的姿勢

● 罩衫＋緊身裙

眼鏡呢……

若是抬起屁股，就會出現一股動作感。身體的女人味也會隨之提升。

要將屁股的山巒狀起伏活用在輪廓線上。

透視圖

後面側

這是那種只稍微反映出一點屁股山巒狀起伏的輪廓線。

穿著高跟鞋這類很硬的鞋子，足部會一直處於伸直狀態。

←如果是赤腳或穿運動鞋。

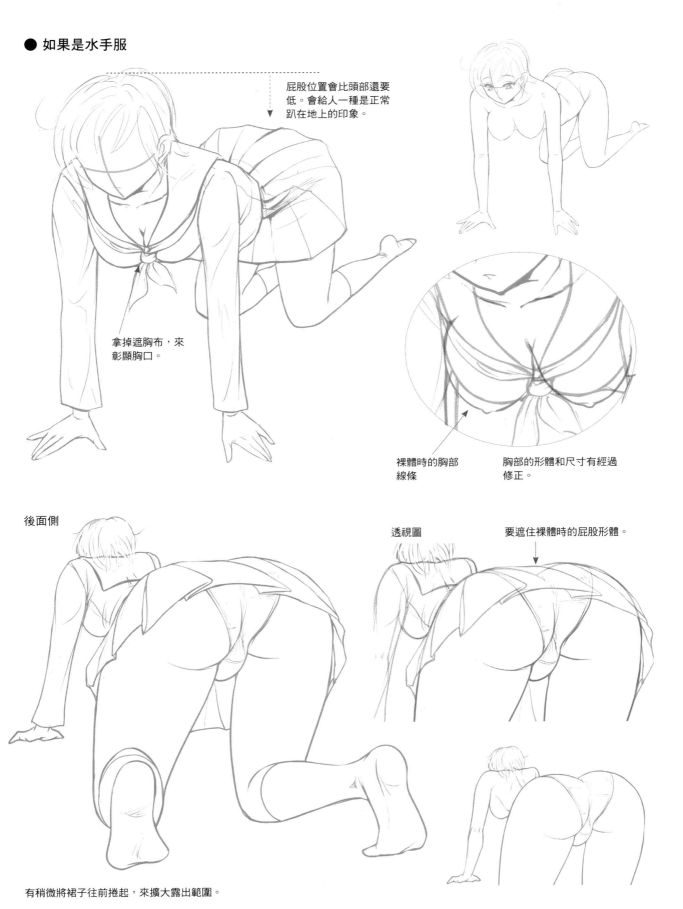

● 如果是水手服

屁股位置會比頭部還要低。會給人一種是正常趴在地上的印象。

拿掉遮胸布,來彰顯胸口。

裸體時的胸部線條

胸部的形體和尺寸有經過修正。

後面側

有稍微將裙子往前捲起,來擴大露出範圍。

透視圖

要遮住裸體時的屁股形體。

跌倒了！

就算同樣是「跌倒的時候」，也會有要去捕捉「跌倒之後」以及要去捕捉「跌倒瞬間」的作畫。

跌個屁股著地

● 如果是水手服

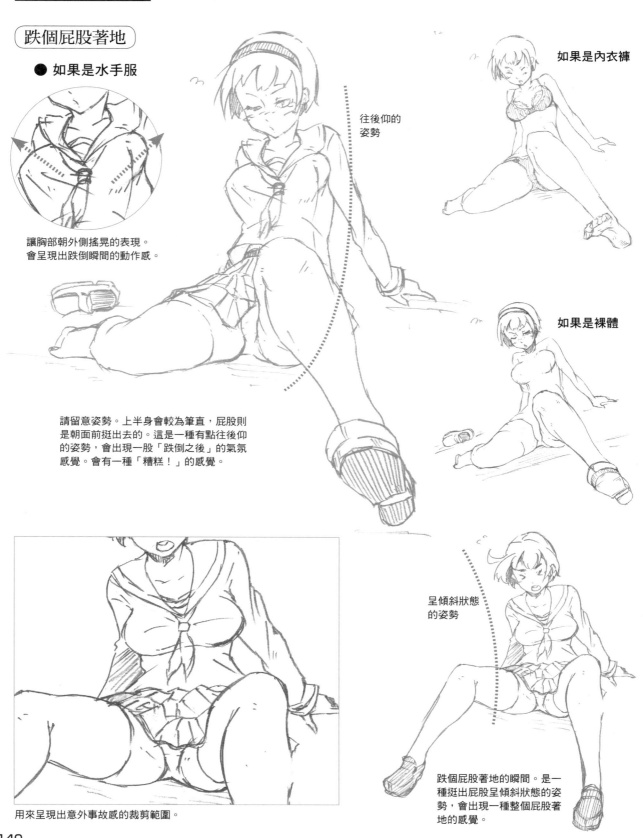

讓胸部朝外側搖晃的表現。
會呈現出跌倒瞬間的動作感。

往後仰的
姿勢

如果是內衣褲

如果是裸體

請留意姿勢。上半身會較為筆直，屁股則
是朝面前挺出去的。這是一種有點往後仰
的姿勢，會出現一股「跌倒之後」的氣氛
感覺。會有一種「糟糕！」的感覺。

呈傾斜狀態
的姿勢

用來呈現出意外事故感的裁剪範圍。

跌個屁股著地的瞬間。是一
種挺出屁股呈傾斜狀態的姿
勢，會出現一種整個屁股著
地的感覺。

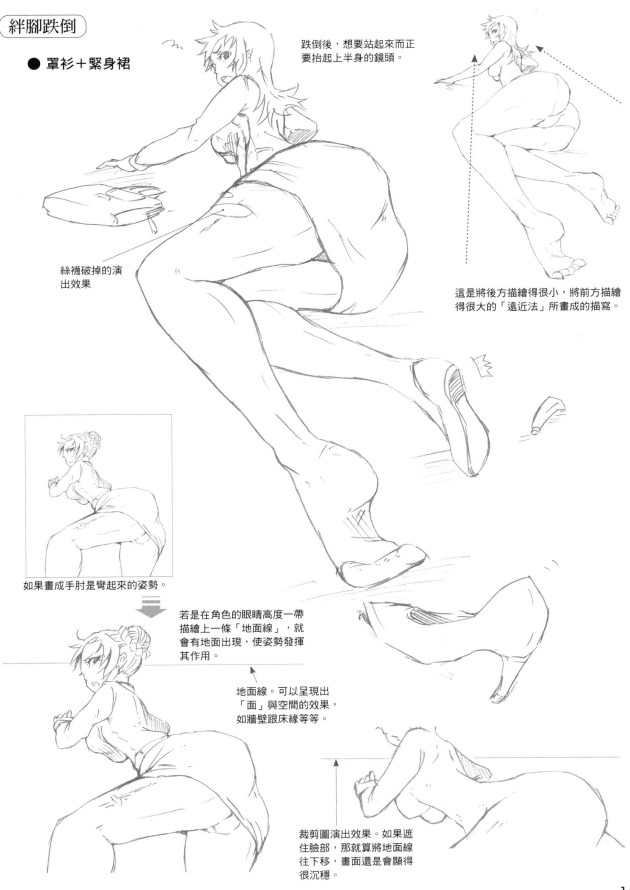

絆腳跌倒

● 罩衫＋緊身裙

跌倒後，想要站起來而正
要抬起上半身的鏡頭。

這是將後方描繪得很小，將前方描繪
得很大的「遠近法」所畫成的描寫。

絲襪破掉的演
出效果

如果畫成手肘是彎起來的姿勢。

若是在角色的眼睛高度一帶
描繪上一條「地面線」，就
會有地面出現，使姿勢發揮
其作用。

地面線。可以呈現出
「面」與空間的效果，
如牆壁跟床緣等等。

裁剪圖演出效果。如果遮
住臉部，那就算將地面線
往下移，畫面還是會顯得
很沉穩。

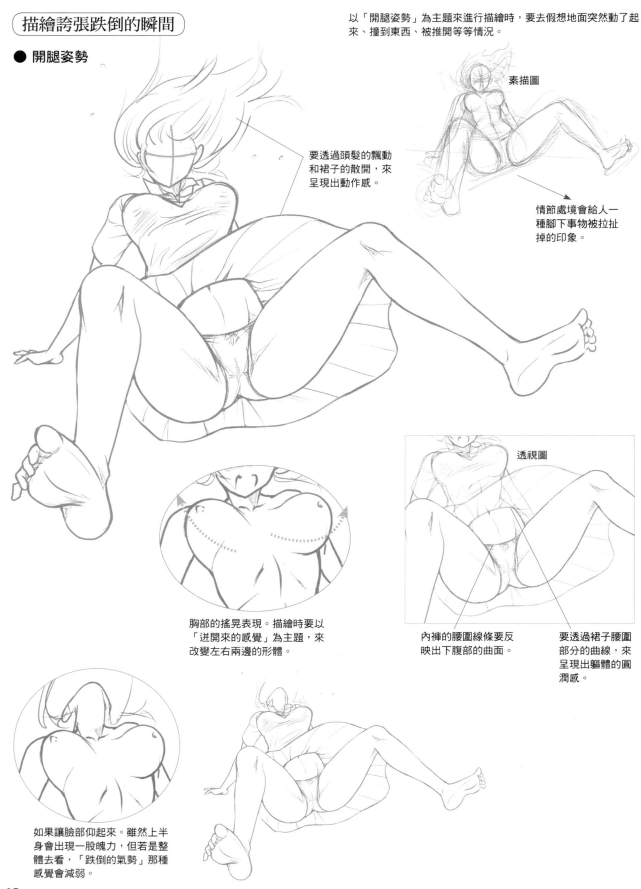

描繪誇張跌倒的瞬間

以「開腿姿勢」為主題來進行描繪時，要去假想地面突然動了起來、撞到東西、被推開等等情況。

● 開腿姿勢

素描圖

要透過頭髮的飄動和裙子的散開，來呈現出動作感。

情節處境會給人一種腳下事物被拉扯掉的印象。

胸部的搖晃表現。描繪時要以「迸開來的感覺」為主題，來改變左右兩邊的形體。

透視圖

內褲的腰圍線條要反映出下腹部的曲面。

要透過裙子腰圍部分的曲線，來呈現出軀體的圓潤感。

如果讓臉部仰起來。雖然上半身會出現一股魄力，但若是整體去看，「跌倒的氣勢」那種感覺會減弱。

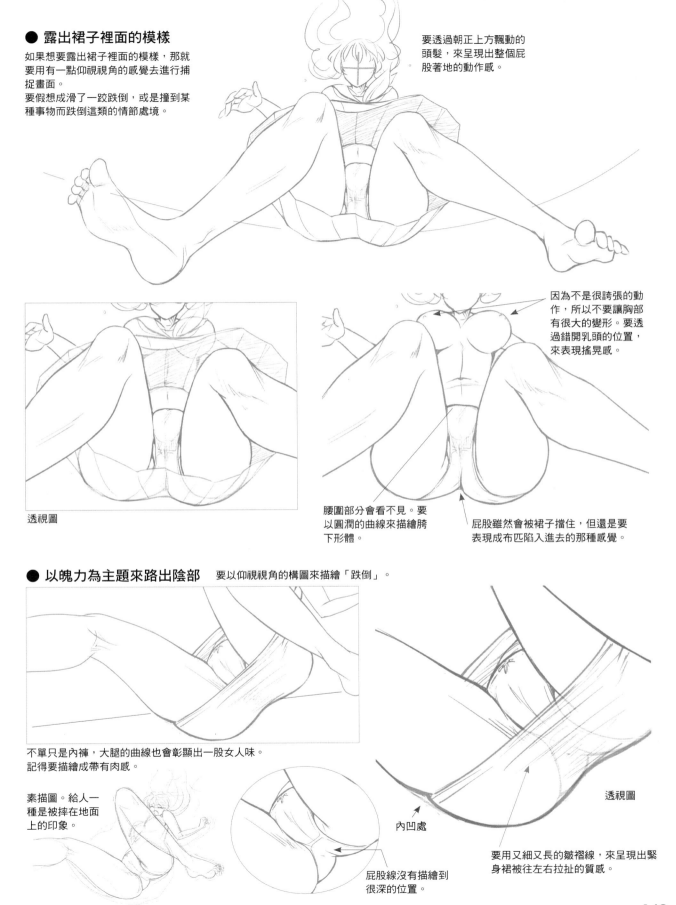

● 露出裙子裡面的模樣

如果想要露出裙子裡面的模樣，那就
要用有一點仰視視角的感覺去進行捕
捉畫面。
要假想成滑了一跤跌倒，或是撞到某
種事物而跌倒這類的情節處境。

要透過朝正上方飄動的
頭髮，來呈現出整個屁
股著地的動作感。

透視圖

因為不是很誇張的動
作，所以不要讓胸部
有很大的變形。要透
過錯開乳頭的位置，
來表現搖晃感。

腰圍部分會看不見。要
以圓潤的曲線來描繪胯
下形體。

屁股雖然會被裙子擋住，但還是要
表現成布匹陷入進去的那種感覺。

● 以魄力為主題來路出陰部　要以仰視視角的構圖來描繪「跌倒」。

不單只是內褲，大腿的曲線也會彰顯出一股女人味。
記得要描繪成帶有肉感。

素描圖。給人一
種是被摔在地面
上的印象。

內凹處

屁股線沒有描繪到
很深的位置。

透視圖

要用又細又長的皺褶線，來呈現出緊
身裙被往左右拉扯的質感。

143

走光令人怦然心動！

這是那種好像可以看見內衣褲，或是可以稍微看見內衣褲，這一類的情節處境。

各種走光

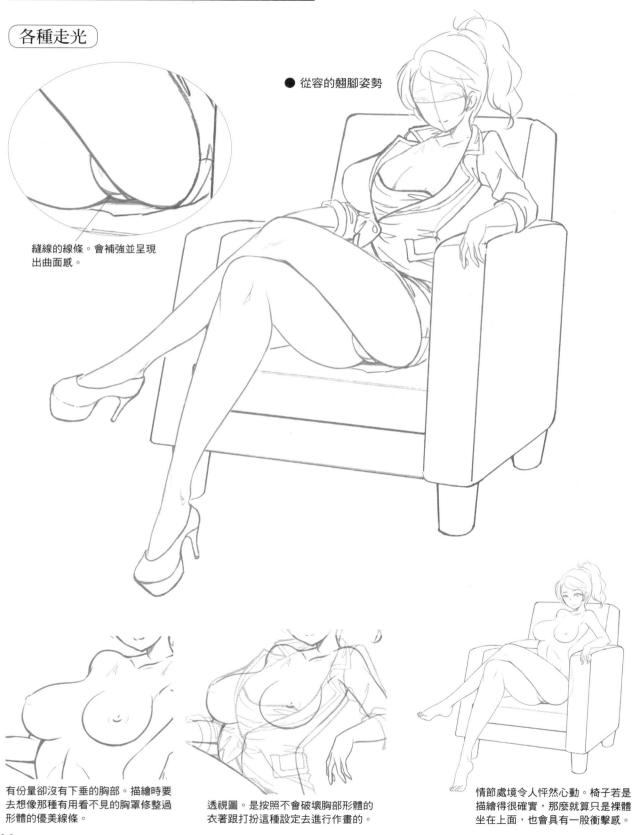

縫線的線條。會補強並呈現出曲面感。

● 從容的翹腳姿勢

有份量卻沒有下垂的胸部。描繪時要去想像那種有用看不見的胸罩修整過形體的優美線條。

透視圖。是按照不會破壞胸部形體的衣著跟打扮這種設定去進行作畫的。

情節處境令人怦然心動。椅子若是描繪得很確實，那麼就算只是裸體坐在上面，也會具有一股衝擊感。

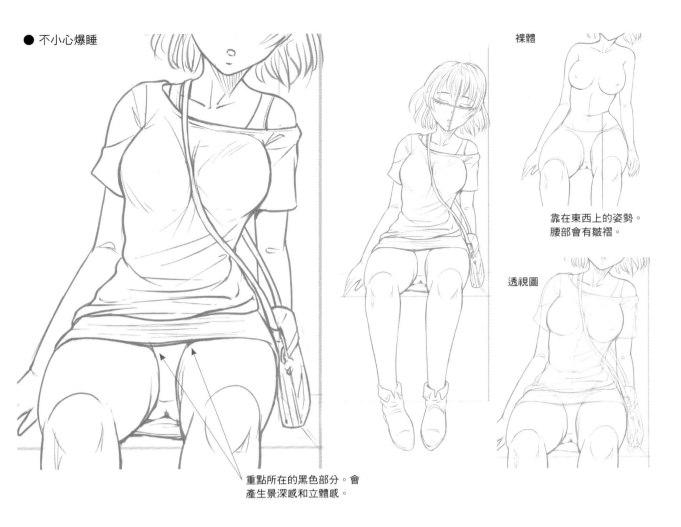

● 不小心爆睡

裸體

靠在東西上的姿勢。
腰部會有皺褶。

透視圖

重點所在的黑色部分。會
產生景深和立體感。

● 天真無邪
的 M 字坐姿

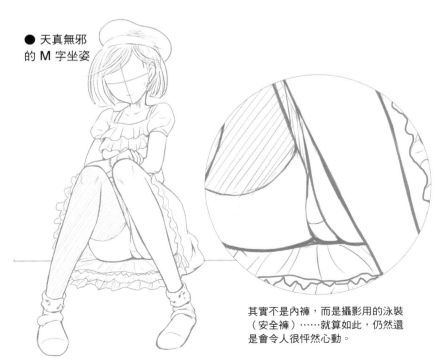

其實不是內褲，而是攝影用的泳裝
（安全褲）……就算如此，仍然還
是會令人很怦然心動。

小要點：胸部和手臂

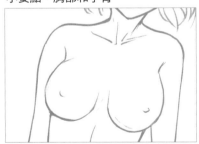

若是放下雙手手臂，胸部就會是一種很自
然的形體，而不會形成乳溝。

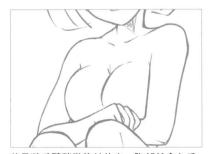

若是將手臂稍微往前伸出，胸部就會在手
臂從左右兩邊的擠壓下，產生出乳溝。

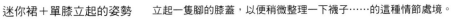
迷你裙＋單膝立起的姿勢　立起一隻腳的膝蓋，以便稍微整理一下襪子……的這種情節處境。

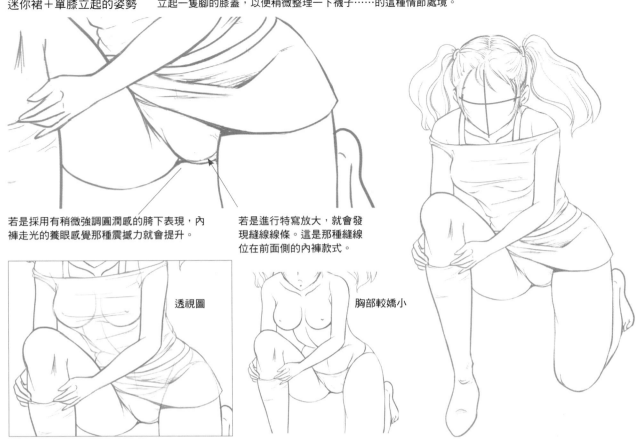

若是採用有稍微強調圓潤感的胯下表現，內褲走光的養眼感覺那種震撼力就會提升。

若是進行特寫放大，就會發現縫線線條。這是那種縫線位在前面側的內褲款式。

透視圖

胸部較嬌小

透視衣裝

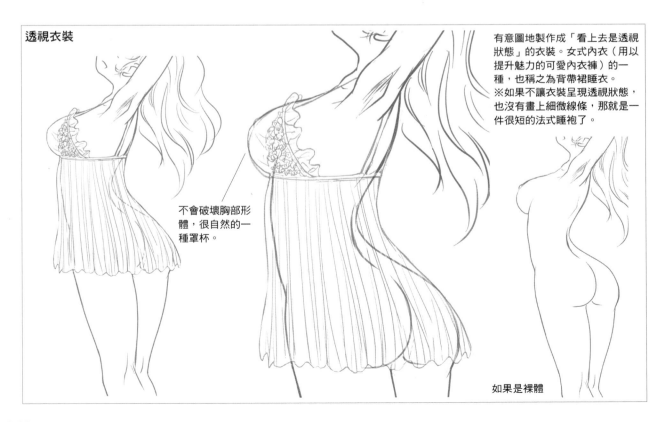

有意圖地製成「看上去是透視狀態」的衣裝。女式內衣（用以提升魅力的可愛內衣褲）的一種，也稱之為背帶裙睡衣。
※如果不讓衣裝呈現透視狀態，也沒有畫上細微線條，那就是一件很短的法式睡袍了。

不會破壞胸部形體，很自然的一種罩杯。

如果是裸體

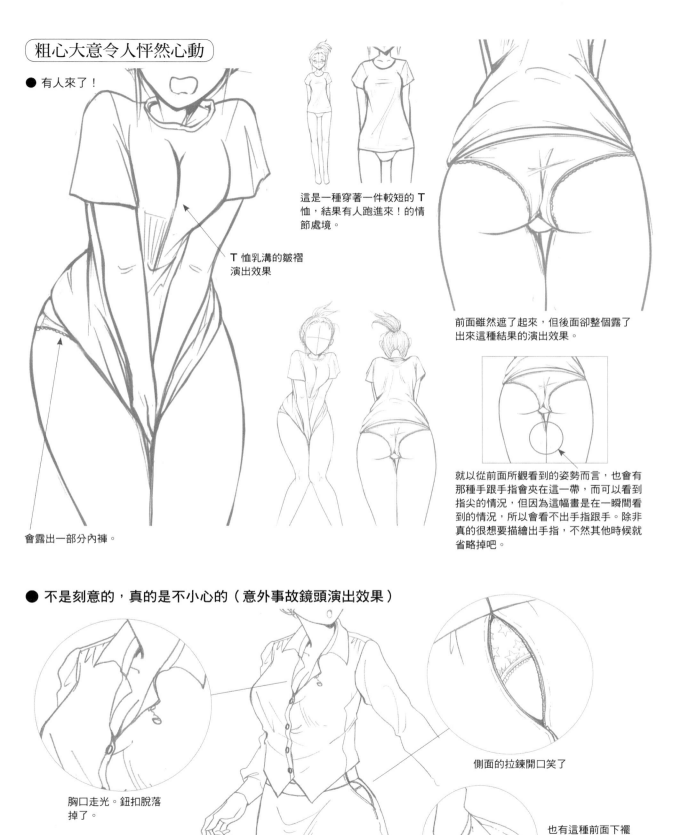

粗心大意令人怦然心動

● 有人來了！

T 恤乳溝的皺褶
演出效果

會露出一部分內褲。

這是一種穿著一件較短的 T 恤，結果有人跑進來！的情節處境。

前面雖然遮了起來，但後面卻整個露了出來這種結果的演出效果。

就以從前面所觀看到的姿勢而言，也會有那種手跟手指會夾在這一帶，而可以看到指尖的情況，但因為這幅畫是在一瞬間看到的情況，所以會看不出手指跟手。除非真的很想要描繪出手指，不然其他時候就省略掉吧。

● 不是刻意的，真的是不小心的（意外事故鏡頭演出效果）

胸口走光。鈕扣脫落
掉了。

側面的拉鍊開口笑了

也有這種前面下襬
較短，結果肚臍冒
了出來的情況。

換衣服中

換衣服的姿勢，就一面自己擺擺看姿勢，一面去描繪吧。胸罩這一類的，則要去「擺出手在背後固定胸罩時的動作」來確認姿勢跟手臂的動作。

● 脫 T 恤

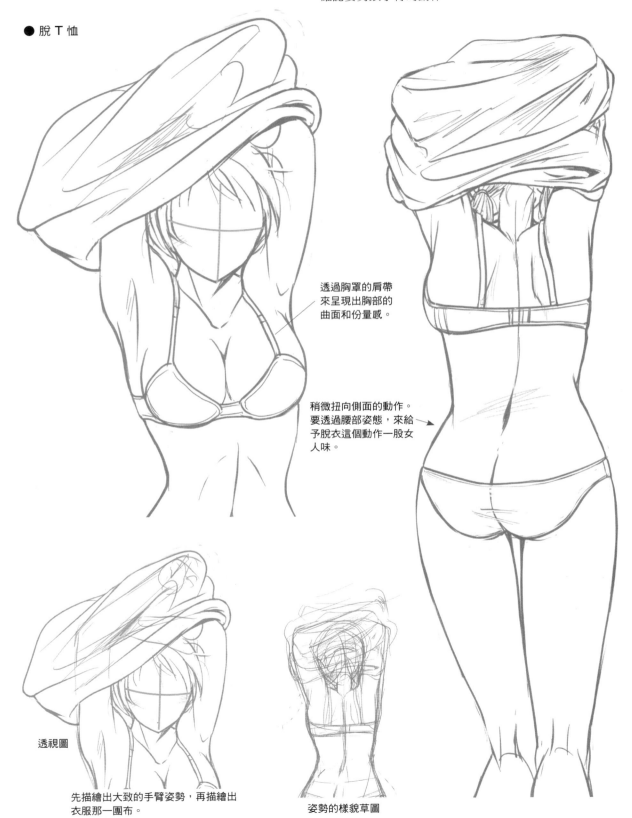

透過胸罩的肩帶來呈現出胸部的曲面和份量感。

稍微扭向側面的動作。要透過腰部姿態，來給予脫衣這個動作一股女人味。

透視圖

先描繪出大致的手臂姿勢，再描繪出衣服那一團布。

姿勢的樣貌草圖

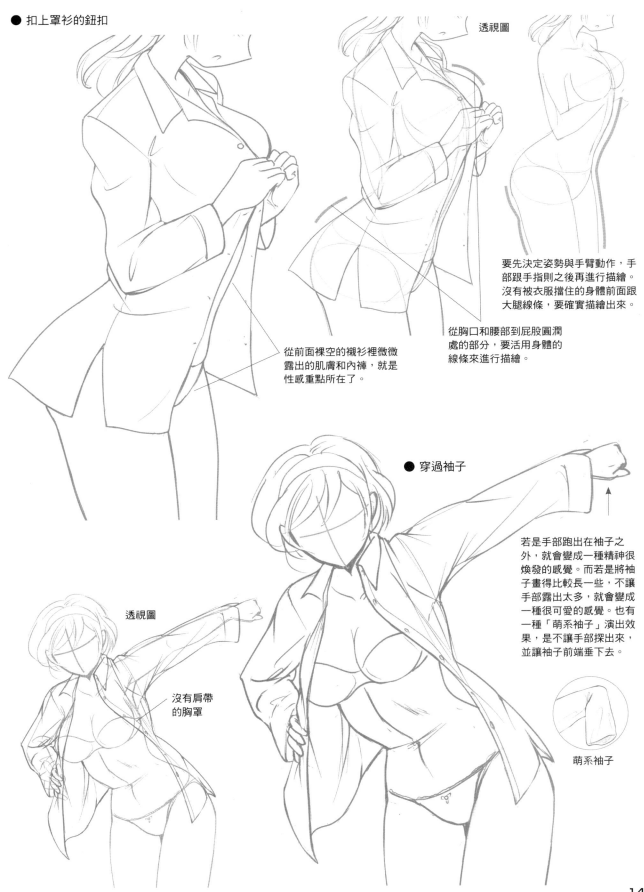

● 扣上罩衫的鈕扣

透視圖

要先決定姿勢與手臂動作，手部跟手指則之後再進行描繪。沒有被衣服擋住的身體前面跟大腿線條，要確實描繪出來。

從胸口和腰部到屁股圓潤處的部分，要活用身體的線條來進行描繪。

從前面裸空的襯衫裡微微露出的肌膚和內褲，就是性感重點所在了。

● 穿過袖子

若是手部跑出在袖子之外，就會變成一種精神很煥發的感覺。而若是將袖子畫得比較長一些，不讓手部露出太多，就會變成一種很可愛的感覺。也有一種「萌系袖子」演出效果，是不讓手部探出來，並讓袖子前端垂下去。

透視圖

沒有肩帶的胸罩

萌系袖子

149

● 穿戴胸罩

這是硬要穿上稍微有點小件的胸罩的情節處境。會詮釋出一種胸部好像要彈出來的感覺。

① 捕捉出整體乳房的外形輪廓。

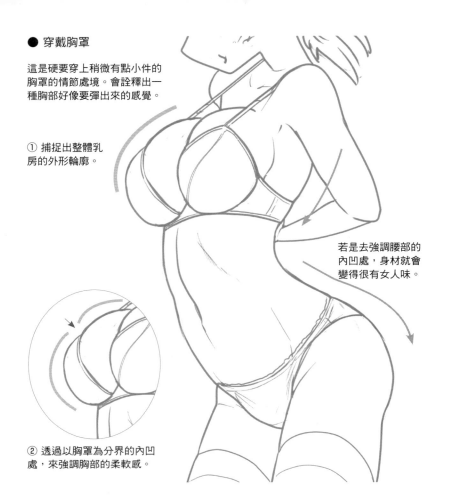

若是去強調腰部的內凹處，身材就會變得很有女人味。

② 透過以胸罩為分界的內凹處，來強調胸部的柔軟感。

稍微低著頭

讓胸部翹起來的姿勢

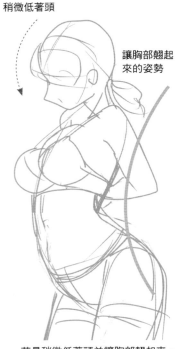

若是稍微低著頭並讓胸部翹起來，就會變成一種看起來像是在穿戴胸罩的外形輪廓。

● 穿裙子

要描繪一個稍微前屈並抬起手肘的姿勢。

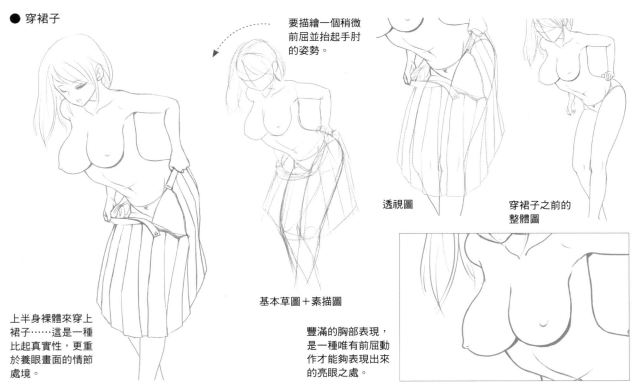

透視圖

穿裙子之前的整體圖

基本草圖＋素描圖

上半身裸體來穿上裙子……這是一種比起真實性，更重於養眼畫面的情節處境。

豐滿的胸部表現，是一種唯有前屈動作才能夠表現出來的亮眼之處。

150

● 脫褲襪跟內褲

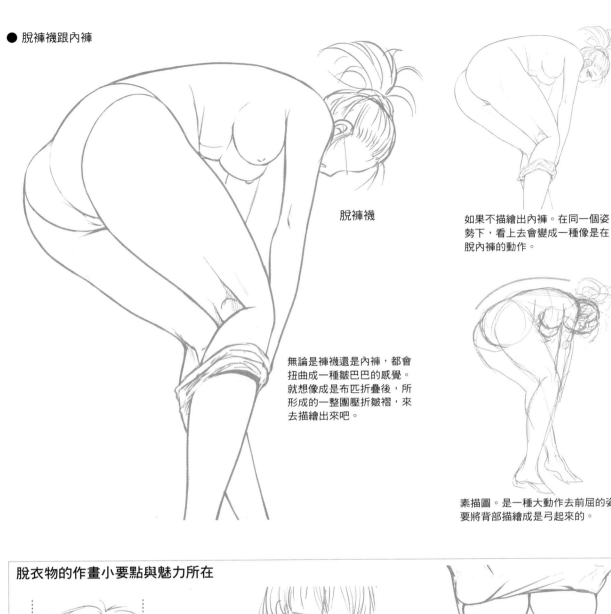

脫褲襪

如果不描繪出內褲。在同一個姿勢下，看上去會變成一種像是在脫內褲的動作。

無論是褲襪還是內褲，都會扭曲成一種皺巴巴的感覺。就想像成是布匹折疊後，所形成的一整團壓折皺褶，來去描繪出來吧。

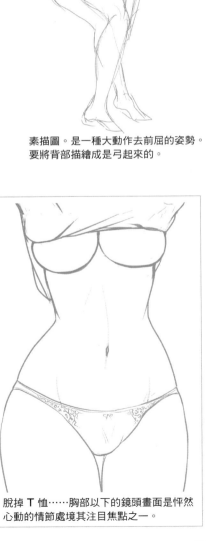

素描圖。是一種大動作去前屈的姿勢。要將背部描繪成是弓起來的。

脫衣物的作畫小要點與魅力所在

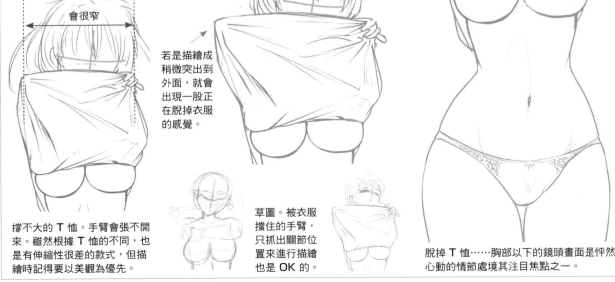

會很窄

撐不大的 T 恤。手臂會張不開來。雖然根據 T 恤的不同，也是有伸縮性很差的款式，但描繪時記得要以美觀為優先。

若是描繪成稍微突出到外面，就會出現一股正在脫掉衣服的感覺。

草圖。被衣服擋住的手臂，只抓出關節位置來進行描繪也是 OK 的。

脫掉 T 恤……胸部以下的鏡頭畫面是怦然心動的情節處境其注目焦點之一。

襯衫跟裙子的掀起表現

掀起 T 恤

要捕捉出捲起來時所形成的布匹重疊感。

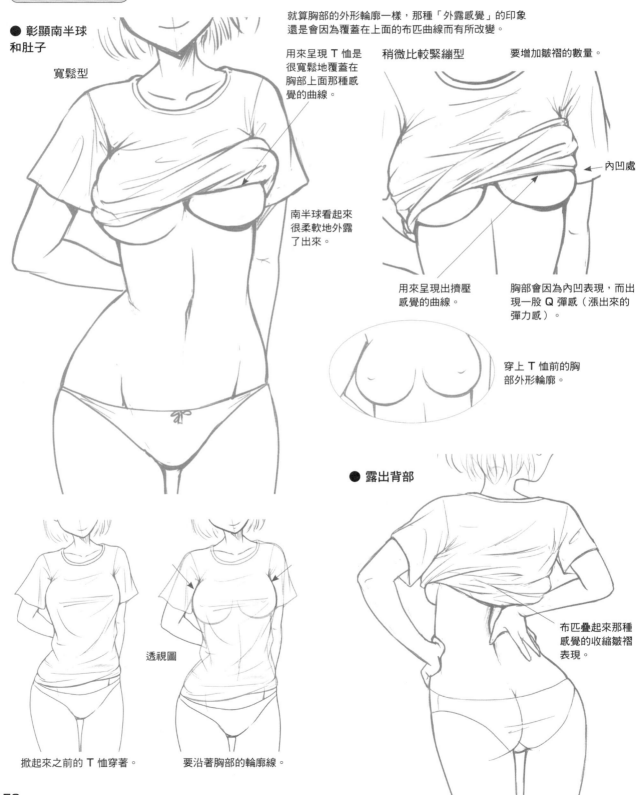

● 彰顯南半球和肚子

寬鬆型

就算胸部的外形輪廓一樣，那種「外露感覺」的印象還是會因為覆蓋在上面的布匹曲線而有所改變。

用來呈現 T 恤是很寬鬆地覆蓋在胸部上面那種感覺的曲線。

稍微比較緊繃型

要增加皺褶的數量。

內凹處

南半球看起來很柔軟地外露了出來。

用來呈現出擠壓感覺的曲線。

胸部會因為內凹表現，而出現一股 Q 彈感（漲出來的彈力感）。

穿上 T 恤前的胸部外形輪廓。

● 露出背部

透視圖

掀起來之前的 T 恤穿著。

要沿著胸部的輪廓線。

布匹疊起來那種感覺的收縮皺褶表現。

掀起來的裙子

來決定主題是想要露出屁股還是露出前面吧。要先決定風吹來的方向，再去描繪出草圖。

● 被來自下面的風吹動

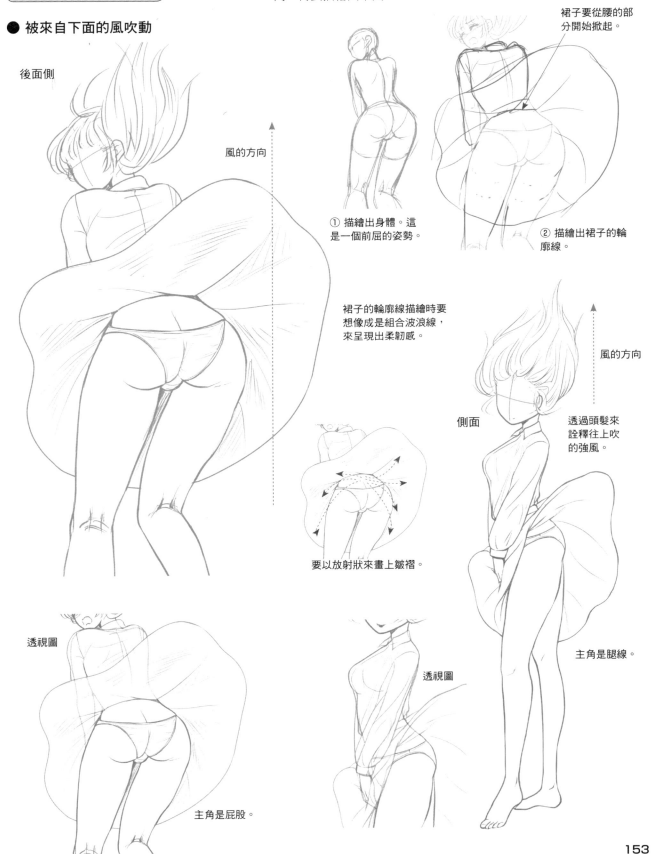

後面側

風的方向

裙子要從腰的部分開始掀起。

① 描繪出身體。這是一個前屈的姿勢。

② 描繪出裙子的輪廓線。

裙子的輪廓線描繪時要想像成是組合波浪線，來呈現出柔韌感。

要以放射狀來畫上皺褶。

側面

風的方向

透過頭髮來詮釋往上吹的強風。

透視圖

透視圖

主角是腿線。

主角是屁股。

153

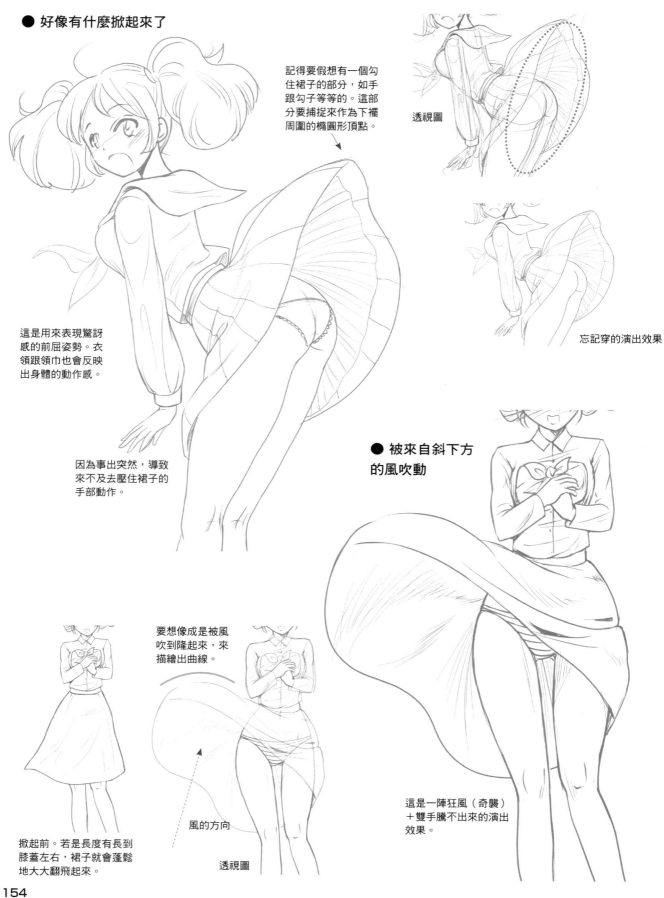

● 好像有什麼掀起來了

記得要假想有一個勾住裙子的部分，如手跟勾子等等的。這部分要捕捉來作為下襬周圍的橢圓形頂點。

透視圖

忘記穿的演出效果

這是用來表現驚訝感的前屈姿勢。衣領跟領巾也會反映出身體的動作感。

因為事出突然，導致來不及去壓住裙子的手部動作。

● 被來自斜下方的風吹動

要想像成是被風吹到隆起來，來描繪出曲線。

這是一陣狂風（奇襲）＋雙手騰不出來的演出效果。

掀起前。若是長度有長到膝蓋左右，裙子就會蓬鬆地大大翻飛起來。

風的方向

透視圖

154

專欄　摺疊裙的描繪方法

有襞褶的裙子就稱之為摺疊裙。捕捉時要以襞褶的數量為基準，而不是以線條的數量。比較具代表性的雖然是 8 條襞褶款跟 24 條襞褶款，但是也有人會設計成 12 條襞褶款。

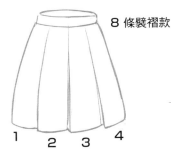

8 條襞褶款

24 條襞褶款

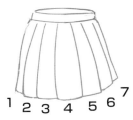

12 條襞褶款

前面露出來的襞褶是 4 條。要用動作這類的演出效果（襞褶的擴散感），來增加線條的數量。

不管從哪個角度去看，大約都是 4 條襞褶。

從前面去觀看會有 12 條襞褶。在作畫時，有時也多少會有一些增減。

從前面去觀看會有 6 條襞褶。在作畫時，有時也多少會有一些增減（上面這張插圖是 7 條襞褶）。

作畫步驟

① 描繪出裙子的形體。

② 在前面畫出 3 條線。

③ 將下襬調整成襞褶狀。

④ 加上線條，來將布匹表現成像襞褶那樣重疊起來，作畫就完成了。

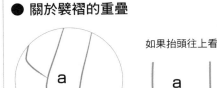

● 關於襞褶的重疊

如果抬頭往上看

a

a

b

如果低頭往下看

如果拉平

b　a

可以看見的線條

可以看見的部分

被折進去的部分

● 如果是箱型襞褶裙

4 條襞褶款

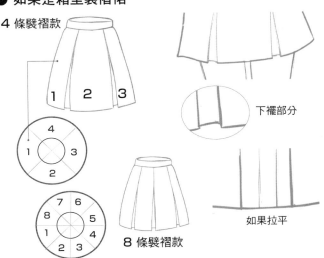

1　2　3

4

1　　3

2

7　6

8　　5

1　　4

2　3

下襬部分

8 條襞褶款

如果拉平

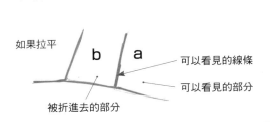

裙子的撐開演出效果

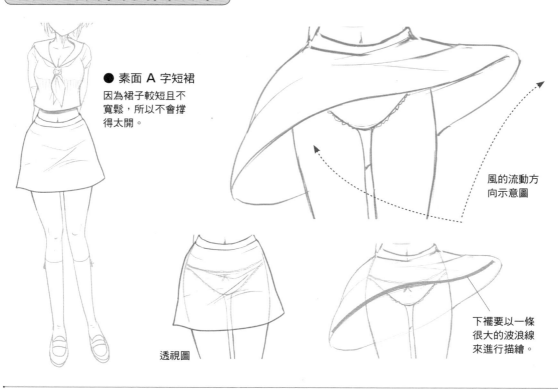

● 素面 Ａ 字短裙

因為裙子較短且不寬鬆，所以不會撐得太開。

風的流動方向示意圖

下襬要以一條很大的波浪線來進行描繪。

透視圖

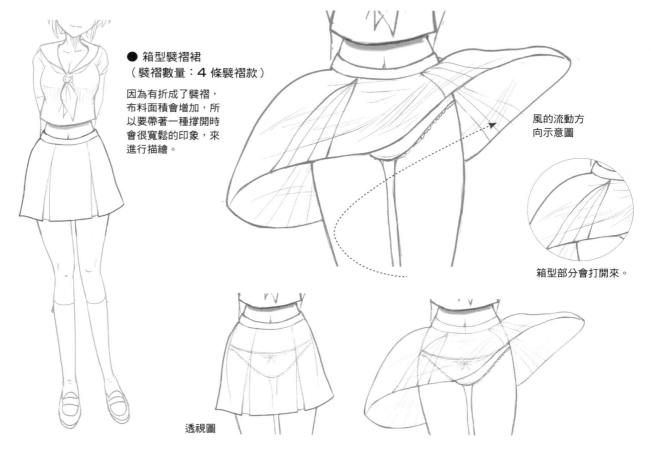

● 箱型襞褶裙
（襞褶數量：４條襞褶款）

因為有折成了襞褶，布料面積會增加，所以要帶著一種撐開時會很寬鬆的印象，來進行描繪。

風的流動方向示意圖

箱型部分會打開來。

透視圖

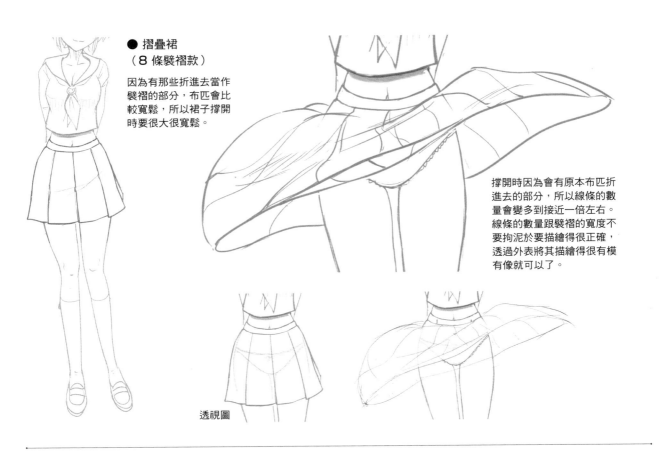

● 摺疊裙
（8 條襞褶款）
因為有那些折進去當作襞褶的部分，布匹會比較寬鬆，所以裙子撐開時要很大很寬鬆。

撐開時因為會有原本布匹折進去的部分，所以線條的數量會變多到接近一倍左右。線條的數量跟襞褶的寬度不要拘泥於要描繪得很正確，透過外表將其描繪得很有模有像就可以了。

透視圖

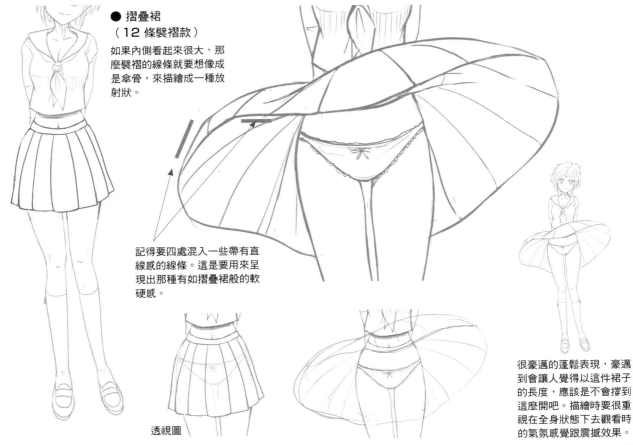

● 摺疊裙
（12 條襞褶款）
如果內側看起來很大，那麼襞褶的線條就要想像成是傘骨，來描繪成一種放射狀。

記得要四處混入一些帶有直線感的線條。這是要用來呈現出那種有如摺疊裙般的軟硬感。

很豪邁的蓬鬆表現，豪邁到會讓人覺得以這件裙子的長度，應該是不會撐到這麼開吧。描繪時要很重視在全身狀態下去觀看時的氣氛感覺跟震撼效果。

透視圖

緊身裙的掀起表現

緊身裙掀起時並不會很蓬鬆。這裡我們就來看看被捲起來的那種「掀起表現」吧。

掀起前　　　　　　　　　　　　**掀起表現**

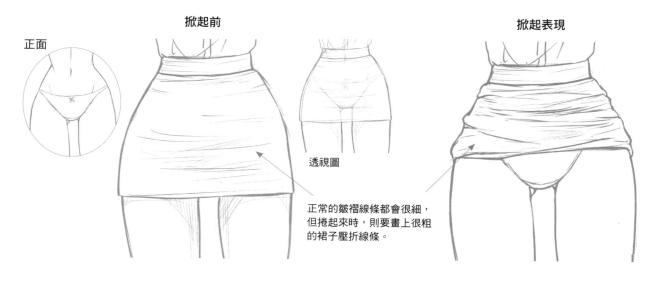

正面

透視圖

正常的皺褶線條都會很細，但捲起來時，則要畫上很粗的裙子壓折線條。

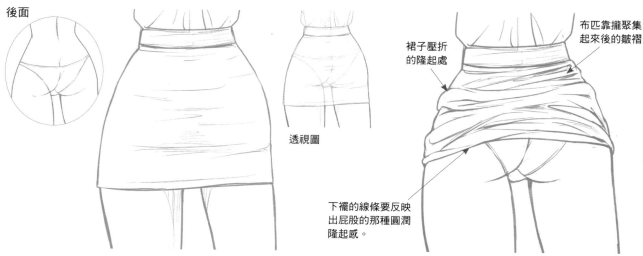

後面

透視圖

裙子壓折的隆起處

布匹靠攏聚集起來後的皺褶

下襬的線條要反映出屁股的那種圓潤隆起感。

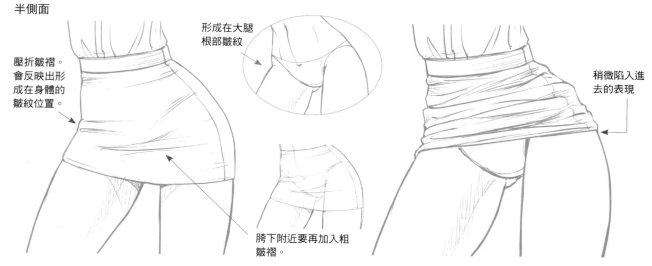

半側面

壓折皺褶。會反映出形成在身體的皺紋位置。

形成在大腿根部皺紋

稍微陷入進去的表現

胯下附近要再加入粗皺褶。

● 抬起腿的動作和裙子的表現（皺褶的變化）

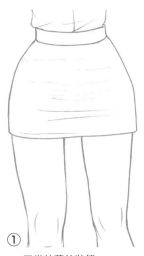

① 正常站著的狀態。
主體是水平方向的皺褶。

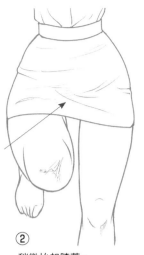

② 稍微抬起膝蓋。
上面的皺褶會是斜向的。

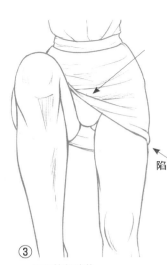

③ 高高抬起膝蓋。
裙子會掀起來，並跑出布
匹重疊的部分。

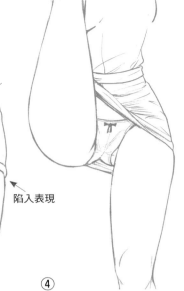

陷入表現

④ 往上踢。
會掀得更起來。內褲記得也要
畫上皺褶。

● 皺褶的重點　意識著腿的動作，來看看一開始所描繪上去的曲線吧。

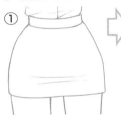

① 要在胯下附近，將作
為重點所在的皺褶畫
得較為濃郁點。

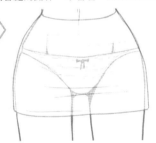

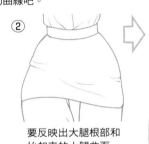

② 要反映出大腿根部和
抬起來的大腿曲面。

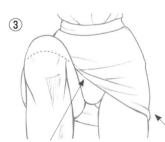

③
描繪出裙子掀起來後
重疊的部分。

布匹因為會受到
拉扯，所以會有
陷入處形成。

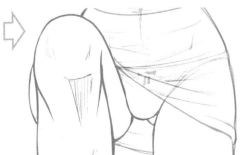

④

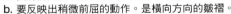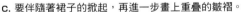

a. 要將前面的下襬畫成是斜向的並帶有直線感。
b. 要反映出稍微前屈的動作。是橫向方向的皺褶。
c. 要伴隨著裙子的掀起，再進一步畫上重疊的皺褶。

b
c
a

修正前。會有
壓折。

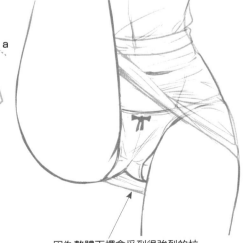

因為整體下襬會受到很強烈的拉
扯，所以會變得帶有直線感。

濕掉表現

這裡要來用衣服濕掉，呈現出衣服貼在肌膚上的感覺。要表現出身體線條顯露出來的部分，以及布匹貼在肌膚上後壓折起來的皺褶感。

● 雖然濕掉了不過還是很精神煥發

要透過布匹的壓折表現，來呈現出衣服貼在肌膚上的感覺。

● 淋到灑水器的水

呈現出衣服貼在肌膚上而透出來的感覺

頭髮也要描繪成蘊含水份而很服貼的感覺。

流動的水的表現。要意識到腿部曲面，來以曲線進行描繪。

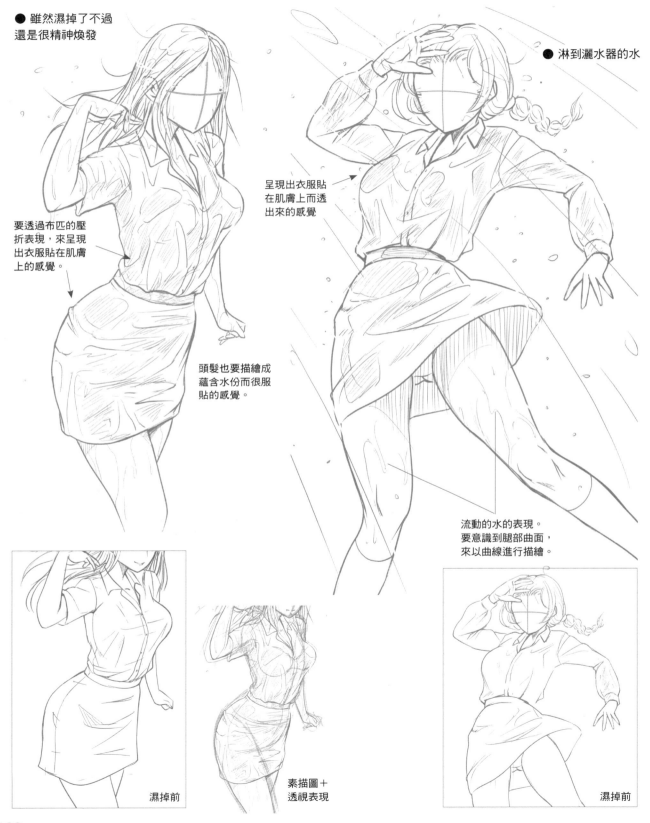

濕掉前

素描圖＋透視表現

濕掉前

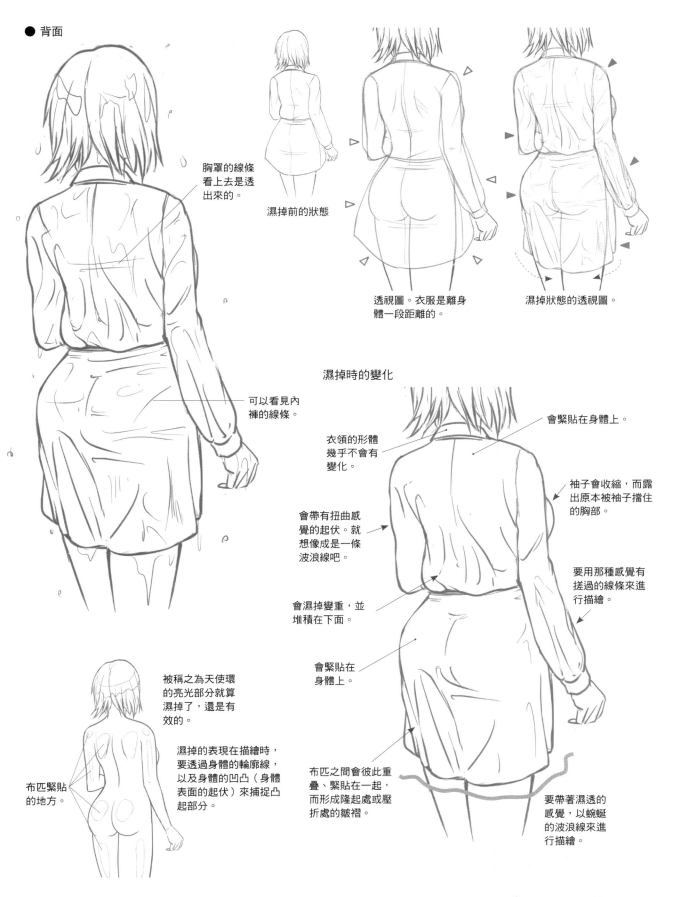

● 背面

胸罩的線條看上去是透出來的。

濕掉前的狀態

透視圖。衣服是離身體一段距離的。

濕掉狀態的透視圖。

可以看見內褲的線條。

濕掉時的變化

衣領的形體幾乎不會有變化。

會緊貼在身體上。

袖子會收縮,而露出原本被袖子擋住的胸部。

會帶有扭曲感覺的起伏。就想像成是一條波浪線吧。

會濕掉變重,並堆積在下面。

要用那種感覺有搓過的線條來進行描繪。

會緊貼在身體上。

被稱之為天使環的亮光部分就算濕掉了,還是有效的。

濕掉的表現在描繪時,要透過身體的輪廓線,以及身體的凹凸(身體表面的起伏)來捕捉凸起部分。

布匹緊貼的地方。

布匹之間會彼此重疊、緊貼在一起,而形成隆起處或壓折處的皺褶。

要帶著濕透的感覺,以蜿蜒的波浪線來進行描繪。

161

● 連身裙

濕掉前

濕掉了

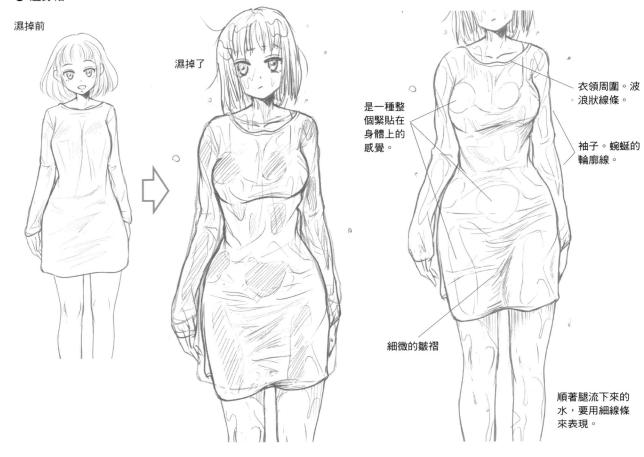

衣領周圍。波浪狀線條。

袖子。蜿蜒的輪廓線。

是一種整個緊貼在身體上的感覺。

細微的皺褶

順著腿流下來的水,要用細線條來表現。

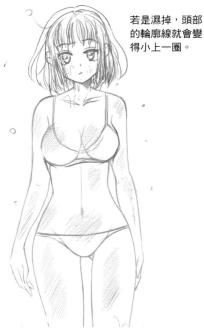

若是濕掉,頭部的輪廓線就會變得小上一圈。

這是在要進行緊貼(肌膚透出來)表現的地方畫上筆觸後的模樣。跟在日曬表現中要畫上筆觸的地方幾乎是共通的。

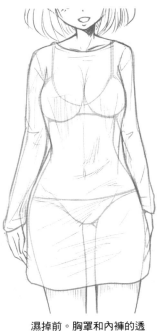

濕掉前。胸罩和內褲的透視表現。

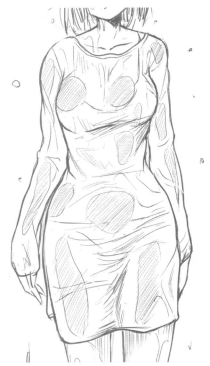

如果也讓胸罩和內褲透視出來。

在水邊的女朋友

「只是讓平常被擋在衣服下面的肌膚展現出來，就會變得很有女人味」。一名令人很在意的角色，其天然美肌是會讓人心頭小鹿亂撞的。因此一名角色的泳裝模樣跟洗澡場面，是一種很輕鬆就「有女人味的角色」的演出效果。

有女人味的泳裝模樣

露出度會根據一名角色的性格跟設定，而有所改變。基本上都會是，遮住比較多肌膚的連身泳裝，以及展露出大片肌膚的比基尼泳裝。

連身泳裝

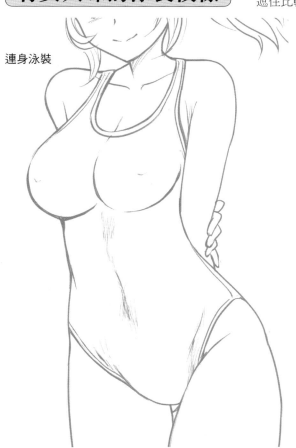

比基尼泳裝

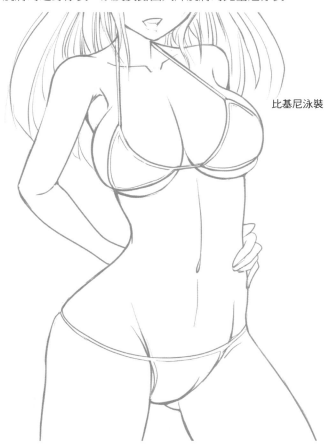

不經意地去展現女人味的重點

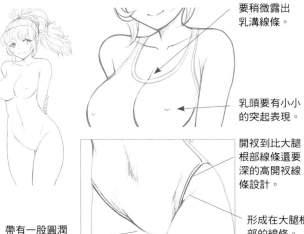

要稍微露出乳溝線條。

乳頭要有小小的突起表現。

開衩到比大腿根部線條還要深的高開衩線條設計。

帶有一股圓潤隆起感的胯下表現。

形成在大腿根部的線條。

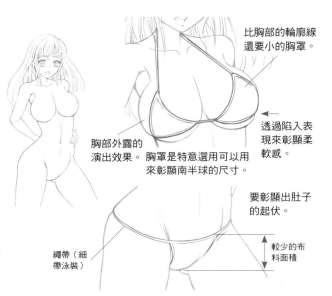

比胸部的輪廓線還要小的胸罩。

透過陷入表現來彰顯柔軟感。

胸部外露的演出效果。胸罩是特意選用可以用來彰顯南半球的尺寸。

要彰顯出肚子的起伏。

繩帶（細帶泳裝）

較少的布料面積

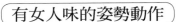
有女人味的姿勢動作

● 上空並立起一隻腳
來彰顯胸部

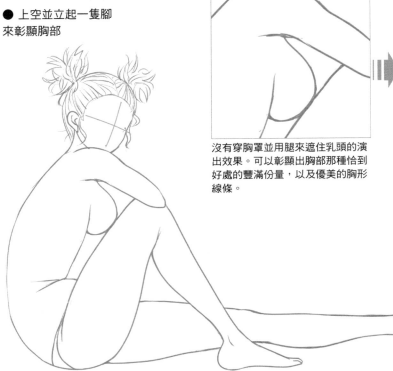

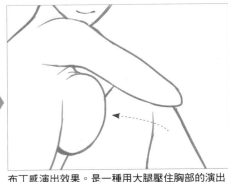

沒有穿胸罩並用腿來遮住乳頭的演出效果。可以彰顯出胸部那種恰到好處的豐滿份量，以及優美的胸形線條。

布丁感演出效果。是一種用大腿壓住胸部的演出效果。會變化成一種很圓潤的外形輪廓。

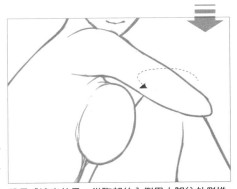

份量感演出效果。從胸部的內側用大腿往外側擠出去。乳房根部的線條會有變化，胸部的存在感則會再更加強烈。

● 趴下姿勢　屁股的形體也會同時與胸部一起被彰顯出來。

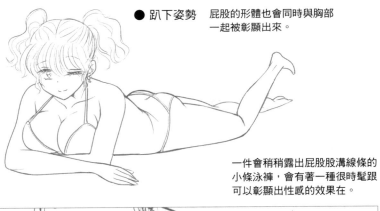

一件會稍稍露出屁股股溝線條的小條泳褲，會有著一種很時髦跟可以彰顯出性感的效果在。

● 上空＋布料面積很少的小條泳褲

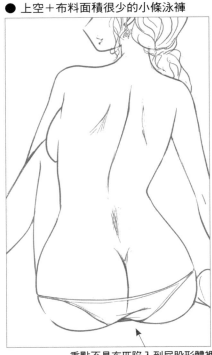

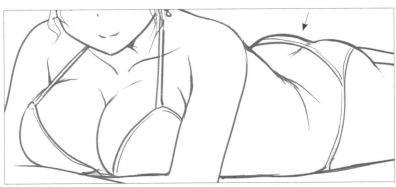

胸部會被手臂（左右）與地面（下面）給往上托起來。記得要給予一股份量感。

重點不是布匹陷入到屁股形體裡的表現，而是可以讓人感覺到布匹感的皺褶表現。

● 穿著連身裙泳裝擺出大膽姿勢

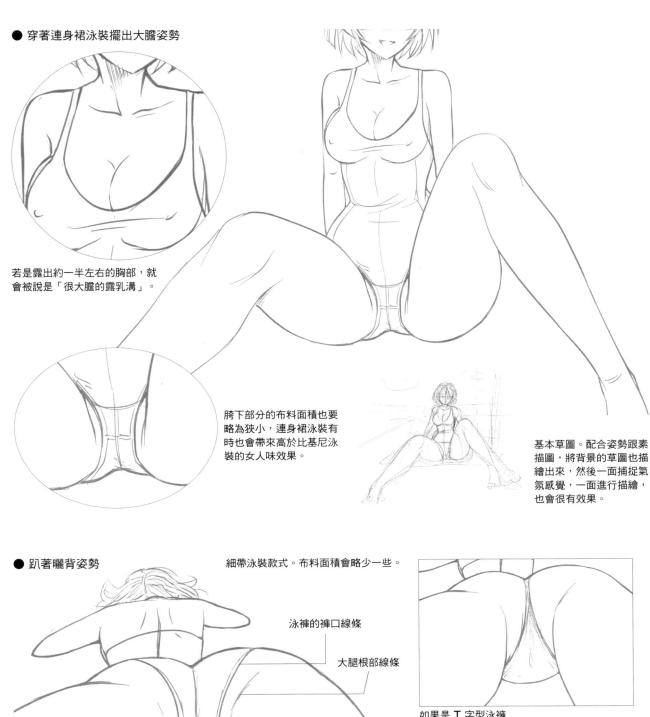

若是露出約一半左右的胸部，就
會被說是「很大膽的露乳溝」。

胯下部分的布料面積也要
略為狹小，連身裙泳裝有
時也會帶來高於比基尼泳
裝的女人味效果。

基本草圖。配合姿勢跟素
描圖，將背景的草圖也描
繪出來，然後一面捕捉氣
氛感覺，一面進行描繪，
也會很有效果。

● 趴著曬背姿勢

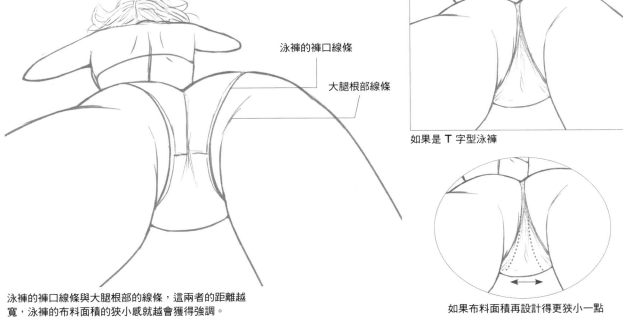

細帶泳裝款式。布料面積會略少一些。

泳褲的褲口線條

大腿根部線條

如果是 T 字型泳褲

泳褲的褲口線條與大腿根部的線條，這兩者的距離越
寬，泳褲的布料面積的狹小感就越會獲得強調。

如果布料面積再設計得更狹小一點

洗澡／有女人味的沐浴場面

因為基本上是裸體狀態，所以會以肉體的表現、肉感的演出效果為主。

浴巾與角色

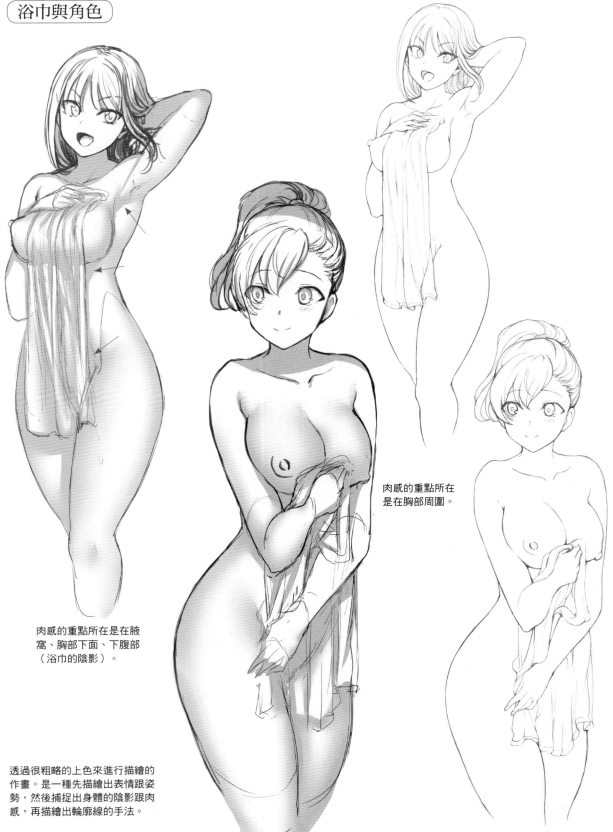

肉感的重點所在是在胸部周圍。

肉感的重點所在是在腋窩、胸部下面、下腹部（浴巾的陰影）。

透過很粗略的上色來進行描繪的作畫。是一種先描繪出表情跟姿勢，然後捕捉出身體的陰影跟肉感，再描繪出輪廓線的手法。

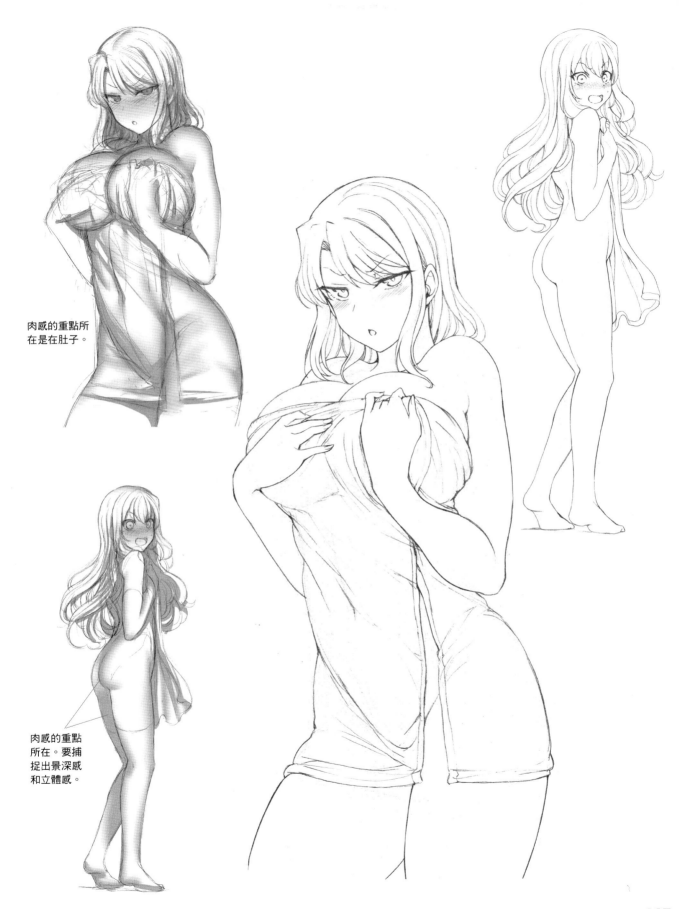

肉感的重點所
在是在肚子。

肉感的重點
所在。要捕
捉出景深感
和立體感。

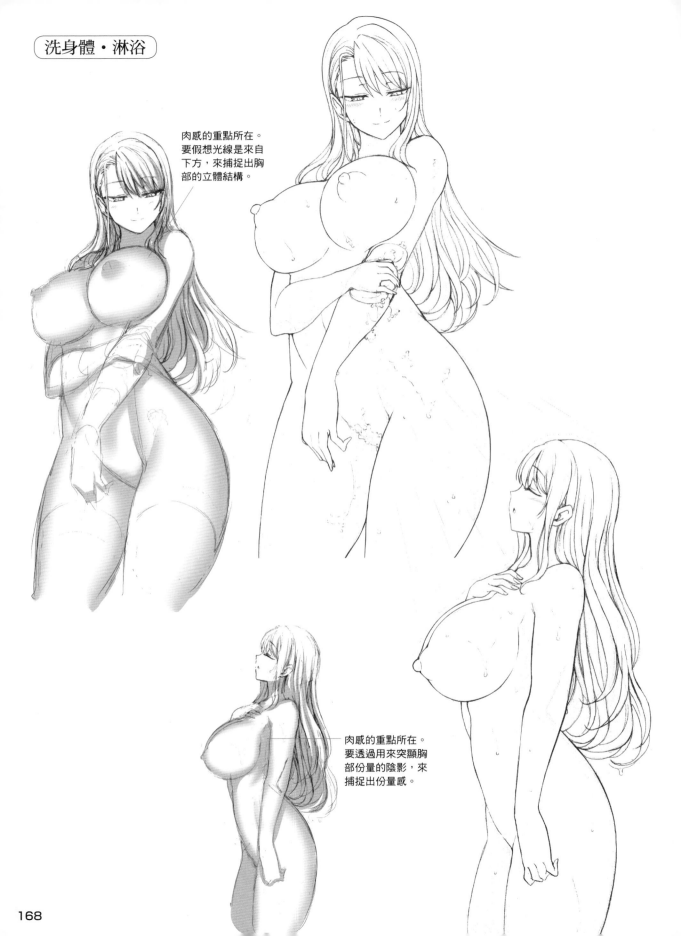

肉感的重點所在。
要假想光線是來自
下方,來捕捉出胸
部的立體結構。

肉感的重點所在。
要透過用來突顯胸
部份量的陰影,來
捕捉出份量感。

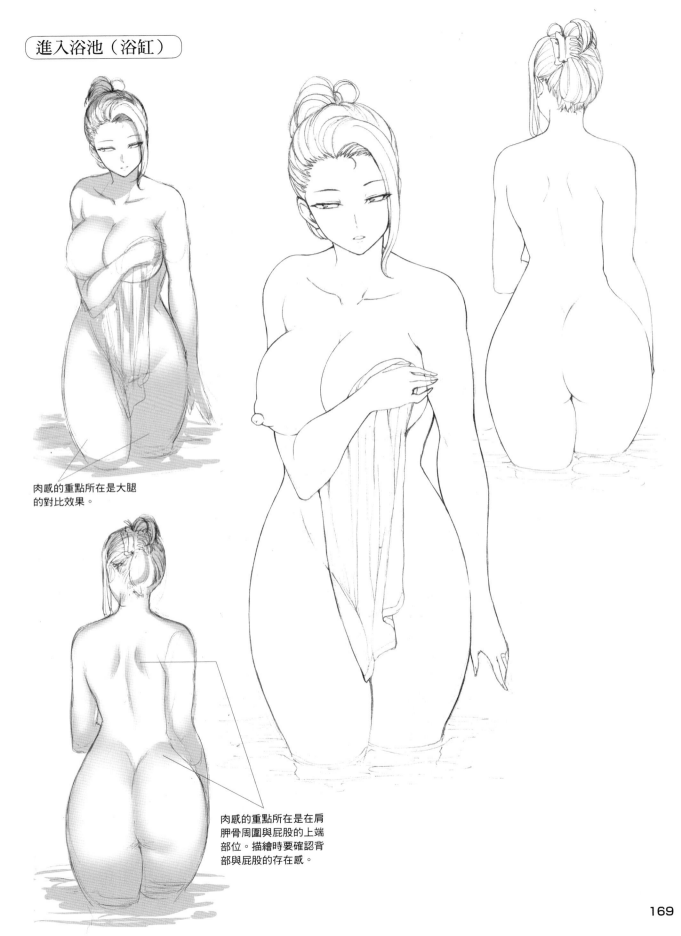

肉感的重點所在是大腿
的對比效果。

肉感的重點所在是在肩
胛骨周圍與屁股的上端
部位。描繪時要確認背
部與屁股的存在感。

悠哉地休息放鬆

肉感的重點所
在是在胸部的
上面與腹部。

要捕捉出肚子的曲面。

肉感的重點所在是胸
部受到壓迫下的那種
「豐盈飽滿感」。

170

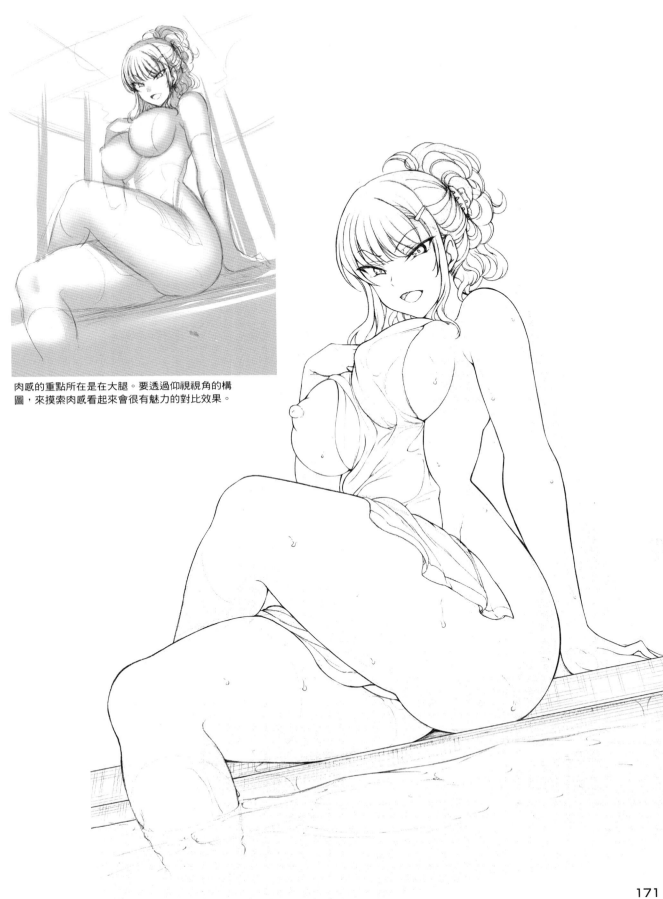

肉感的重點所在是在大腿。要透過仰視視角的構
圖，來摸索肉感看起來會很有魅力的對比效果。

專欄　透過吃水線去觀看的身體曲面

與水面之間的分界線就稱之為吃水線。記得要去描繪出沿著身體曲面的曲線。

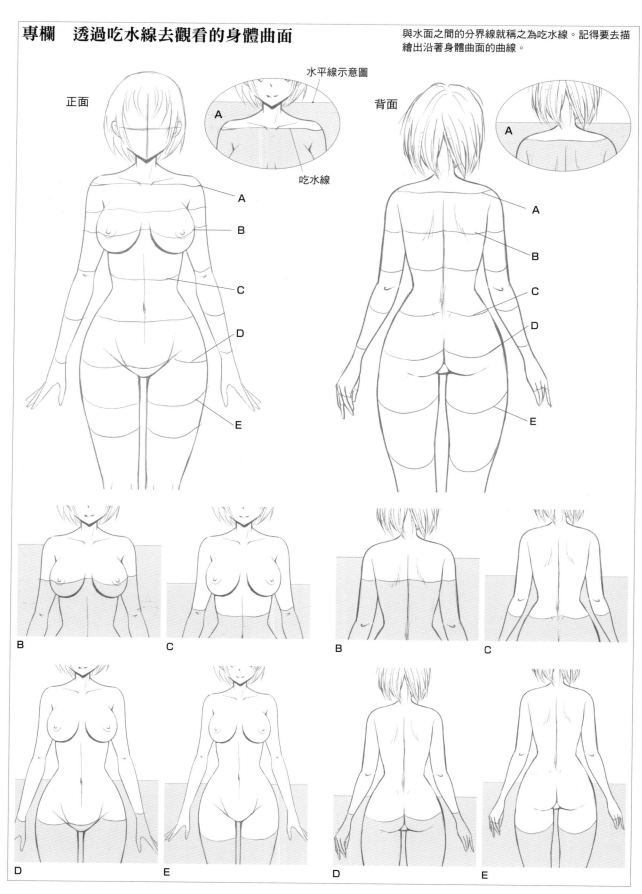

正面

水平線示意圖

A

吃水線

背面

A

A　B　C　D　E

A　B　C　D　E

B　C

B　C

D　E

D　E

※水平線有去配合吃水線的位置，來讓吃水線的樣貌比較容易看得出來。

封面插畫繪製過程
插畫家 おりょう

「おりょう」人物簡介」
插畫家、原畫家。
軟體使用『CLIP STUDIO PAINT』。
TwitterID：@oryo

おりょう的留言

本書的主題為「女人味的展現技巧」，因此我準備了幾項會讓觀看者的目光往胸部跟胯下移去的姿勢方案。原本這裡面將胸部展現得很有魅力的姿勢是比較多一些的，但最後獲得採用的卻是突顯屁股構圖的草圖方案。

關於上色跟收尾處理方面，我一直在摸索那種可以讓屁股周圍顯得最具有魅力的表現。另外還有一些很細微的部分，如頭髮這些部分，我有呈現出距離感，使這些部分可以看出其位置比屁股還要後方，並將頭髮表現得看起來很漂亮。

完成圖

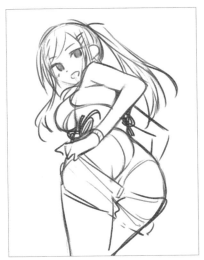

草稿圖

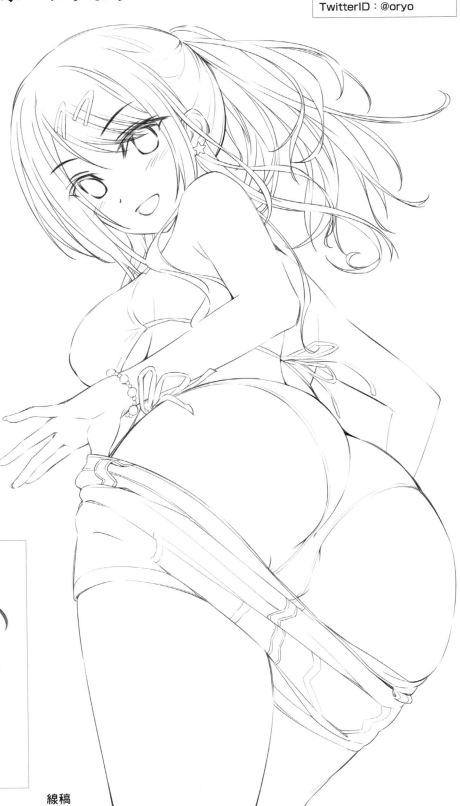

線稿

173

1. 捲起水手服 1

- 感覺有點害羞的表情
- 彰顯乳溝、大腿與胯下的走光

2. 捲起水手服 2

- 個性有一點好勝。雖然在死撐著「你就光明正大地看吧」的這種個性形象，臉頰卻有點緋紅。
- 胸部的份量、平滑的肚子、半脫的裙子。斜向構圖也很有效果。

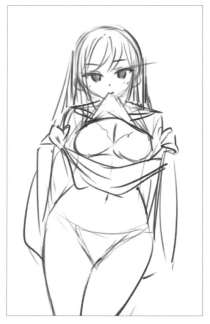

3. 捲起水手服 3

- 已經認命當作自己是在做讀者服務，而稍稍有點難為情的微妙表情。
- 銜著衣服下襬的嘴巴模樣很可愛。有彰顯出下半身的份量。

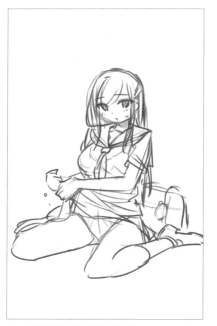

4. 水手服濕掉呈透視狀態

- 「意外事故」風格的設定。與其說是在彰顯驚訝神情，不如說是在彰顯有點傷腦筋的神情。
- 胸罩的透視狀態、濕掉內褲的皺褶，以及用來詮釋是剛回到家的書包也會令心頭小鹿亂撞感 UP。

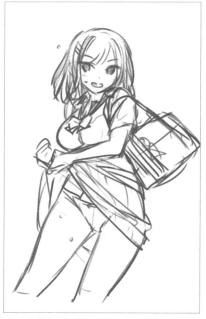

5. 制服濕掉呈透視狀態

- 粗枝大葉的好勝角色。
- 很積極正面的角色形象，稍微露出內褲的性感養眼畫面。

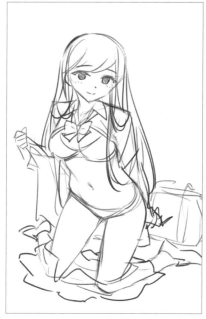

6. 半脫制服 1

- 構想是清純沉穩系美少女。
- 比起胸部與內褲，那不經意展現出來的肚子皺紋線條更值得關注。很想要給她一個評審員特別獎。

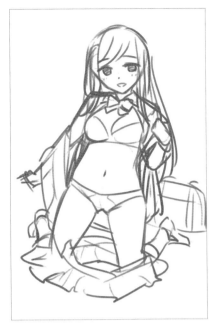

7. 半脫制服 2

・一種年紀看起來有點輕的氣氛。
・用一種天真無邪的大膽脫衣表現,來呈現出很清新的氣氛。

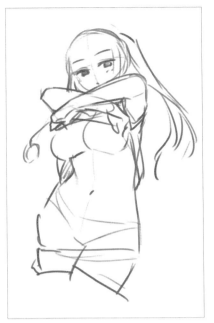

8. 脫運動服 1

・帶著有點挑釁的眼神向讀者自我展現。
・稍微扭著腰的模特兒風脫衣姿勢。這是「有女人味的鏡頭畫面」的一個代表性姿勢,這個方案作為一個基本姿勢果然還是不能從參賽名單中拿掉!

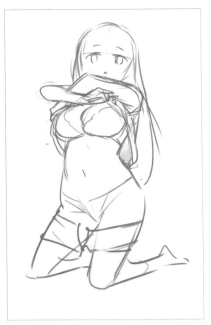

9. 脫運動服 2

・輕鬆放空氣氛+會讓人覺得是奇襲演出效果的無防備表情。
・試著以臉部和上半身為主,來彰顯可愛胸罩的作戰。

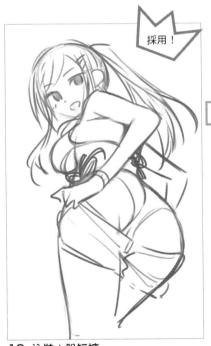

採用!

10. 泳裝+脫短褲

・以確信犯的那種好勝感+陽光個性一決勝負。
・滿載了仰視視角+扭身+轉身回首+脫到一半+頭髮飄動感的豐富演出效果。而且泳裝的繩帶也為時尚感與動作感提供了輔助作用。最後這名女孩因其躍動感與服務精神,被選為了封面圖。

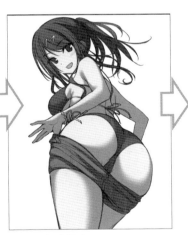

顏色的暫時設定

在進入到收尾處理的塗色階段之前,要簡單地輕抹上顏色。泳裝我有繪製了白色版本與紅色版本來進行比較。最後因為「紅色版本好像在一瞬間比較會吸引目光」這個理由,而決定採用紅色泳裝版本。

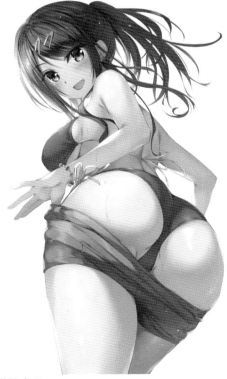

收尾處理

透過陰影表現來強調屁股的圓潤感。此外描繪出水滴,是女人味一個很重要的重點! 屁股那種光澤渾圓的魅力,會因為這些滑落下來的水滴而整個 UP 起來。

■作者介紹

林 晃（Hayashi HIKARU）

1961 年出生於東京。
東京都立大學人文學部／哲學專修
科畢業後，開始正式展開漫畫家活
動。曾獲獎 BUSINESS JUMP 獎
勵獎以及佳作。師從於漫畫家・古川肇先生與井上紀良
先生。以紀實漫畫「亞細亞金剛的故事」正式出道職業
漫畫家後，於 1997 年創立漫畫・素描創作事務所
Go office。經手製作「漫畫基礎素描」系列、「角色
的心情」（Hobby Japan 刊行）；「服裝畫法圖
鑑」、「超級漫畫素描」、「超級透視素描」「角色姿
勢資料集」（以上為 Graphic-sha 刊行）；「鑽研漫
畫基本要領 1～3」「衣服皺摺的進步指南書 1」
（廣濟堂出版刊行）等等國內外多達 250 部以上的
「漫畫技法書」。

■工作人員

● 作畫
笹木笹（Sasa SASAKI）
愛上陸（AIUEOKA）
加藤聖（Akira KATOU）
玄高奴（Yakko HARUTAKA）
矢木沢梨穗（Rio YAGIZAWA）
林 晃（Hikaru HAYASHI）

● 封面原畫
おりょう（ORYO）

● 封面設計
板倉宏昌〔Little Foot〕
（Hiromasa ITAKURA - Little Foot inc.-）

● 編輯・排版設計
林 晃［Go office］ （Hikaru HAYASHI -Go office-）

● 企劃
川上聖子［Hobby Japan］
（Seiko KAWAKAMI -HOBBY JAPAN-）

● 協力
日本工學院專門學校
日本工學院八王子專門學校
CREATORS COLLEGE 漫畫・動畫科

女子體態描繪攻略

女人味的展現技巧

作　　者／林 晃（Go office）
翻　　譯／林廷健
發 行 人／陳偉祥
發　　行／北星圖書事業股份有限公司
地　　址／234 新北市永和區中正路 458 號 B1
電　　話／886-2-29229000
傳　　真／886-2-29229041
網　　址／www.nsbooks.com.tw
E-MAIL／nsbook@nsbooks.com.tw
劃撥帳戶／北星文化事業有限公司
劃撥帳號／50042987
製版印刷／森達製版有限公司
出 版 日／2020 年 5 月
I S B N／978-957-9559-39-3（平裝）
定　　價／380 元

如有缺頁或裝訂錯誤，請寄回更換。

女の子のカラダの描き方　色っぽく見せるテクニック
©林 晃（Go office）/ HOBBY JAPAN

國家圖書館出版品預行編目（CIP）資料

女子體態描繪攻略：女人味的展現技巧 / 林晃
作；林廷健翻譯. -- 新北市：北星圖書, 2020.05
　面；　公分
ISBN 978-957-9559-39-3（平裝）

1.動漫　2.人物畫　3.繪畫技法

947.41　　　　　　　　　　　109005849